中国现代书法大家

方波 著

卷

北京师范大学出版集团
BEIJING NORMAL UNIVERSITY PUBLISHING GROUP
北京师范大学出版社

　　沙孟海（1900—1992），浙江鄞县（今宁波市鄞州区）人，1900年6月11日出生于距鄞县县城东南约40公里的沙村。原名文瀚，后改名文若，字孟海，中年以后以字行，号僧孚、决明、沙邨、兰沙、石荒等。沙孟海生于乡村中医家庭，自幼受父亲沙孝能影响，喜爱金石书画。1919年毕业于浙江省立第四师范学校，后从冯君木学习古典文学，从赵叔孺学习篆刻。20世纪20年代赴上海，先后在上海修能学社和商务印书馆国文函授社任教。在上海期间，常侍随冯君木与上海名流吴昌硕、郑孝胥、况周颐、朱彊邨等交游，转益多师，请业问疑，获益良多，眼界大开，学业大进，并得机缘拜一代书画篆刻巨匠吴昌硕为师，在书法篆刻方面，受吴昌硕指教，师其心而不师其形，为以后的艺术之路打下了坚实的基础。

　　20世纪20年代后期，沙孟海离开上海，辗转于杭州、广州、南京、武汉、重庆等地，或在大学担任教职，或入国民政府有关部门担任秘书，负责应酬笔墨文字等事宜。新中国成立后，定居杭州，历任浙江大学中文系教授、浙江文物管理委员会常务委员、浙江美术学院教授、中国书法家协会副主席、浙江省书法家协会主席、浙江省考古学会名誉会长、浙江省博物馆名誉馆长、西泠印社社长等职。1992年10月10日在杭州逝世。

　　沙孟海治学严谨，著述宏富，多有创见，是当代著名的书法家、篆刻家、艺术教育家、金石学家、考古学家。启功曾为《沙孟海论书文集》题词曰："艺圃钦南斗，词林仰大宗。襟期同止水，风范比长松。绛帐英才聚，霜毫笔阵雄。学书求得髓，熟读自登峰。"这篇题词是对沙孟海传奇一生全面、准确

而简练的概括，总结了沙孟海在书法创作、书法理论、书法教育三方面所取得的成就，描述了他学问精深、品行高洁、性格谦和的特点，肯定了他一代书坛泰斗的地位。

沙孟海在书法创作、理论、教育等方面都身体力行，取得了令世人瞩目的成就。他诸体兼工，尤以行草及榜书最为著名，对真书、行草书最爱钟繇、王羲之、王献之、欧阳询、颜真卿、苏轼、黄庭坚、米芾、宋克、黄道周、王铎等家，并广习篆隶、北碑，兼融碑帖之长，所作雄奇豪迈、大气磅礴。沙孟海的书法创作具有由传统向现代转变的过渡特色，他创造了沉雄老辣、昂扬激奋的雄浑书风，具有浓厚的时代气息，堪称一代巨匠；他对金石学、考古学以及中国书法史诸多方面有着系统而深入的研究，理论成果累累，是后世不可或缺的学术研究基础资料；他担任浙江美术学院首届书法研究生导师，传授得法，培养了一批书法精英，于书学薪火相传，居功至伟。

早年转益多师，晚年壮心不已；既有旧学功夫，又能与时俱进；技道并臻，抗志希古，这是沙孟海留给后人最重要的学术精神。沙孟海认为书学成就，关系多方，也不是单靠功夫。他能取得如此辉煌的成就，是与他深厚的中国传统学问功底、敏锐的艺术感觉、谦和的性格、开放的胸襟、矢志不渝的学习意志和不断超越自我的气度分不开的。在沙孟海的生命历程中，与翰墨结缘80余载，从一名乡间少年，成长为一代书法大师，亲历了民国以来近现代书坛的潮起潮落。其近一个世纪的学习书法的历程，与整个中国现代书法发展史紧密相关。他是20世纪后半叶学术和艺术界的代表人物，将碑派风骨与帖派旨趣完美结合，创造出大气磅礴的"沙体"新书风，为当代书法艺术的发展做出了突出贡献。

第一章 沙孟海的书艺之路

一

彷徨寻索

　　沙孟海书法、篆刻的启蒙老师是他的父亲沙孝能。沙孝能体弱多病，不能务农，以中医为业，雅好书画、篆刻，平居有暇，常以书画、篆刻自遣。沙孟海受其熏陶，自幼对书画、篆刻就颇感兴趣（图1-1）。沙孟海7岁时入沙村私塾就读，在私塾字课之余，由父亲在家中隔数日教一两个篆文。到10岁左右，他能识读的篆文就已有不少，并时取印石学刻印章。12岁就读慈溪锦堂学校附小时，即能识读报上所载"中华民国军政府鄂省大都督之印"篆文印样，引起了师生的惊异。除识篆文外，沙孟海还在父亲的督促下临习《集王羲之书圣教序》。

　　1914年，沙孟海考入位于宁波的浙江省立第四师范学校就读。从沙村来到宁波，眼界自是不同，所结识的师友亦非居于乡下时所可比，如冯君木、钱罕、张原炜、陈训正、陈布雷等，俱是一时俊彦。沙孟海颖悟好学，得到冯君木的赏识，遂立志攻读古典文学，制订学习计划，以文史为主，并与冯门子侄及诸弟子如冯都良、冯定、葛旸、陈训恕等志趣相投，往来密切，相互交流切磋，组织"越风社"和"般吉集"等，研讨诗文，学业取得了很大进展，其对书法、篆刻的认识也在这种师友的指导和自己的勤奋学习中逐渐由模糊走向清晰。

　　沙孟海能在艺术上取得辉煌成就，与其有着深厚的传统学问根底密切相关，而这主要得益于冯开即冯君木的谆谆教诲。

　　冯开（1873—1931），字君木，浙江慈溪人，光绪间拔贡官浙江丽水县学训导，一年后升调宣平县学教谕，辞疾未赴，在慈溪、宁波、杭州等地任中学教师，晚年移居上海，主持修能学社。冯君木学问、文章声名远播，从学者甚多。在冯门诸弟子中，冯君木对沙孟海颇怀期许。冯君木以经史词章为务，著

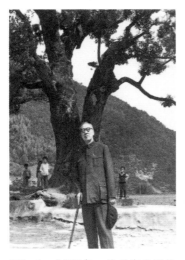

图1-1 1984年，沙孟海重返故乡沙村，在村口童年游玩之处的老樟树下留影

有《回风堂诗文集》等，虽不以书法为业，但帖学功底很深，书法秀雅，为时人所珍，其风格对青年时期的沙孟海产生了一定的影响，沙孟海早年书作在神韵上与冯君木所书相近。

从蒙学开始至23岁赴上海这段时期，是沙孟海书学道路的第一个时期，沙孟海在自述中将这一时期称为"彷徨寻索"阶段，并进行了较为细致的叙述：

我早年"彷徨寻索"的过程是这样的：十四岁父亲去世，遗书中有一本有正书局新出版影印本《集王书圣教序》，我最爱好，经常临写。乡先辈梅赧翁先生（调鼎）写王字最出名，书法界推为清代第一。我在宁波看到他墨迹不少，对我学习《王圣教》，运笔结体各方面都有启发。只因我笔力软弱，学了五六年，一无进展，未免心灰意懒。朋友中有写《郑文公碑》、《瘗鹤铭》诸体笔力矫健，气象峥嵘，更感到自己相形见绌。为了藏拙起见，我便舍去真、行书，专学篆书。先父在世时，也写篆书，刻印章，我约略认识一部分篆文。家里有《会稽刻石》、《峄山刻石》，书店里又看到吴大澂篆书《说文部首》、《孝经》、《论语》，喜极，天天临习，加上老一辈的称赞，劲头更足。由于篆书写的人少，一下子出了小名声。在中学求学时，星期天常为人写屏、写对。但上下款照例应写真、行书，还是见不得人，经常抱憾。后来见到商务印书馆影印梁启超临《王圣教》、《枯树赋》，结体逼似原帖，但使用方笔，锋棱崭然，大为惊奇。从此参用其法写王字，面目为之一变。再后几年，看到神州国光社等处影印的黄道周各体书，也多用方笔，结字尤新奇，更合我胃口，我就放弃王右军旧体，去学黄道周。与此同时，我结识钱太希先生（罕）。他对北碑功夫很深，看他振笔挥洒，精神贯注，特别是他结合《张猛龙》与黄庭坚的体势来写大字，这一境界我最喜爱，为人题榜，常参用其法。我

也曾按照康有为《广艺舟双楫·学叙篇》所启示的程序临写北碑，终因胆量欠大，造诣浅鲜，比不上别人。但这一过程也有好处，此后写大字，参用魏碑体势，便觉展得开，站得住。

从沙孟海的自述可看出，其"彷徨寻索"阶段经历了几个过程。

首先是在父亲沙孝能的督促下识写篆字、临《集王羲之书圣教序》（图1-2）；1913年沙孝能去世后，沙孟海仍继续临写《集王羲之书圣教序》，并参学梅调鼎法。

梅调鼎（1839—1906），字友竹，号赧翁，浙江慈溪人，隐于乡里，品行端谨，以布衣终老。梅调鼎取法二王，小行书秀逸清雅，大字则雄浑恣肆，时人评为"诣臻神妙"。他曾论用笔云："用笔之妙，舍能圆能断外，无他道也"，自谓能得"圆断"之妙（图1-3）。沙孟海自年少至晚年，对梅调鼎评价一直很高，认为其笔底自然流露出古人的真意。沙孟海早年所撰《近三百年的书学》，分帖学为两派：一派恪守二王正宗；一派于二王外别辟蹊径，其中属于二王一派者有八人，以董其昌为首，梅调鼎为殿军；在晚年所编《中国书法

图1-2　《集王羲之书圣教序》局部

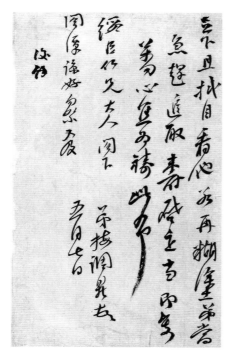

图1-3 梅调鼎行草尺牍

史图录》中评价梅调鼎："服习二王，极有功夫，但名望不大，手迹流传，有识之士皆认为清代二百几十年无此妙笔。"虽然沙孟海对梅调鼎的推崇，有表彰埋没于山林的乡贤的因素在内，但梅调鼎的书法含蓄雅致，确有可取之处，沙孟海从其书作中学到了不少东西。沙孟海21岁时，曾在冯君木之侄、宁波著名藏书家冯贞群的藏书楼"伏跗室"里见到梅调鼎的书作，坐看良久，悟得其"来"字空盘纡法及"新"字之右旁"斤"末笔折法。梅调鼎的弟子钱罕当时在冯贞群家担任教师，沙孟海因而有机会遍阅伏跗室藏书和碑帖，并向钱罕请教。

第二阶段是临写《集王羲之书圣教序》五六年后，感到笔力软弱，没有什么进展，就暂时舍去真、行书，转习篆书，临习《会稽刻石》、《峄山刻石》、吴大澂篆书《说文部首》、《孝经》、《论语》等，颇有所获，其篆书名声遂传于外，常应人索请写屏条、对联。

19岁那年春假，沙孟海回乡，邻村人请以篆书书写《李氏祠堂记》屏风，全篇共计1000余字，当时手边没有参考书，全凭记忆书写，全篇无一字差错，一座皆惊。

关于沙孟海的篆书，当年还发生了一件趣事。当时沙孟海还在浙江省立第四师范学校读书。一天，有同学告诉他，城隍庙挂有他写的篆书四条屏出售。他感到奇怪，到场一看，原来是别人假冒的。可见当时他的篆书在宁波已小有名气，以至有人开始作伪牟利。不过，沙孟海对自己落款的真、行书仍不满意，嫌其笔力软弱。

沙孟海在以篆书为主的基础上，也开始临习北碑。1919年夏，20岁的沙孟海从省立第四师范学校毕业，先后在镇海、鄞县等地小学任教。此时沙孟海已

开始临习北碑，其在沙村老家屋后围墙砖上所刻"养云"二字，即是北魏体势（图1-4）。

这阶段沙孟海也在练习写大字，课余常在校内操场沙地上以竹竿画写大字，站高处观察，揣摩点画结构。

第三阶段是受梁启超临《集王羲之书圣教序》等的启发，参用梁法学王字，面目为之一变。

梁启超（1873—1929），字卓如，号任公、饮冰室主人等，广东新会人，中国近代政治和学术史上的风云人物、维新派的代表、中国近代思想界的启蒙者，在中国近代史上有着重要地位。梁启超堪称通才，于学术研究涉猎广泛，在哲学、文学、史学、法学、宗教、书法等领域均有建树，其中以史学研究成就最为显著。其书法受康有为影响，取法汉魏六朝碑刻，以方笔为主，同时又含蓄蕴藉，富有书卷气。

第四阶段是弃王体，学黄道周，继续临习北碑，并开始学习汉碑，这期间受钱罕影响较大。

钱罕（1882—1950），字太希，浙江慈溪人，梅调鼎弟子，本名钱富，后易名为罕。钱罕得梅调鼎"圆断"之法，于六朝碑版尤多心得，卓然成家，曾以《张猛龙》、黄庭坚笔法作大字，最见功力。他善书楷书碑志，所作金石气浓郁，雄浑刚健在其师之上，声名动于士林，平生书碑志百余石，每石皆自有

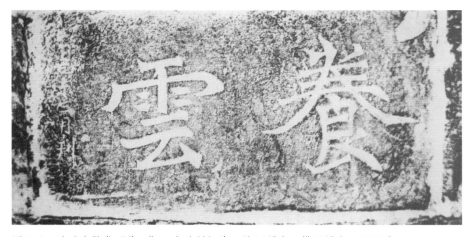

图1-4　沙孟海楷书"养云"二字砖刻拓片，纵13厘米、横25厘米，1919年

图1-5 钱罕行书对联

特色，变化多姿。20世纪30年代出版草、行合璧的《钱太希精品初集》，颇有时誉，晚年鬻书于上海（图1-5）。沙孟海在宁波和上海期间与钱罕过从甚密，时得钱罕指教。

当然，这四个阶段，只是为了更好地显现出沙孟海早期学书历程中彷徨寻索的过程而作的相对划分；这几个阶段，特别是所学的字体和所取法的的碑帖，有些时候相互交融，并不是截然分明的。

沙孟海在自述中谦称早期真、行书"见不得人"，实际上，从其传世的早期小楷来看，用笔扎实，结构严谨，首尾一致，整体格调也不俗，颇见功夫。

沙孟海早年在临写《集王羲之书圣教序》的同时，还自定规矩以小楷抄写古诗文为日课，以此法来加深自己对古诗文内容的理解并磨炼意志。他14岁时就曾以小楷工整抄录历史故事一厚册。他给自己订了一个规约：抄写古诗文，不能抄错一个字，如有差误，不许点改，需将全页揭去重抄。

在沙孟海早年的日记《僧孚日录》中有大量的抄写古诗文的记载。这种大量抄写历代诗文的做法，极好地锻炼了他静心书写的心性，提高了他的书写能力和对毛笔性能的掌握，为他日后的书学之路打下了坚实的基础。现在存世的沙孟海早年书迹中，就有他18岁时以小楷手抄的吾丘衍《三十五举》、桂馥《续三十五举》合册、21岁时抄的《水经注》（图1-6）等，而《僧孚日录》也大部分是以精整的小楷书写的（图1-7）。

1920年8月，沙孟海辞去教职，从冯君木学文史，居于宁波冯君木寓所。从此时开始到赴上海这段时期，沙孟海专心问学，得到诸多师友的教正，学业精进，他在《僧孚日录》中详细记载下了自己的学习心得和师友们有关诗文、书法、篆刻等方面的教诲与建议。

洞觀謂之清水矣

天門山石自空狀若門焉廣三丈高兩匹深大餘更無所出世

謂之天門也東五百餘步中有石穴西向裁得容人東南入徑

至天井直上三匹有餘扳躡而升至上平東西二百步南北七

百步四面險絕無由升降陟矣上有比邱釋僧訓精舍寺有十

餘僧給發養周多出下平有志者居之寺左右雜樹疏頗有

一石泉方丈餘清水湛然常無增減山居者資以給飲北有石

室二口舊是隱者念一之所今無人矣以上清水

巖下有大泉湧發洪流巨輸淵深不測蘋藻茭芹竟川含綠

雖巖辰肅月無變暄姜　沁水

山海經曰淇水出沮洳山水出山側頹波瀨注衝激橫山山上

图1-6　沙孟海小楷《水经注》抄本节选，
单页纵28厘米、横13厘米，1920年，沙孟海书学院藏

又云學詩若徑從宋人入手較易然患根柢不厚故以從漢

又若先學劍南則在唐宋之間可徹上徹下是一法因授

下即讀其七絕仍用十六家詩抄並為圖識

浮雲事正向圓時故二生此詩為魯氏所未鈔余獨深夢

陸放翁秋夜池上作云短髮颼颼病骨輕臨池間看露荷

十六日午前羲父曾来午前張君武要我与周微泉諸人之市

因以事出城訪徐大貞齋學庵而返坐回風堂少時歸館夜

鬼董狐五卷宋人所撰迷其名姓師以示余謂行文質而不

余乘應對之暇看三四事

朱齋祖云漢魏以降文尚駢儷詩嚴聲病引用古人姓名往

非如稱西門豹為門豹諸葛亮為葛亮禁啓期為禁期蘭

姓名皆雙戲取其一實不可通安漢舊景已竄

图1-7　沙孟海《僧孚日录》局部

从《僧孚日录》的记载可见，沙孟海对书法临习的面铺得较广，篆、行、楷等诸体均同时进行：一方面以小楷抄录古文，又以篆书写《毛诗》；另一方面继续下功夫临《集王羲之书圣教序》、《兰亭序》等，并关注龙门造像，开始学隶书。

在沙孟海的"彷徨寻索"阶段，以《集王羲之书圣教序》、《兰亭序》等为中心的王羲之一路风格占有很重要的地位，尽管有一段时间因没什么进展而舍去不学，但并未完全放弃，仍在不断探索纠正自己笔力软弱之弊的方法，一旦有新的认识或师友的作品、建议可资借鉴处，仍会进行学习和取法。他在庚申（1920）八月二十二日的日记中记载：

> 假得近人影印周文清藏本《圣教序》，手临数行并细玩其用笔起落转折，以为前人之写此似用硬毫，观此本笔画去来不方不圆，若兰叶之相摺，有层次，有棱角，余旧所临影印抱残守缺斋藏本稍漫，不易见此妙也。梁任公所临《圣教序》用笔皆方，余始以为不类，今由周本观之固如是也。不过梁所临墨稍厚耳。余学《圣教序》有年，卒无当者，实系知圆不知方之故也（图1-8）。

在二十九日的日记中说：

> 临《集王圣教序》总病太圆滑而靡弱无劲，所谓疾势、涩笔心知其意而勿能行也。后假夷父梁饮冰临本，参其笔意，便尔改观矣。梁所临《圣教序》故非甚妙品，而用笔最涩，适足矫余之缺点，故取法焉。

图1-8 梁启超临
《集王圣教序》条幅

除此之外，在八月三十日的日记中也有临《圣教序》的记载，九月初一日则是以油纸摹《圣教序》，并于九月初九日将所临《兰亭》、《圣教序》请师友们评论：

> 以所临《兰亭》、《圣教序》视夸父。夸父评云：他人作书患不平正，孟海则患太平正。郑苏戡谓真书至六朝人而极，隶楷相参，似奇而实正也。孟海当于奇字上用功夫。又云：行草用方笔出之最难，河南本《十七帖》有之，明人黄石斋行草亦用方笔，孟海亦宜注意之。

连续多日都在揣摩、临习《圣教序》，并采用临和摹相结合的方法，并详细地记录下了师友们的建议和自己的心得体会，可谓是用心于斯。

沙孟海在临写王羲之一路风格的法帖时，并未放弃对北碑的学习，认为魏齐造像虽奇雄粗鲁而特具天趣，而他自己书法的毛病正在于平正拘畏，所以时常临抚北碑，欲以此矫正这些弊端。沙孟海还在日记中记录下了钱罕指导他学习龙门造像的情形。钱罕告诉沙孟海，学龙门造像，须注意其生动处，要知道古人作此书，其笔断非近时所用羊狼毫，徒求形似，必失之于板滞，以至于无成。

这一时期沙孟海对初唐楷书和黄道周也开始关注，师友们所提出的"作书太平正，要在奇字上下功夫，需注意黄道周作品"的劝告，沙孟海虚心接受了。

1920年秋，沙孟海购得《麓山寺碑》、《枯树赋》、《黄石斋手写诗卷》影印本，开始临摹黄道周的作品，在这段时间的日记里有大量临

图1-9 欧阳通《道因法师碑》局部

习黄道周书法的记载。他体会出黄道周的用笔与欧阳通类似，也偶尔临写欧阳通《道因法师碑》（图1-9），并敏锐地悟出黄道周是取法钟繇的，认为钟繇的书法也需学习，以弥补自己的短处。

沙孟海对黄道周书法的痴迷影响到他的朋友和学生，在宁波形成了竞学黄道周书法的风气，学黄道周书法初具面目的有十几人。

黄道周（1585—1646），字幼平，号石斋，明天启二年（1622）进士，与王铎、倪元璐同榜，三人曾相约攻书。黄道周学问渊博，明亡后抗清殉节，以文章、气节名闻天下。他工书善画，于二王一路另辟一径，师索靖、钟繇，所书波磔多，停蓄少，方笔多，圆笔少，笔意离奇超妙（图1-10）。

沙孟海对康有为的《广艺舟双楫》颇为推崇，曾从朋友处借读，认为"康氏论书，渊博精当，诚所谓只千古而无对者"。沙孟海四处求购此书近一年而不可得，后来，冯都良在上海帮他买到了，沙孟海喜不自胜。不过，年轻的沙孟海对前辈名家的论断并不盲目尽信，而有自己的独立思考。他对董其昌的评价不高，认为董其昌书法虽学米芾但不脱尘俗气，与清人相比尚不如王文治、刘墉等人，其声价高是因为清初诸帝喜好的缘故。沙孟海对康有为的一些观点也不盲目附和。康有为极力推崇张裕钊，称赞张裕钊尽得北碑之奇，沙孟海则认为张裕钊实未脱除台阁气，其功力得自南帖者多，对康氏之说并未轻信。

1988年，沙孟海在写作《清代书法概说》时，还提到了他按照康有为所罗列的学碑次序学习北碑产生疑问之事：

图1-10 黄道周行草条幅

我十七八岁读到康氏此书，相信他的言论，曾经遵照《学叙篇》的启示："作书宜从大字始"、"寸字方笔之碑，以《龙门造像》为美，《丘穆陵亮夫人尉迟造像》体方笔厚，画平竖直，宜先学之。次之《杨大眼》，骨力峻拔，遍临诸品，终之《始平公》，极意峻宕。骨格成，形体定，得其势雄力厚，一生无靡弱之病。"《丘穆陵亮夫人尉迟造像》即《牛橛造像》，在各品中比较易学，但横画收笔，多是一刀切齐，毛笔就写不出来。其他各品也有些类似情形。前章说过，我曾怀疑到刻手问题。康氏的时代，当然想不到这些问题。

沙孟海的识见随着学习的深入而日渐精深。沙孟海以文史为主，强调以学问为本，故对邓石如略有非议，认为邓石如篆书不如钱坫。他在辛酉（1921）十月初三日的日记中写道：

邓顽伯篆书，安吴《书品》列为神品，钱献之曾讥其书不合六书。余观邓氏书笔力圆劲自盖一代，而书体既乖，区区笔仗复何足算，故吾于清代篆书独尊献之，体格既整严，其用笔浑而藏、淡而矜贵，亦岂下邓氏哉。东坡云："退笔如山未足珍，读书万卷始通神"，此言可为知者道之。

但随着学习的深入，其识见日渐不同，对邓石如的看法发生了改变，认为篆书正统自属邓氏，康有为推邓石如为李阳冰后第一人，确实没有虚夸。他还在壬戌（1922）九月廿五日的日记中记录了自己误解邓石如的原因：

夜深翻观邓山人篆书，眼明神提不欲就寝，辄取笔临《石涧记》一通，雄气峻骨真不易到。往昔谓山人篆书媚冶没骨，且不合六书，不如十兰端严，盖是时所见山人书多赝品或摹刻未善者故云尔。至其不合六书，盖有时本之汉人碑额，未必全属臆造，此特其小疵耳。

图1-11　沙孟海节临邓石如篆书轴，纵120厘米、横54厘米，1922年，天一阁博物馆藏

对邓石如认识的改变促使沙孟海对邓石如的篆书勤加临习，其现存最早的篆书条幅作品即是23岁时临邓石如的篆书作品①（图1-11）。

沙孟海认为自己的篆书开始有所悟入，而真、行书则始终一成不变，很不满意，因而一直在寻找适合自己性情、趣味的碑帖临摹。黄道周书法虽有可取处，临摹所取得的效果也非常明显，但黄道周毕竟是明末的书家，若被其所局限则难以入古。对此，沙孟海有清醒的认识，明白学黄道周书法毕竟是救急之方，非持久之道，故在临摹黄道周书法有所成之后，即暂时弃去不学。钱罕曾言沙孟海宜学章草，这个劝告与沙孟海的本意相合，故他开始临写《出师颂》（图1-12）等章草，颇有所悟。除章草外，沙孟海还以宋、唐及以上书家和作

图1-12 章草《出师颂》

① 澳门艺林出版社1989年出版的《沙孟海翰墨生涯》收录了这件篆书，标题作"临邓石如篆书整幅"。而西泠印社2010年出版的《沙孟海全集》也收录了这件作品，改题作"临吴让之篆书"，并在导读中指出是临吴让之《宋武帝与臧焘敕》，但笔法上受邓石如篆书的影响更多。因《沙孟海翰墨生涯》出版时曾经沙孟海过目，而《僧孚日录》中也没有临摹吴让之篆书的记载，故本书仍沿其旧说。

品为临摹对象，临写汉碑、苏
轼作品（图1-13）等。他在辛
酉（1921）七月廿九日的日记
中说道：

图1-13 苏轼行书尺牍

> 偶效东坡书……师见
> 之以为变得佳好，夷父以
> 为不料孟海学黄漳浦几一
> 载，已成枯朽，能一旦尽
> 脱其旧，且作苏书亦笔笔
> 著纸，不犹乎常人也。余
> 于是自信书学尚有后望，
> 便欲从东坡上溯唐晋，尽
> 帖学之原委，得之则为松
> 雪、希哲，下亦不至于华
> 亭之妄浅耳。

这种向上追溯的学习方法很见成效，苏轼成为影响沙孟海书法风格最重要
的书家之一（图1-14），而章草笔意也一直伴随在他各个时期的书法作品中。
经过一段时间的学习，再回过头来重新临习黄道周书法，则慨然有今是而昨非
之感。辛酉（1921）九月廿二日的日记：

> 去岁此时方力学黄漳浦书，至于腊尽，既已神似，今年冗琐殊
> 甚，未尝临池，由己意作楷，漳浦笔意久渐失去，今日复取临之，恍
> 然始觉昨者之非也。

沙孟海当年要多临学钟繇作品的计划也得到了实现，壬戌（1922）六月
廿二日的日记：

> 临钟元常《荐季直表》数行，用笔钝涩与它钟帖不同，清奇古茂，

图1-14 沙孟海1925年所写行书《杜甫诗折扇》的局部，带有明显的苏轼笔意

石斋之书实出于此。此后拟专临是帖，葆厥古拙，臻其逸气，用弥我短处（图1-15）。

　　沙孟海青年时期以篆书知名，平昔为人作书大多都是篆籀，虽谙熟篆字，但仍免不了检索，每以此为苦。而他在经过一段时间的广泛临习，在习篆的同时，取法黄道周，并学汉隶、临北碑、习章草，参学欧阳通、苏轼等，其书法面貌有了巨大变化，真、行书笔力软弱的弊端得到了纠正，自觉所作行书多古朴之意，不在籀篆之下而写时特便捷，因此开始自信地以行书写各类应酬杂件。

　　结合沙孟海的自述和《僧孚日录》中的记载，可知他在彷徨寻索这段时期学习过的历代碑帖和书家主要有：

　　直接教师：冯君木、钱罕。

　　篆书：吴大澂、《峄山刻石》、《会稽刻石》、《石鼓文》、《盂鼎》、邓石如。

　　行草书：梅调鼎、《圣教序》、《兰亭序》、《麓山寺碑》、《汝南公主墓志》、黄道周、祝允明、苏轼、章草。

　　楷书：《龙门造像》、《荐季直表》。

　　隶书：《张迁碑》、《鲁峻碑》、《礼器碑》。

　　沙孟海在初涉书法阶段，经历了先由帖学入门，继以篆书强其笔力，复学北碑，以方笔临王字，最后归结到黄道周，又暂弃黄道周，学习章草和苏轼、钟繇，并参学汉隶的辗转过程。从沙孟海早期的传世作品中，可窥见他早期楷、篆、隶、行各体的基本情况。

　　书于1922年的《王君墓志铭》（图1-16）较有特色，此作参黄道周笔意，以方笔为主，锋芒多外露，不描头画角求点画起收的精整，点画中实沉着，转折峭拗，结字则随笔势自然生变，不强求正

图1-15　钟繇《荐季直表》局部

图1-16　沙孟海楷书《王君墓志铭》石印本局部，
原纵40厘米、横45厘米，1922年

局，整体有庄重朴拙之意。对此作，沙孟海曾自谦"拙劣不堪上石"。后来有朋友付之石印，印本在朋友间广为流传。书于1922年的《太华广陵联》、1923年的"词学法家七言联"（图1-17）等，在用笔、结字等方面与《王君墓志铭》相近。书于1925年的《冯君木竹匣铭》（图1-18）则展现出沙孟海早期篆书的面貌。未署书写时间的早期作品如隶书《文章风月五言联》、行书《聊逢笑剪七言联》（图1-19）等则可代表其早期隶书和行书风格的一面。

从沙孟海所师从的老师、所取法的碑帖和书家来看，他并未强分碑帖，而是碑帖兼学，各取所长。早期的彷徨寻索阶段，为沙孟海书法的长足发展打下了基础，确定了他书法发展的基调和取法路数。直至暮年，沙孟海的书法一直走的都是碑帖融合的路数，而章草以及黄道周、苏轼、钟繇等也成为影响沙孟海书法风格最主要的书体和书家之一，各个时期的作品中都能够见出受章草以及黄道周、苏轼、钟繇风格影响的痕迹。

清末民初正是碑学兴盛、碑帖并峙的时期，出现了各取碑、帖之长的碑帖融合之势。沙孟海初涉书法的彷徨寻索阶段正应和了这一趋势，既受帖学书家影响，也学碑派书家之长，广学诸体，出入于碑帖之间，取二者之长，而不厚彼薄此，这种兼融的观念和识见无疑使沙孟海在书法道路上受用终生。

沙孟海虽以教书及鬻字维持家庭生计，在书法、篆刻方面花费时间颇多，但他并不欲以书画为业，主要精力还是放在文史上，对因作书刻印而耗费时间颇有怨言，在日记中记录下了自己的心声：

> 书画篆刻之艺足以资助文章，实适以妨害文章也，余粗解作书刻印，每为人作，则费半日或全日不能读书……余才习二事，已足夺我学文时间，若更学画，是将终身为技艺之人矣。

此时沙孟海并未确立以书法为业、以书法立名的想法。或许，沙孟海最终能成为一代书坛泰斗，正得益于他年轻时以文史为重、不欲作技艺之人的想法。他在晚年给子女的信中还提到，自己过去对旧体文章、古文字学、金石学等都用过功夫，终因半生乞食，没有成功。书法篆刻，不过游艺及之，不料晚年靠此出名。

图1-17　沙孟海楷书《词学法家七言联》，纵131厘米、横32厘米，1923年，天一阁博物馆藏

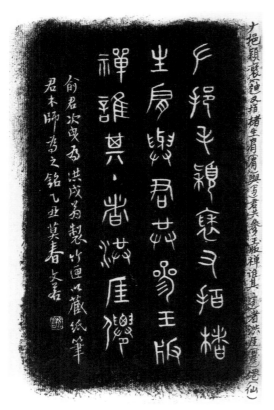

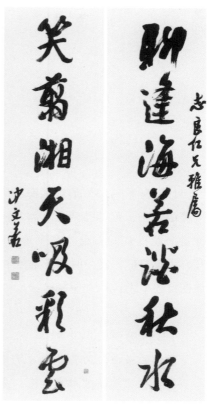

图1-18　沙孟海篆书《冯君木竹匣铭》拓本，
纵22厘米、横11厘米，1925年

图1-19　沙孟海行书《聊逢笑剪七言联》，
纵135厘米、横34厘米，天一阁博物馆藏

二
转益多师

1922年秋，23岁的沙孟海应屠康侯之请，随赴上海，于十月初六日抵沪，接受屠康侯、蔡琴孙两家之聘教授其子女。上海是全国经济中心，名家云集，沙孟海游处其间，受众名家亲炙，又获睹屠、蔡两家所藏历代书画，眼界大开，识见日广。这一时期正是他书法篆刻道路上的"转益多师" 阶段的开始。他在自述中说：

　　廿三岁，初冬到上海，沈子培先生（曾植）刚去世。我一向喜爱他的书迹，为其多用方笔翻转，诡变多姿。看到他《题黄道周书牍诗》："笔精政尔参钟索，虞柳拟焉将不伦"（宋荦旧跋说黄字似虞世南、柳公权），给我极大启发，由此体会到沈老作字是参用黄道周笔意上溯魏、晋的。我就进一步去追黄道周的根，直接临习钟繇、索靖诸帖，并且访求前代学习钟、索书体有成就的各家字迹作为借鉴，如唐代的宋儋、宋代的李公麟、元末的宋克等人作品，都曾临习取法。交游中任董叔先生（董）写钟字写得极好，我也时常请教他。这便是我"转益多师"的开始。上海是书法家荟萃的地方。沈老虽过，吴昌硕（俊卿）、康更生（有为）两先生还健在，我经人介绍分头访谒请教。康老住愚园路，我只去过一趟，进门便见"游存庐"三大字匾额，白板墨书，不加髹漆，笔力峻拔开张，叹为平生希见。吴老住山西北路，我住海宁路，距离极近，我经常随况蕙风（周颐）、冯君

木开诸先生到吴家去。在我廿五岁至廿八岁四年中间，得到吴先生指教较多。听他议论，看他挥毫，使我胸襟更开豁，眼界更扩大。我从此特别注意气魄，注意骨法用笔，注意章法变化，自觉进步不少。

沙孟海曾于1992年应家人、子弟之问，列出自己书学历程中的师承交游姓氏，并作简要评述：

家人子弟问我学书方面的师承交游，现在就影响较多的大体依照年辈胪举如下。其他并世名家与我无交往者概从省略。印学方面的师承交游亦视此例，附举于后。慈溪梅赧翁调鼎，私淑。晚清帖学书家的典范，名望不大。

安吉吴昌硕俊卿，亲炙。近代篆、隶大家。

南海康更生有为，私淑。北碑圆笔宗师。

常熟翁叔平同龢，私淑。颜体作家，兼北碑体势。

嘉兴沈寐叟曾植，私淑。方笔翻转，开书学新境界。

吴县吴愙斋大澂，私淑。金文作家。

上虞罗叔言振玉，私淑。甲骨文作家。

慈溪冯君木开，亲炙。我的本师，一直指导我学习。

慈溪钱太希罕，问业。碑学专家。

同县张于相原炜，问业。欧、虞一派作家。

绍兴任董叔董，服膺。擅长钟体，独步一时。

新会梁任公启超，服膺。方笔写王体，对我有启发。

三原于伯循右任，服膺。北碑大字高手。

绍兴马蠲叟一浮，问业。篆、隶有自己风格。

余杭章太炎炳麟，问业。篆书得竹简古文遗意。

吴兴沈秋明尹默，问业。王体专家。

余杭褚松窗德彝，问业。金石名家。

同县马叔平衡，问业。金石名家。

海宁张阆声宗祥，问业。北海、南宫一派作家。

西川顾印伯印愚，服膺。米体作家。

同县吴公阜泽、同县朱复戡起、海门王个簃贤、安吉吴东迈迈、孝丰诸希斋乐三、宁海潘大颐天寿、平湖陆劭翁维钊、怀宁潘伯鹰式、萧山朱余清家济、潮阳陈蒙安运彰、嘉兴王瑗仲蘧常、嘉兴胡小石光炜、萧山来安处楚生（但通声气，未识面）、东莞容希白庚、番禺商锡永承祚、华阳乔大壮曾劬、龙游余越园绍宋、东莞林直勉培光（交游只列已故者）。

附：印学师承交游姓氏。世称篆刻为"铁书"，治印亦书学的支流。

安吉吴昌硕俊卿，亲炙。阳刚一派的宗师。

黟县黄牧甫士陵，私淑。邓、赵系统的后劲。

同县赵叔孺时棡，亲炙。小玺、细朱文专家。

杭县王福庵禔，服膺，细朱文专家。

海门王个簃贤、平湖陈巨来斝、同县朱复戡起、长沙唐醉石源邺、永嘉方介堪岩、孝丰诸希斋乐三、杭县韩登安竟、慈溪张鲁安咀英、同县程彦冲康祥、潜江易均室忠箓、顺德蔡哲夫守、上虞罗子期福颐、华阳乔大壮曾劬、诸暨余天庐任天、番禺冯康侯彊（交游只列已故者）。

这份师承交游姓氏包括书学和印学两部分，印学暂不论，单看书学部分。书学师承交游名单，可分为五类：第一类是本师，有吴昌硕、冯君木；第二类是问业，有钱罕、张原炜、马一浮、章炳麟、沈尹默、褚德彝、马衡、张宗祥；第三类是私淑，有梅调鼎、康有为、翁同龢、沈曾植、吴大澂、罗振玉；第四类是服膺，有任堇、梁启超、于右任、顾印愚；第五类是同辈书友。

名单中的很多人即是沙孟海在上海时期经前辈、朋友引见拜谒、亲承教导或相识、交往的，如吴昌硕、康有为、章太炎、任堇、王个簃、陈巨来等。而原来在宁波时问学的师长和交往的朋友也大多先后来到上海，如冯君木、钱罕等。可能是因为政治上的顾虑，在这份名单中并未提到郑孝胥。而他在文史诗文方面请教的师长如况周颐、朱彊邨等也没有列入。

沙孟海到上海后即拜访先期到达上海的师友，如赵叔孺、冯都良等，并游览上海的书画社团如海上题襟馆、停云社等。这期间宁波耆老张美翊给予了很

大帮助，特意写信介绍沙孟海拜谒海上诸贤如郑孝胥、罗振常、丁仁以及吴昌硕之子吴涵等。

张美翊（1857—1924），字让三、号蹇叟，浙江鄞县（今宁波市鄞州区）人，曾任南洋公学监督，宁波旅沪同乡会会长，原居于沪上，后谢事回乡。张美翊有古风，奖掖后进，唯恐不至，沙孟海曾随从冯君木谒之。

1923年1月是沙孟海艺术生涯中极具意义的一个月，先是于19日（壬戌十二月初三）拜见吴昌硕，又于30日（壬戌十二月十四日）谒郑孝胥，31日（壬戌十二月十五日）访康有为"游存庐"。

沙孟海能拜见吴昌硕，也得力于张美翊的介绍，张美翊寄信给吴涵，嘱咐引见其父吴昌硕。1月19日，朱百行（当时别署静戡，中年后更名起，号复戡）一早来邀沙孟海去拜访吴涵，吴涵带领他们来到山西北路吉庆里拜谒吴昌硕。沙孟海在日记中写道：

> 百行早来，呼余起过看吴子茹，子茹引见其父仓石先生于山西北路吉庆里。先生七十九岁，老叟尚健，惟耳稍聋耳。先生自谦于学术无所得，惟刻印稍有功力。其论印人极崇浙派，尤推钱叔盖、胡鼻山二子，次闲稍近薄，拟叔白文出于浙派，朱文本之完白，亦不可及。又谓：治印自以汉印为正宗，初学宜取其平实者效仿之，勿求诡奇。其持论绝平允。

1月30日午后，沙孟海与朱百行同往小沙渡谒郑孝胥。初次见面，相互还不熟悉，只是道寒暄致钦敬之意。不过，张让三事先曾写信给郑孝胥，提到沙孟海书学黄道周，因此郑孝胥告诉沙孟海，黄道周的书法，初亦学二王，后乃力变其意，自辟一径。这个观点，对沙孟海启发很大，后来沙孟海写作《近三百年的书学》时，特意注明了这一点。

第二天，安心上人要去拜访康有为，约沙孟海同去，不巧的是康有为生病了，不能见客。虽未能见到康有为本人，但此行仍有收获，康有为亲书的"游存庐"匾额峻拔开张，给沙孟海留下了极为深刻的印象。

吴昌硕是沙孟海书艺道路上至关重要的人物之一，沙孟海在上海时期向吴昌硕请教，后正式拜其为师，师其心而不师其形，并最终确立了追求雄强浑厚

风格的取向。

吴昌硕（1844—1927），名俊卿，字昌硕，70岁后以字行，又字仓石，别号缶庐、苦铁，又署破荷、老缶等，浙江安吉人。吴昌硕从小爱好金石篆刻，并打下了深厚的诗文基础。成年后往来于杭州、上海、苏州间，寻师访友，艺事遂进。44岁后定居上海，56岁时得人保举，任江苏安东（今涟水）知县，因不愿曲意逢迎，仅一月就挂印辞官，从此专心致力于书画、篆刻创作。吴昌硕篆刻、书法、花鸟画均能集前人之大成，为一代艺术宗师，对后世有很大影响，在一段时期内，几乎是"人人昌硕，家家缶老"，流风余韵，及于天下，为海上艺坛的盟主人物。

吴昌硕书法初从颜真卿入手，后学钟繇，复取法汉碑，中年以后专力于《石鼓文》，自云"曾读百汉碑，曾抱十石鼓"。 吴昌硕善大小篆、隶、行草诸体，遒劲凝练，尤以石鼓文影响最著，一日有一日之进益，一幅有一幅之面貌，用笔结体，一变古人，朴茂苍劲，沉雄古厚，开一新境（图1-20）。其行草则取法王铎、米芾，刚健秀拔，晚年更以篆隶笔法作行草，随兴之所至，不拘成法，有雄强痛快之致（图1-21）。

吴昌硕是海上书画巨擘，沙孟海初到上海虽暂未能拜识，但吴昌硕声名远扬，自是沙孟海所关注的人物。沙孟海在与朋友的往来信件中曾论及吴昌硕。他在壬戌（1922）十月廿六日的日录中记下了寄夷父书信的片段：

> 吴缶庐作篆、治印，出自浙派，其所造诣直加丁、黄诸老而上之，能于皖、浙两派之外别开生面，其力量真不可思议。惟其才近狂，不可以为后生作师资耳。曩以吴氏篆刻比之龚璱人之文，实为不易之论。又云：吴老篆书在甬时所见不多，但见少年摹仿者好作斜肩伸脚之状。其实吴氏己作并非如此，学者不善为之，变本加厉，故可憎耳。吴氏写对最佳，其意境略似十兰，而遒劲则过之。世之学者，但取吴氏题署小品，扩而大之，以写大字，不知吴氏小字如此，大字便别有一法矣。

并在日录中作补注曰：

名家晚年艺术，往往从颓唐中见老境，书画、篆刻靡不有之。盖经数十年真实工夫，千辟万灌，而后始有此离奇槎牙之一境。少年人未能实地起造楼台，乃欲于一弹指顷现出华严楼阁，非愚即妄耳。

1923年秋，冯君木来沪，就任宁波旅沪钱业公会主办的修能学社社长。1924年秋，因陈布雷辞去修能教职，冯君木属意之人未到，沙孟海遵师命往修能学社代课。1925年2月，由冯君木推荐，沙孟海正式至修能学社授课，任国文教师，工作相对轻松，业余有较多时间写字、刻印。

冯君木到上海后，沙孟海侍冯君木时得识况周颐、朱彊邨，常向二人请教

图1-20　吴昌硕临石鼓文轴　　　　　图1-21　吴昌硕行书轴

诗文。

况周颐（1859—1926），原名周仪，字夔笙，号蕙风，广西临桂人。以优贡生中式光绪五年（1879）乡试，官内阁中书。南归后，游张之洞、端方幕中。晚居上海，鬻文为生，与吴昌硕等交往密切。况周颐以词为业，致力五十年，特精评品，为清季著名词人之一，有《蕙风词》、《蕙风词话》等传世，时人推为绝作。

朱孝臧（1857—1931），原名祖谋，字藿生，一字古薇，号沤尹，又号彊邨，浙江归安（今湖州）人。光绪九年（1883）进士，累迁至侍读、侍讲学士。朱孝臧以词著称，为清末民初词学大家，著有《彊邨词》。朱孝臧亦善书，自颜真卿出，所作严整精劲，迟涩苍劲，风骨外张。

况周颐对沙孟海的篆刻极为称赞，认为是陈秋堂一流，如果加强研究小学，博观金石文字，将来未可限量。况周颐还告诉沙孟海，篆刻上者以神行之，其次当以意行之，沙孟海所作唯少苍劲之气，此自有关年龄，可俟诸异日。况周颐多次将沙孟海的篆刻作品拿给吴昌硕看，吴昌硕曾题语册端云："虚和秀整饶有书卷清气，蕙风绝赏会之，谓神似陈秋堂，信然。"另一次况周颐以沙孟海近刻示吴，吴云沙于此道已站得住。沙孟海在日记中记载道："凡艺事欲当得起此三字，正未易也。"

因冯、况、朱诸位先生的关系，沙孟海得以有机会亲近吴昌硕，多次以所刻印当面向吴昌硕求教，吴昌硕对沙孟海的篆刻评价较高，谓字字从书卷中来。不过，这时吴昌硕对沙孟海的指点还仅是碍于情面的客套。

随着交往的深入，吴昌硕对沙孟海的了解日多，在指点沙孟海时不再

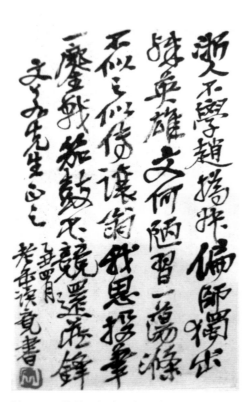

图1-22 吴昌硕题沙孟海印谱

像以前那样客套，"为言得失渐肯实谈，不若前时一味以世法对人也"，并为沙孟海审定、甄选印稿作印谱。吴昌硕对沙孟海勉励有加，曾临《石鼓文》相赠，并题沙孟海的印谱以勉之（图1-22）。

1925年，沙孟海正式拜吴昌硕为师。吴昌硕是西泠印社的首任社长，他在收沙孟海为徒的时候可能没有想到，沙孟海会在54年后就任西泠印社第四任社长。师徒二人同为号称"天下第一社"的西泠印社的社长，可称是艺坛千秋佳话。

沙孟海在日记中还记有一件事：有一次吴昌硕见沙孟海所书楹联，甚加赞许，命沙再书一对，并问"润笔几何"，坐中人皆大笑，吴昌硕又曰："真言耳。"从这件事可以看出，吴、沙两人之间的关系已非常融洽了。

沙孟海敬重吴昌硕，但并不唯唯诺诺，而有自己的独立思想。他在日记中记录下了聆听吴昌硕教诲时的心得，并表露了自己的看法：

> 以近刻印存就正缶翁先生，翁为题卷端云：浙人不学赵㧑叔，偏师独出殊英雄。文、何陋习一荡涤，不似之似传让翁。我思投笔一鏖战，笳鼓不竞还藏锋。玩其语意，知此老论印不与㧑叔，意欲余改乘辕而北倾向让之。让翁神韵故当胜于㧑叔，而㧑叔平实雅秀功力有余，学者取径于此可以无弊，犹之文章之桐城派也。刻印要兼师众长，不拘樊篱，久而久之自成一家面目，此则鲰生之志也。

又：

> 阅吴让之印谱，缶翁所极倾倒者。翻观全谱，其精者与缶翁不相上下，然就通体言之，殊不及缶翁，不识缶翁何以叹慕之此。又让之一印之制度亦不甚讲究……

吴昌硕推崇吴让之的篆刻，对赵之谦的篆刻评价则不高，沙孟海则认为两者各有所长，吴让之整体水平并没有吴昌硕所评价的那么高。能对前辈大师的论断作冷静的分析，坚持自己的观点，殊为难得。

提到沙孟海有自己的独立思想，还有一件趣事：吴昌硕主动提出为沙孟海

编选印谱，以质朴者、奇巧者为上品，其次并取纤细工能一派以为别具格式，所不取者约有两种，一为白文之师赵之谦者；一为朱文之厚边细画者。后一种在沙孟海印存中最多，沙孟海最满意的，吴昌硕皆未选取。

沙孟海确立了"要兼师众长，不拘樊篱，久而久之自成一家面目"的志向，体现出极为可贵的学术思想。沙孟海日后能成为书坛巨擘，正是得益于这种转益多师的思想的滋润。

除吴昌硕外，沈曾植、康有为、郑孝胥等名家对沙孟海也有很深刻的影响。

沈曾植（1850—1922），字子培，号乙盦，晚号寐叟，其他别号甚多，嘉兴人。光绪六年（1880）进士，历官刑部主事、刑部郎中，兼充总理衙门章京、安徽布政使等。博学，工诗文，学问精深，于经、史、地、律

图1-23　沈曾植临古四条屏

令、音韵诸学无不精通，著述极多，在中国学术史上居承上启下、继往开来的重要地位。1911年，清宣统帝逊位后，沈曾植寓居沪上，以遗老自居，曾参与张勋复辟，时人目为上海复辟之领袖、守旧派之代表。复辟失败后不再与闻国事，潜心于书法，用功极勤，极意创变，遂成一代书法大家。

沈曾植精于帖学，早年的书法作品较为少见，从现存50岁至60岁期间的作品来看，主要受欧阳询、黄庭坚、米芾等的影响，并参钟繇法，点画纵横，风姿潇洒，气格峭拔，结字和用笔都非常成熟。

寓居上海后，沈曾植又自行变法，冶碑帖于一炉，取黄道周、倪元璐笔法，参分隶而加以变化，变帖学的圆转为方折、流畅为生涩，体势开张，波磔分明，沉郁雄宕，既富有法帖的韵味，又具备碑版的气势，在表现方法上极富创造性。晚岁所作，多用方笔翻转，飞腾跌宕，有帖意，有碑法，有篆笔，有隶势，开古今书法未有之奇境（图1-23）。

沈曾植书法以草书成就最高，也最为后人所称道。其草书"工处在拙，妙处在生，胜人处在不稳"，"下笔时时有犯险之心，字愈不稳愈妙"，无论是在表现手法还是在格调气势上均不同凡响，在近现代草书发展史上占有重要的地位。

康有为（1858—1927），广东南海（今佛山市南海区）人，原名祖诒，字广厦、更生，号长素、南海，别署西樵山人。近代思想家、政治家、书法家，曾参与戊戌变法，旋失败，流亡海外16年，"三周大地，游遍四洲，经三十一国，行六十万里"，有着常人难以企及的广博阅历。康有为年轻时著有《广艺舟双楫》一书，系统总结碑学理论，力倡北碑，影响极大。康有为书法以气魄超人著称，在行书中融入篆、隶以及魏碑笔法和体势，用笔淋漓痛快，点画浑厚，体势开张，收放

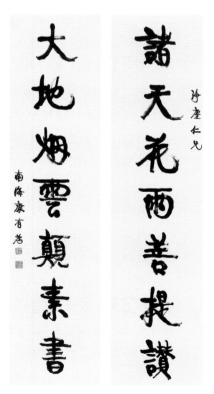

图1-24　康有为行书对联

合度，气满神畅，雄健飞逸，自成面目（图1-24）。

郑孝胥（1860—1938），福建闽县（今福州）人，字太夷，字苏戡，号海藏。郑孝胥行、楷书以颜真卿、苏轼、黄庭坚等为根基，中年后主张"楷隶相参"，渗入汉魏笔意，保留了颜字转折、捺脚夸张的特征以及苏、黄稳重洒脱、纵横捭阖的风神，雄健豪放，自立风貌。

其实还在宁波时期，沙孟海对沈、康、郑三家就比较关注，见过他们的一些作品，并有所评论，他在辛酉（1921）五月廿六日的日记中写道：

> 童次布寄示沈寐叟单幅。沈书在海上与南海、苏戡并称，其实远不如康、郑也。夷父谓其用笔出自包安吴，固不谬……郑苏戡书，取势在东坡、山谷之间，夷父谓其又带诚悬笔意。要之为宋以后书，亦能手也。康氏之书真不易看。

沙孟海在1921年时认为沈曾植远不如康有为、郑孝胥，但随着识见的增多，他对沈曾植的评价有了很大改变。

沙孟海到上海时，沈曾植已去世，未及当面请教。沙孟海很喜欢沈曾植以方笔作行草、变化多端的风格，深受启发，并由沈曾植上追黄道周、索靖、钟繇，广泛学习前代及同时代学习钟、索有成就的名家的作品。

沙孟海在上海还与一批书画同道相识、相知以至成为挚友，如王个簃、朱百行、陈巨来等。沙孟海拜吴昌硕为师，正是在王个簃的建议之下：

> 我拜吴先生为老师，是由于王个簃的建议，时间比较晚。我最初从冯君木先生学习古典文学。冯先生担任修能学社社长的次年，招我去当教师，时在1925年。个簃到上海，拜吴先生为老师，时间大约在1923年。个簃感到搞学问应当"转益多师"，劝我兼师吴先生，他也兼师冯先生。我赞成他的建议。因此，我和个簃有双重的同门关系，格外亲切。两位老先生交谊既深，我们两个小青年当时相互过从更为频繁。个簃所住吉庆里楼下西厢房，是我课余晚间经常过往晤谈的场所。有时还同登楼上，听听老师的教导。

王个簃在为《沙孟海翰墨生涯》所作的序《忆海点滴》中也深情地回忆了当年他和沙孟海交往的情形：

> 我识孟海于冯君木先生寓所，我住吴宅楼下西厢房，孟海每来请教昌硕先生后，总要到我的房间来叙谈。当时彼此风华正茂，意兴豪发，畅论艺事，见解每多契合。他很有才华，书法、篆刻均臻上乘，并致力于经史、古文辞。一九二五年，他用楷书写了一堂十二条寿屏，昌硕先生了解后赞许说：书写这样长篇字屏是不容易的，没有扎实的过硬功夫是写不好的，这是他的本领。我听到老师这样的评价，更佩服孟海了。

名师们的影响和同道的交游，使沙孟海对书法的认识更一步深入，对书法史的认识更为深刻，书法风格也有改变。他在甲子（1924）四月十日的日记中记载，他其时为人写对联，作大字每参黄庭坚笔意，以其用笔矫健，有六朝人遗意，颇有善者，自己的书法虽终始一体，却亦有变异，此一时期也称得上是一变。另外，从《僧孚日录》乙丑、丙寅两年的一些记载也可窥见他的这种变化。

乙丑（1925）九月十九日：

> 购山谷帖数种，俾为道希、碧侬摹习之资。昔曾文公于宋人书独取山谷，余近来亦犹是意。以其用笔矫健，有六朝人遗意。东坡小字，不失二王法，大字便下。

乙丑（1925）九月廿六日：

> 沈乙盦《题石斋尺牍》诗云"笔精政尔参钟、索"，可谓知言。石斋真书师钟，草书师索也。石斋之《论书》云：书字自以道媚为宗，加之浑深，不坠佻靡，便足上流矣。学公书，当于此三语留意之。

丙寅（1926）四月廿六日：

临倪鸿宝书，用笔布白之法往往与石斋同，其锋芒逼仄过于石斋，似从大欧《张翰》、《卜商》二帖出来。明季书家倪、黄二公皆别具风格，戛戛独造，觉斯功力尤深，得二王之神髓，然终不能越出二王藩篱之外，其骨气不逮倪、黄故也。

丙寅（1926）五月十二日：

晚间与太希先生论书，先生谓清季以来竞尚碑学，然写北碑而工者殊无其人，必不得已其㧑叔乎。㧑叔虽非至者，然尚是写，其余皆描摹耳。余谓南海康氏称张廉卿书集碑之成，廉卿书虽挺劲，然于六朝人之法，尚未尽谙。不解康氏之意何居，太希先生亦以为然。

丙寅（1926）五月十五日：

写寿屏参小欧阳体势，余之楷法于是一变。太希先生谓：作书使毫有铺与竖两法。谓余往时但能铺而不能竖，故无挺字境界，今日所为居然能竖起矣。又谓金笺易使毫竖，若于生纸亦能如此，则用笔之能事尽矣。

沙孟海对自己学业的设想和未来职业的选择一直有着清醒的认识。他认为自己以前治文字学只是至金文而止，尚须进一步研究甲骨文，于是制订了研究甲骨文的计划，购买了大量参考资料阅读。沙孟海知道处境安恬则足以颓志气，对未来职业确定了"三勿"原则，即第一勿入商界，恐满腹皆是金钱观念，使学问无处贮藏；第二勿入仕途，恐习为虚伪，致失父母生己之本性；第三勿处家馆，以免消尽血气。准是以定出处，则此身或不至遽堕恶趣中。

沙孟海最后虽然还是因生计所迫而入政界，但始终以文墨为务，不与政事，保持了一个文人的操守与品格。

沙孟海在上海期间，既要资助诸弟求学，又要维持一家老小的生活，经

济状况颇为窘迫。为解决生活问题，他在师友们的鼓励下，制定润格，鬻文卖字补贴家用。当时求文、求书者大率以文字通顺畅达、书法整齐美观为要，不苟求个人风格。但沙孟海从不苟且，认真对待。沙孟海文史功底厚，既能作文，又能作书，速度快，质量好，古朴典雅，别具一格，非一般书家所能及，特别能应急用，因而大受欢迎。他常为人写对联、墓志、寿屏，大至盈丈巨幅，小至蝇头小楷，日书千百字而无懈怠潦草之意。对这段卖字生涯，沙孟海自谦趋于实用，不从个人风格上刻意追求，但实际上这种大量的书写为以后书风的形成打下了扎实的基础（图1-25）。

1927年1月，沙孟海离开修能学社，于1月25日转入商务印书馆工作。在商务印书馆时的收入虽不丰厚，但馆内书报数量极多，可以任意阅览，同事中又有趣味相投者，颇合沙孟海的心意，认为较之托足豪富之门、日

图1-25 沙孟海1926年在上海留影

与市侩往来有味多矣。但后来因为为革命友人转递信件，引起怀疑，于同年12月被辞退。

1928年，冯君木转托同乡老友、时任杭州市市长陈屺怀介绍沙孟海至浙江省政府秘书处第二科任科员，负责贺电、唁电、寿辞、挽联等应酬文墨。沙孟海不得已步入政界。陈屺怀知沙孟海在沪甬一带颇有书法之名，命其以隶书题"中山公园"匾额大字，因当时年轻，故未署名，但在圈内人中有口皆碑。惜此匾额在"文化大革命"中被毁，现在的四字匾额则是沙孟海于1981年应杭州市园文局之请重新题写的。沙孟海在秘书处的工作较为轻松，工作之余寻师访友，收获很大。他曾在童藻孙的陪同下拜谒马一浮于延安巷寓所，马一浮告诫他应趁年轻时广求学问，不要停留在文字上，沙孟海深以为然。

在30岁以前，沙孟海对书学的研究已经相当深入，书学观念已相当成熟了。他在1928年撰写了《近三百年的书学》、《印学概论》两文，后皆在1930年《东方杂志》第27卷中国美术号上发表。这是两篇对书法、篆刻界颇有影响的文章，尤其是前者。《近三百年的书学》是书法断代史论文，在这篇文章

中，沙孟海勾勒出了明末清初至清末的书法发展状况。1945年顾颉刚在《当代中国史学》下编第四章《美术史的研究》中，感叹过去关于书法史的研究著述极少，认为《近三百年的书学》是较有系统的、难得的书法史。

商务印书馆后来把《印学概论》编入《日用百科全书》，沙孟海稍作修改，改题为《印学概述》，此即后来的《印学史》一书的前身。

《近三百年的书学》、《印学概论》两文在《东方杂志》上发表，对沙孟海书法声名的提高有很大的帮助。沙孟海曾说过，《东方杂志》宣传性很强，后来各地不相识的人多有和他通信请教书学、印学，都是因看到这两篇文章而知道他的。

沙孟海在上海的几年，直接受大师熏陶教诲，博采众长，纵览历代名家法书，初步形成自己的风格，成为海上名家，这是其书法艺术道路上的一次飞跃（图1-26）。

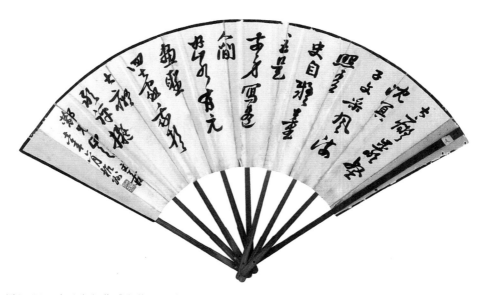

图1-26　沙孟海行草《咏黄公望诗折扇》，
纵18厘米、横51厘米，1929年，天一阁博物馆藏

沙孟海在自述中提到，他在学习书法时，采用的是"穷源竟流"的方法，他说：

　　我的"转益多师"，还自己定出一个办法，即学习某一种碑帖，还同时"穷源竟流"，兼学有关的碑帖与墨迹。什么叫穷源？要看出这一碑帖体势从哪里出来，作者用怎样方法学习古人，吸取精华？什么叫竟流？要找寻这一碑帖给予后来的影响如何？哪一家继承得最好？举例来说：钟繇书法，嫡传是王羲之，后来王体风行，人们看不到钟的真帖，一般只把传世钟帖行笔结字与王羲之不同之处算作钟字特点。我上面说到宋儋、宋克等人善学钟繇，曾作借鉴，便是"竟流"的例子。"穷源"的例子：郑杓《书法流传之图》把虞世南、欧阳询、褚遂良、颜真卿诸家统统系属于王羲之、王献之下面，一脉相传，这是不妥当的。欧阳询书体，远绍北魏，近接隋代《苏慈》、《董美人》方笔紧结一派。宋元人不重视南北朝隋代碑版，或者未见前代有些碑版，妄指欧阳询真、行各体全出二王，太不切实际。又如：苏轼曾称赞颜真卿书法"雄秀独出，一变古法"。宋人看到前代碑版不多，只见其雄浑刚健，大气磅礴，非初唐诸家所有，所以这样说。事实上各种文艺风格的形成，各有所因。唐人讲究"字样学"，颜氏是齐鲁旧族，接连几代专研古文字学与书法，看颜真卿晚年书势，很明显出自汉隶，在北齐碑、隋碑中间一直有这一体系，如《泰

山金刚经》、《文殊般若碑》、《曹植庙碑》，皆与颜字有密切关系。颜真卿书法是综合五百年来雄浑刚健一派之大成，所以独步一时，决不是空中掉下来的。我用上述方法来对待历代书法，学习历代书法。是否合理，不敢自信。

除二王、钟繇等外，沙孟海在自述中专门提到颜真卿，颜字（图1-27、图1-28）对于沙孟海雄强狂放、重墨大笔风格的形成起了至关重要的作用。他说：

三十岁左右，我喜爱颜真卿《蔡明远》、《刘太冲》两帖，时时临习。颜又有《裴将军诗》，或说非颜笔，但我爱其神龙变化，认为气息从《曹植庙碑》出来，大胆学习，也曾偶然参用其法。我对历代书家也不是一味厚古薄今的。我认为临摹碑帖贵在似，尤其贵在不似。宋、元以来诸名家作品，尽有超越前人之处，我都引为师友，多所借鉴。篆书，大家学邓石如，我也同时取法王澍、钱坫。隶书，明以前人不足学，我最爱伊秉绶，也常用昌硕先生的隶法写《大三公山》、《郙阁》、《衡方》。行草，我对苏轼、黄庭坚、米芾、祝允明、王宠、黄道周、傅山、王铎都爱好，认为他们学古人各有专胜，各有发展。抗日战争期间，避地到重庆，手头无碑帖，只借到肃府本

图1-27　颜真卿《刘中使帖》（局部）

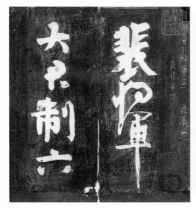

图1-28 （传）颜真卿《裴将军诗》局部，忠义堂本

《淳化阁帖》一部，择要临习。我对第十卷王献之书下功夫较多，尽管有伪帖，我爱其展肆，多看多临，有时会有新的境界出来。因想到传世王铎墨迹多是临写古帖，取与石本对照，并不全似，甚至纯属自运，不守原帖规范，这便是此老成功的所在。昌硕先生临《石鼓文》自跋说："余学篆好临《石鼓》，数十载从事于此，一日有一日之境界。"也是这个道理。世人或讥评吴昌硕写《石鼓》不像《石鼓》，那便是"门外之谈"。

如果从沙孟海书法风格转折点的视角来审视，30岁可视为沙孟海书艺生涯的一个关键点。这个关键点既是其生平经历的临界点，也是其书法艺术风格转折的临界点。从其生平经历来说，1929年7月，沙孟海应中山大学之聘，南下广州任该校预科教授，从此踏上了长达20年辗转各地的历程，家庭的安危、个人的心境等与时局变化、国家命运息息相关。从书法风格来说，沙孟海此时开始系统临颜帖，颜字对于沙孟海书法风格的形成起到了非常重要的作用，这种影响在沙孟海的书法创作中得到了全面体现。

沙孟海在20多岁时对颜真卿的作品就有所关注，1922年冬得到友人寄赠的钱罕所临《裴将军诗》影本，在日记中评论钱罕的临本飞逸雄健，得颜真卿之神，几能乱真。其后的一段时期，沙孟海应该是临写过颜体楷书，26岁时曾以颜体写"五和织造厂"大字横额，冯君木见了大喜，认为其书神致洒落，毫无

矜持之状，酷似《元次山碑》。在现存的沙孟海楷书作品中，有1949年用颜体楷书风格书写的《寿屏》十条（图1-29），通篇700多字，首尾如一，未见懈笔，显见其扎实的颜字功底。

不过，沙孟海专心学习颜字特别是颜体行草，则要到30岁。从这以后，他时时临习《蔡明远》、《刘太冲》、《裴将军诗》诸帖，多有会心处。直到晚年，沙孟海仍在临习《裴将军诗》等帖。1979年，沙孟海临《裴将军诗》，并作自记，对《裴将军诗》等评价极高：

> 鲁公《裴将军诗》境界最高，或疑非颜笔。余谓此帖风神胎息于《曹植庙碑》，大气磅礴，正非鲁公莫办。何子贞云："此碑篆隶并列，真草相兼，观其提挈顿挫处，有如虎啸龙腾之妙。且其行间字里，与《送刘太冲叙》相似。"子贞真解人哉。余早岁习颜，爱临《蔡明远》、《刘太冲》两帖。为其接近《裴将军》，可以阶而升也。黄鲁直尝谓"《送明远序》非行非隶，屈曲瑰奇"。董玄远亦谓"颜书惟《蔡明远序》尤为沉古，米海岳一生不能仿佛"。言之匪艰，行之惟艰。玄宰口能言之，手不能随之。元章不能仿佛，玄宰能仿佛耶？

沙孟海南下广州后，在大学的学术环境里能静心致力于学术研究，进行《隶草书的渊源及其变化》、《助词论》等文的写作。《助词论》对甲骨文、金文及群经诸子乃至宋人语录、元代戏曲所使用助词之发生、消长、发展诸情况，列表统计，得出新的结论，有不少创见。对《助词论》一文，姜亮夫后来有"精审邃密，足为研究语法者定一规模，亦有助于鉴别古书真伪"的评价，可见当时沙孟海在古文字学、语法学方面所达到的学术水平。

沙孟海在广州的日常生活在《兰沙馆日录》（图1-30）中有详细的记载，他结识了蔡守、谈月色夫妇以及冯康侯、林直勉、商承祚、容肇祖等学者，相互间往来频繁。虽然广州的生活和学术环境都还不错，但终因家庭在家乡难以照顾，沙孟海还是于一年后的暑期辞去教职北归。天一阁博物馆藏的沙孟海行书《秦观诗折扇》正是北归后所书（图1-31）。

1931年，沙孟海赴南京任中央大学秘书，兼为校长朱家骅办理私人翰墨文

夜眠神䰟九光芝庭前清芬雙玉樹秀暎蘭蓀挺階墀
鴻業眉齊白首偕神仙眷屬卿雲彌末有宿根求不淂
而今福田深培耔何廬不是菩薩顒性海波平覺光熙
理事無礙歡喜地情境兩忘䑓自顧丈年六十我敘文

刱建義學城北基勞其神思殫其財經之營之不辭疲
深望滿庭桃李花春風化雨及時滋清耳洋洋綺誦聲
雍穆棣閒有令儀將來或成梁木林蒼松翠柏萌于斯
文芒直躭干牛斗敎澤長流萬年垂我隨杖履十餘載

今年七十歌懽欣百年載頌猶未異詩賡天保亦何云
宛如佛䑓稱無量阿僧祇劫勿思論今日華筵敬綺閣
老人星輝臨德門瓊雪絳梅暎成彩玉鼎香氳如春溫
幕罷聯翩茉綵舞紅溢蟠桃酥盈樽愧我未有如椽筆

图1-29　沙孟海楷书《寿屏》十条屏局部，
单屏纵133厘米、横22厘米，1949年，私人藏

十六年八月廿日 舊曆肯芒 晴 晡後大雨晚晴

余將適粵約与聞野鶴 松江人 蔣徑三 臨海人 同行聞又必彩

受中山大學之聘蔣又則向主粵校主編圖書館月刊長

跡跡之得彼我為之繾綣謀利俊不少 午前如時許卅又皆集

余所寓之華商別墅即同鹽朱葆三路平安旅社睡船雲

孟運行裝入船船名山東屬太古公司由青島來舶滬後

再搭汕頭香港而至廣州戡鄭船昻費時弦撓香港

俊不必更易小汽船或火車兼一夜也船泊法租界外灘宜應

日侵晨起摨圣掌搬於晚洵下舟

卯午飯三隆余瞧眠一步許 仲呈來 与仲呈維顏同出遊

逗華商与維顏心話

顏過著木師余与仲呈往南京路河南路菁雯家赙物益著

太完返慶源呈已晚矣 八時許肴別老師偕穉顏下舟野

图1-30 沙孟海《兰沙馆日录》局部（1）

必兼点孙佳事
皆新因事也余住课三班前云四班乃电文之
同道看之坐雷雨事海有李孟攀戴劝和毁凄
邮便殊处 两课毕与雍颐同居 孙俊
职员同德会中餐同德会福俱乐部也备者
必许偕雍颐起榻雍颐始能菱育秀南
日万大年前阴有雨午后瞳
面富 草广殊文论又一章 乃四弟章
呈照母课程他曰叙美到斋后当又有一次改
笔用蒌点当年餐面被上课 本星期起课程

图1-30　沙孟海《兰沙馆日录》局部（2）

图1-31　沙孟海行书《秦观诗折扇》，
纵19厘米、横50厘米，1930年，天一阁博物馆藏

字事宜。第二年，朱家骅调任教育部长，沙孟海随任教育部秘书，仍分办应酬翰墨文字，并随朱家骅职务的变动，历任交通部秘书、浙江省政府秘书等职。

沙孟海虽因生计所迫，不得已入政界，但并未放弃学术与书法、篆刻，仍保持着学术的敏感性，最典型的是从新获得的考古资料中引申出书法史中的重大问题之一：碑版的写手与刻手问题。

1932年，有朋友寄来吐鲁番新出土的《高昌砖志》照片数种，其中有一方章和十六年（546）的《画承暨妻张氏墓表》，前5行刻字填丹，后3行丹书未刻，丹书落毫、收毫纯任自然，刻文则笔笔方饬，不类书翰。

沙孟海的学术眼光极为敏锐，认为这一现象的出现与刻手有关，碑版文字先书后刻，刻手佳恶，所关非细；有书刻俱佳者，有书佳刻不佳者，亦有书刻俱劣者；近代书人，要在心知其意，勿徒效其皮相。他在致吴公阜的书信中详细地论及此问题，一封书信遂翻开中国书法学术史上新的一页：

公阜足下：两月未通音问，不审起居何似？项有友人寄诒吐鲁番新出土《高昌砖志》影片数种，其一章和十六年《画承暨妻张氏墓表》，原砖方一尺三寸许，有文八行，行十一字至十四字不等。前五行刻字填丹，后三行丹书未刻。章和十六年当西魏大统十二年，虽僻在西陲，字迹整美，不殊中原。丹书三行，运笔结体，乃逼似足下。具征足下比年致力北碑，取径之正，造境之高。附函转奉，计必莞尔失矣也。前五行记画承名字官职讳期年寿，后三行记张氏讳期年寿，更无他语。既称合葬，当是一人手笔。丹书落毫、收毫，纯任自然。刻文则笔笔方饬，不类书翰。窃意碑版文字，先书后刻，刻手佳恶，所关非细。综览墨本，有书刻俱佳者，有书佳刻不佳者，亦有书刻俱劣者，未可一概论也。北碑如后魏《张猛龙》、《根法师》诸碑，《张玄志》，东魏《李仲璇修孔庙碑》、《刘懿志》，隋《龙藏寺碑》，南碑如梁《始兴忠武王碑》，齐《吕超静志》，书刻俱佳者也。北碑如后魏《石门铭》、《嵩高灵庙》、《郑羲》诸碑，《李谋》、《李超》诸志，《孙秋生》、《元详》、《马振拜》诸造像，南碑如宋《爨龙颜碑》、《刘怀民志》，书佳刻不佳者也。北魏如后魏《郑长猷造像》，前秦《广武将军碑》，北周《贺屯植志》，南

碑如东晋《爨宝子碑》，书刻俱劣者也。昧者不察，见北碑字画方峻，猥谓书人涉笔固然。岂知锥刀凿石，信手斜掠，动见圭角。巧工精镂，贵能兼取圆势。《张玄》、《刘懿》、《始兴王》诸刻，方圆并用，定出名手。惜无工师姓名。《石门铭》题"武阿仁凿字"，刀法亦兼方圆。只以摩崖难凿，精到有所未逮。唐人最善响拓，镌石之功，亦复度越前代。万文韶、邵建初其翘楚也。历代石师，高下不齐。寻常刻手，但知斜掠，不遵书迹。形貌都爽，遑问神意。龙门题刻，劣品最多。观《画承砖志》书刻比列，可以了然矣。近代书人，或寝馈于大小爨、龙门造像，终身弗能自拔。执柔翰以拟利锥，其难可想。二爨、龙门，非不可参法，要在心知其意，勿徒效其皮相。鄙怀如是，辄为足下发之。风便幸赐教益。不具。

对此问题，沙孟海后来在书学论文中多次论述到，并以此为线索，寻找到解决书法史上"兰亭聚讼"的新角度、新途径。

1933年1月，沙孟海随朱家骅调至交通部，自感学术环境不及在中央大学和教育部时，为避免学术荒废，于是自订研究计划，在公务之余大量收集文字学方面的资料，拟专门研究古文字学，编著中国文字学史。这段时期沙孟海生活比较安定，将家人接来南京。他在南京期间留下的书迹主要有《洪君家传》（图1-32）、《陈君夫人魏氏墓志铭》、《鄞县女子中学新建学舍碑记》、《苏轼诗四条屏》（图1-33）等。

抗日战争爆发后，沙孟海于1937年11月赴汉口，在中英庚款董事会任职，后于1938年到达重庆。战时的重庆，物资紧缺，无可供临摹的碑帖，只借到肃府本《淳化阁帖》一部。沙孟海择要临摹，对收录王献之作品的第十卷下功夫最多（图1-34），平时多看多临，不断有新的体会、新的创造。除临《淳化阁帖》外，沙孟海还尽力克服碑帖资料缺乏的困难，运用穷源竟流的方法，对历代章草作品、钟繇书作以及后世学钟繇的书家的作品都有临摹。

重庆的生活条件虽然比较艰苦，但沙孟海与寓居重庆的易均室、沈尹默、潘伯鹰等书法家、篆刻家常有诗文唱和、谈艺酬赠。在艺坛广传的主要有两次：一次是1939年4月，与易均室邀约渝州印人数辈，小集涪内水上，投闲谈艺。一次是1943年，以册页请沈尹默作书，限写自作论书

图1-32　沙孟海楷书《洪君家传》局部，1933年

图1-33　沙孟海行书《苏轼诗四条屏》，
单屏纵143厘米、横24厘米，1936年，浙江省博物馆藏

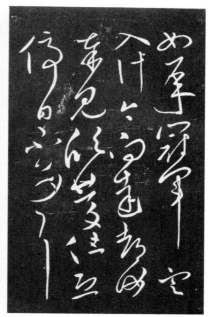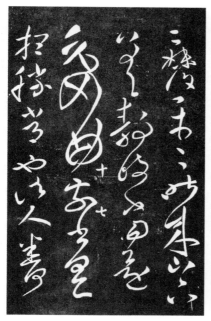

图1-34 《淳化阁帖》卷十局部

诗，沈尹默欣然录所作古近体论书诗十四首赠之，沙孟海作《题秋明室论书诗翰册跋》，两位现代书坛的扛鼎人物，酬赠中见友情，书法往还，殊为难得。

在20世纪30年代，沙孟海的楷书已趋成熟，这与他在上海鬻书卖字的历练有关。1936年所书的《陈君夫人魏氏墓志铭》、1947年所书的《修能图书馆记》是沙孟海颇为得意的作品。

沙孟海的行草书成熟稍晚，这一时期的行草书，个人风格虽未完全确立，但可窥见后来行草书风之雏形，特别是40岁到50岁这段时期是其行草书书风转变的过渡阶段，如1940年在公务之余以行书抄录《后汉书》各纪传序和论得一册（图1-35），线条紧敛，已启成熟时期风格之雏形。而1949年在上海时所书的《转注说》稿本（图1-36）则在笔意体势上渗透出颜体行书的韵味。

沙孟海曾于1941年集历代诗词成楹联百余幅，现藏于沙孟海书学院的行书十三言联"燕子来时正香雪随波浅烟迷岫，阑干倚处有华灯碍月飞盖妨花"即为其中之一（图1-37）。45年后，87岁的沙孟海又重书此联（图1-38），两者相较，笔力、气度大有不同。

後漢書紀傳序論

皇考南頓君初為濟陽令以建平元年十二月甲子夜生光武於

王莽居攝之長安右者此兆為何言是歲縣界有嘉禾生一莖九

者上言長帝云漢家歷運中衰當再受命於是改時政號為太

及王莽篡位忌惡劉氏以讖文有金刀故改貨泉或以貨為字

侯至南陽遙望見春陵郭唶曰氣佳哉鬱鬱葱葱及始起

有頃不覺初遺士西門君惠李守等言劉秀當為天子其父者

御天哉光武帝紀論

昭帝善刑罰法令分明日晏坐朝幽枉必達內外莫僞曲之私在

二城隆之言事者莫不光達武亦平之政而鍾鼎意宋均之

優承明帝紀也

然父帝稱明帝察察章帝長者章帝春知人厭明帝苛

图1-35　沙孟海《后汉书》纪传序论抄本局部，1940年

转注说

图1-36　沙孟海《转注说》手稿，
纵26厘米、横37厘米，1949年，沙孟海书学院藏

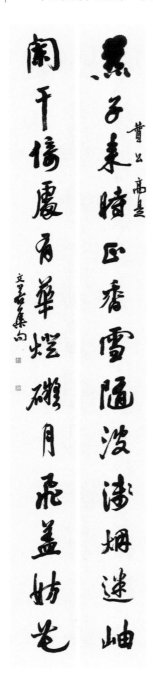

图1-37　沙孟海行书《燕子阑干十三言联》，纵181厘米、横20厘米，1941年，沙孟海书学院藏

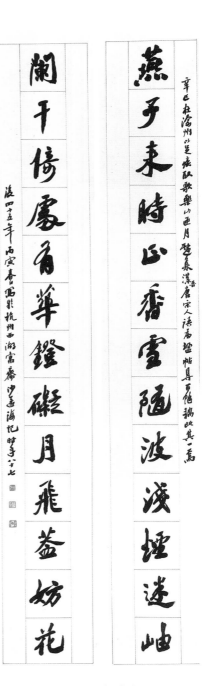

图1-38　沙孟海行书《燕子阑干十三言联》，纵131厘米、横20厘米，1986年，浙江省博物馆藏

这一时期的其他作品，如1947年所书行书《诗画塞坐联》、行书《杜甫诗扇面》（图1-39）、1948年所书草书《健者向来七言联》（图1-40）、行书《四壁空山六言联》等，结字简约，在行草的结体中融入章草的笔意，横画突出，收放自如，含蓄收敛中时有舒展放逸之笔，整体感觉清俊雅健。

总的来说，从30岁到50岁这一时期，沙孟海的生活经历与职业一定程度上影响了他的治学与从艺，传世作品数量和书法理论研究成果都不多。不过，留存下来的作品较有特色，笔致多样，体势开张，并且有不少临摹古人如钟繇、颜真卿、宋儋、宋克、王宠、黄道周等的作品留存下来（图1-41～图1-44）。这些临摹的作品，既有原帖的风貌，又有自己的个性和创意。从这些临摹作品既可以看出沙孟海当年进行穷源竟流式的学习的过程，也可印证他"临摹碑帖贵在似，尤其贵在不似"的观点。

临摹一种碑帖，若不能引申变化，就会流为工匠描图画样一样；集采众美，广学诸家，若不能取舍裁定，而随世风转移，则易以俗态取媚于世俗。前者是浅俗，后者是时俗。世间低俗书风，是书家所必须要远避的。

学书者需要有过人的眼力，明雅俗之辨，不随时风所动。昔人评论书家或书法作品，常有眼高手低之论。眼高，即使暂时手低也无妨，书法终有精进之日。眼低则手必不高，或以前人误失处为奥妙而趋于野道，或随时风流转而入俗格，皆非书法正道。要入书法正道，层层分析、重重参照之法即沙孟海所云"穷源竟流"之法必不可少。

图1-39　沙孟海行书《杜甫诗扇面》，
纵18厘米、横52厘米，1947年，浙江省博物馆藏

图1-40　沙孟海草书《健者向来七言联》，
纵143厘米、横24厘米，
1948年，浙江省博物馆藏

图1-41　沙孟海《临颜真卿祭侄稿》局部，
纵39厘米、横27厘米，浙江省博物馆藏

图1-42　沙孟海《临宋克章草条幅》，
纵92厘米、横23厘米，1946年

图1-43 沙孟海《临王宠诗翰横幅》局部，
原大纵35厘米、横110厘米，浙江省博物馆藏

图1-44 沙孟海《临黄道周横一幅》，1949年

四

蜚声艺坛

　　50岁到80岁这段时期是沙孟海书法风格全面形成的时期，雄强风格逐渐显露、定型，并以榜书蜚声书坛。

　　1949年8月，沙孟海经邵裴子介绍任浙江大学中文系教授，与陆维钊、夏承焘等共事，主要讲授古典文学、金石学、古器物学等课程，当年部分讲稿如金石学讲稿（图1-45）、文字学讲稿、中国古器物学讲稿（图1-46）等至今保存完好。也正是在这一年，他经韩登安介绍加入西泠印社。

　　1950年12月28日，沙孟海赴嘉兴参加土地改革工作，日常的工作情况都记入了《决明馆日录》（图1-47）中。1952年3月，沙孟海调浙江省文物管理委员会任常务委员，于4月赴北京，办理有关文物的调拨交接手续等。北上游历，睹沿途风光，又见到诸多故交新知，收获颇丰。1954年8月，又兼任浙江省博物馆历史部主任。这时期，沙孟海主要从事考古发掘、文物收藏与保管等工作，与文博界学者多有交往，所写作的论文也多是考古方面的，为浙江文博事业的发展做出了自己的贡献。他为充实浙江省博物馆的馆藏，四处奔走。1956年，经浙江省文物管理委员会决定，由沙孟海经手与吴湖帆联系，并请徐森玉、谢稚柳共同鉴定，收购其家藏的黄公望《富春山居图》残卷。这段残卷是藏于"台北故宫"的《富春山居图》的前段，现已成为浙江省博物馆的镇馆之宝。除此之外，沙孟海还经手从上海购得徐渭《葡萄》、王蒙《松窗谈易图》、朱玉《劫钵图卷》等，都堪称名品。

　　无论是在浙江大学，还是在浙江省博物馆，沙孟海都是以学者身份面对世人，书法乃其学问之余事。1951年沙孟海以旧作《沙邨印话》稿（图1-48）送

图1-45 沙孟海《金石学要略》稿本节选，
单页纵27厘米、横17厘米，浙江省博物馆藏

古器物之研究其资料有三种，兹举其概况情形而别分。

考古学者必须之车论论，谨不具述。

（三）藏掘（excavation）
所谓藏掘，即用科学的实验方法，陈遗物在收录等研究之依据，盖此须工作在……

（二）探检（exploration）
由学者……探检，如旅行探检等者，十九世纪初叶为最在研究……

（一）偶然发见（accidental discovery）
在打地下或水中之遗物，由种农业渔业及其他土木工程而发见者，十九世纪之考古资料，皆属此类……

古器物之採集有三种方式

考古学上之三重价值也

第三题因可谓中国古器物学除第三题外尚是第一题、第二题亦必须有中国古器物学属于考端所论

学问与前世纪者绝不相同，此则古物学在考古学上实为重要之地位，而中国古器物学研究……

赵相富于我国古代所谓藏，合之研究语言文献学，为欧学与考古学相富于我国古代所谓文，其第一……

三大题此乃广义的考古学，而狭义考古学也。近代之考古学，大学设专讲第三题乃狭义的考古……

图1-46　沙孟海《中国古器物学讲稿》节选，
单页纵27厘米、横17厘米，浙江省博物馆藏

图1-47　沙孟海《决明馆日录》节选（1）

决明馆日录　壬辰北行

公历一千九百五十二年四月三日晴　明日当赴北京，今日先至铸雍运榆台……

图1-47　沙孟海《决明馆日录》节选（2）

沙邨印話

舊日筆札有闡印學者，俟見鬰懍 ■ 鍋之以為印話之不次先後也。

仁和魏稼孫讀摩陀論印謂浙宗後起而先亡、斯言過矣、皖浙兩宗、皖

獨精新安諸家、長卿穆倩策高昆弟、明季于輩西父、揚波瀾稍清

世玉汪氏韓氏鴻臺譜昧、拈華已竭、則浙宗起而代之、浙宗之獨

指西泠諸家、故身挺出、棄新安成法、治秦漢六朝揣一爐、氣象萬

千逆境家高六易鐵生陪平沒儀次闕子恭伯恐林蓋之佳得其

一秋晤旻此玉稼孫之時、則浙宗心竅微矣、頎伯家懷寧雄

為皖人、與何程選郡、其即中未賣師作新安即飛、則皖浙兩宗外獨張

一軍者讓之、聖俞愼伯攝林、嗣傳其華作、鄧氏興而皖宗遂亡、新

图1-48　沙孟海《沙邨印话》节选（1），
单页纵28.5厘米、横16.5厘米，沙孟海书学院藏

图1-48　沙孟海《沙邨印话》节选（2），
单页纵28.5厘米、横16.5厘米，沙孟海书学院藏

張翰字季鷹吳郡人有清才善屬文
而縱任不拘時人號之為江東步兵
赤吳張 臨帖 沙孟海

刘太沖彭城之華望者也自開府垂朗
於宗室澤州考績於國朝
魯公送劉太沖序 沙孟海

图1-49　沙孟海节临古人法帖屏选四（1），单屏纵96厘米、
横20厘米，1954年，分藏西泠印社、沙孟海书学院等处

爰自建安之初王師破賊關東時年
荒穀貴郡縣殘毀三軍餒餧
元帝季直表

榮質前謝恐乖昔賢共獎之道晦
事勿謂且絕詩人匪報之實
藏諸掘陣帖

图1-49 沙孟海节临古人法帖屏选四（2），单屏纵96厘米、横20厘米，1954年，分藏西泠印社、沙孟海书学院等处

图1-50　沙孟海1955年所题灵隐寺大雄宝殿额悬挂时的场景

黄宾虹鉴正，黄宾虹题辞"先生审识古籀文字至为精确，向往久之"云云，所言即主要指沙孟海在古文字学方面的造诣。

已过知天命之年的沙孟海仍一如既往地重视对古代法帖的临摹，有时参加重要展览也是以临摹作品参展，言传身教，影响着周围的人们。1954年，西泠印社举办书展，沙孟海写了十条临古屏条参展。从现存的几屏如《临钟繇荐季直表条幅》、《临宋僧揩拜帖条幅》等（图1-49）可见其50多岁时临古的面貌。

沙孟海从20世纪50年代起开始转向榜书研究，并专注于行草，对楷书和篆隶的创作相对较少，这是他艺术生涯中另一个重要的审美转折。

1955年，杭州重建灵隐寺大雄宝殿，殿额榜书须原大书写，一时无人能题，集古人如唐代李邕、柳公权等的字放大也不合用。张宗祥推荐沙孟海书写殿额，致信沙孟海说："北海字放大，仍无神，较柳字尤不能用。前见'宝善堂'三字甚佳，此额恐非阁下莫属，请一挥以壮观瞻如何？"沙孟海欣然从之，挥笔而成（图1-50），自谓："我写此匾，如牛耕田也"，其擅长榜书之誉遂满江南。

沙孟海50岁那年所书的行书《傅青主杂书跋》（图1-51）、《叶君墓志铭并额》（图1-52）、楷书《集易林八言联》等，主要还是展现出前期作品所具有的细筋入骨的特点，用笔挺健，点画精妙入微，楷书精整，行草清劲，气格高雅。对榜书的研究，使沙孟海将审美取向直接指向雄浑厚重、奇古矫健、沉着痛快、气酣势足的阳刚之美，更多地关注字的体势和整体布置的气势，由对尚韵趣味、古雅风格为主的追求，逐渐转变为对尚势趣味、雄浑风格为主的追求，形成"沙体"风格的基调。而在字体上，则由以楷书为主转变为以行草书为主。这种转变，在随后几年所创作的作品中表现得很明显。

20世纪50年代后期及60年代的作品，如行草《豪气吾心六言联》、行草《毛泽东词轴》、行草《姜夔词轴》、楷书《陈仲鱼论印绝句轴》（图1-53）

書人明季為盛三百年來少／繼起者傅青主論書尚拙尚真率正是其極姘盡態處

非徽仲子晜輩所能夢到　陳子恭甫藏傅氏雜書冊日本人有影印本行艸居多今

真書作鍾元常體者�itaiisenseisouseki寥寥少見尤可貴吾友蕭山朱贊父得此冊轉與子恭甫藏

本原為二冊其後多歸者子恭甫之寫青主傅集説費老屬逸錄一通己丑三月既望

图1-51　沙孟海行书《傅青主杂书跋》，纵30厘米、横8厘米，1949年，浙江省博物馆藏

葉君墓誌銘

同縣童第德譔
同縣沙文若書并篆盖

君諱貴鎣字有土鄞縣葉氏父富庭生四子君其仲也
家世力田所居曰葉公山山稠耕地少虆於食乃走郡
城為賈少歲時省母必致甘鮮母老迎之來共養
備至自奉儉薄或以急難告盡力周之務饗其意雖稍失
戒諸之絀於資未能恣意所欲為汝曹他日致贏餘
宜以濟人為先嘗之美仲子吉祺商於滬能光大君之
學之岢吾身穀當十石振餼者資鄉學歲能金祺若干
基業年鑱此也配金氏子四吉祥吉祺吉農林部
專門委員弟一屆國民大會候補代表上海市候補
行誼多類出遵遺訓也配金氏子四吉祥吉
議宏道宏義宏理宏衛宏光民國二十八年四月八日
表宏道宏義宏理宏衛宏光民國二十八年四月八日
君卒年六十有四後九年七月吉祥兄弟蔣君於亭溪
鄉雲南山之麓來徵銘銘曰君施身雖歿澤不置兆於兹
有賢郷雲南山之麓來徵銘銘曰君施身雖歿澤不置兆於兹
利浚嗣

吴縣周梅谷刻

图1-52　沙孟海《叶君墓志铭并额》拓片，原大纵107厘米、横52厘米，1949年

图1-53　沙孟海楷书《陈仲鱼论印绝句轴》局部，
原大纵60厘米、横22厘米，1962年，沙孟海书学院藏

图1-54　沙孟海行书《波光浩气五言联》，
纵124厘米、横30厘米，
1962年，沙孟海书学院藏

图1-55　沙孟海行书《便从想见七
言联》，纵131厘米、横26厘米，
1964年，沙孟海书学院藏

以及为南湖革命纪念馆所书楹联"波光迎日动，浩气与云浮"（图1-54）、为宁波天一阁所书楹联"建阁阅四百载，藏书数第一家"、为安吉吴昌硕纪念馆所书楹联"便从月小山高处，想见嵚奇历落人"（图1-55）等，结字茂密朴拙，线条浑穆敦厚，一派峥嵘气象，均与前期的作品不同。可以说，这段时期正是从精能古雅向雄浑苍厚转变的过渡期，不再局限于某家某派，不再刻意于局部的精到，而是渐渐注重追求整篇的气势与神采，笔墨技巧等都服务于这种整体追求。

除在创作上日益精进外，沙孟海对中国高等书法教育事业的建设也发挥了重要作用。1963年，浙江美术学院创办了全国高校中的第一个书法篆刻专业，沙孟海应院长潘天寿之邀担任教授，讲授书法、古文字学、篆刻史课程，直接参与到中国新兴的高等书法教育事业中。

"文化大革命"期间，沙孟海受到冲击，被抄家和隔离审查，没有了作书的条件。直至1972年，境况才有所好转，恢复作书，并自年底起亲自进行写件登记，注明年月日、姓名、书写内容以及条幅、横幅、匾额、楹联、扇面、册页、手卷等以备忘，对自认为满意的作品加以圈定。沙孟海开始主要为浙江省博物馆馆藏碑帖作学术研究性题跋，有时也参加西泠印社等单位的对外书法交流活动（图1-56）。后来把主要精力投入到行草书的创作上，求书者渐多，所书写内容绝大部分是毛泽东诗词中的语句或是临古人法帖，也有部分古人诗词。

已入古稀之年的沙孟海临摹历代法帖，取舍与以前自是不同，依自己所需，不受条条框框的束缚，或取形似，惟妙惟肖；或追笔意，遗形取神；或融诸家，势满气足。从1973年的《临苏轼寒食诗帖》（图1-57）、1977年的《临古人法帖册》（图1-58）等临作中可见一斑。而其1973年应浙江省博物馆同事汪济英之嘱所书《书谱》全文，则录其文而不摹其书，以行书书之，秀逸灵动，展现出深厚的传统笔墨功底（图1-59）。

沙孟海恢复作书后，风格和以前相比有了较大变化。"文化大革命"期间的磨

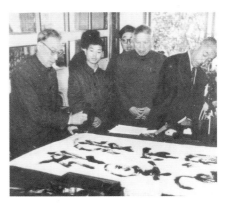

图1-56　1973年，沙孟海在西泠印社接待日本书法代表团时挥毫作书的场景

图1-57 沙孟海《临苏轼寒食诗帖》册页，单页纵31厘米、横34厘米，1973年，浙江省博物馆藏

图1-58　沙孟海《临古人法帖册》选四，
单开纵34厘米、横33厘米，1979年，个人藏

图1-59　沙孟海行书《书谱》（1），
单开纵28厘米、横14厘米，1973年，个人藏

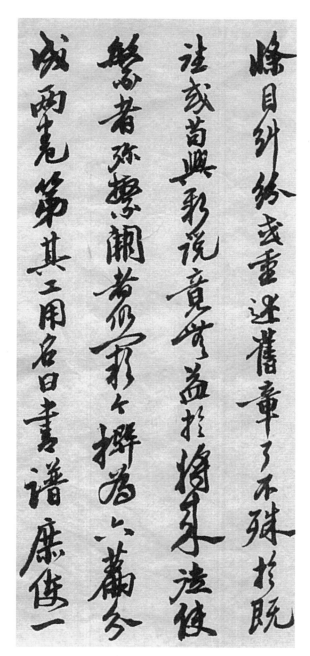

图1-59 沙孟海行书《书谱》（2），
单开纵28厘米、横14厘米，1973年，个人藏

难、年岁的增长、阅历的丰富，化为笔端的黑白世界，中年时期的精能雅逸风格不再出现，而是苍劲纷披，笔下似挟风霜之气（图1-60、图1-61）。

境况的改观，使沙孟海有条件重新开始学术研究，他于1975年著成《海岳名言注释》，自编50岁以前所作古文辞为《过言集》，以精整的小行楷书之（图1-62）。其后不断有关于考古、书学、印学的论文发表。

20世纪70年代后期，沙孟海开始总结自己的学书经历，自谓对真、行草书最爱十二家，即钟繇、索靖、王羲之、王献之、欧阳询、颜真卿、苏轼、黄庭坚、米芾、宋克、黄道周、王铎，并将自己学习书法的心得体会传授给后辈。他对向他请教书法的汪济英说："学书要学古人的，最好是唐以前或隋唐之际。唐以前，书家的面目都很生，学起来，进去容易，出来也容易。唐以后，各大家都有一副熟面孔，熔印太深，不易摆脱。但他们各有师承，若是要学，必须了解其脉络，步步上追，穷其究竟，也可融会贯通，悟出新意。一般书家喜欢人家学他的字，我意不然。你爱好我的字，跟我学，应该追溯我的根源，学我所学的碑帖，这样成就便大，可能超过我，至少是我的师兄弟。"[①]

沙孟海强调书法学习须穷脉溯源、取法乎上、师其所师的观点，颇具只眼，抓住了文人书法的本源。同时，他始终把学问修养、道德文章放在第一等的位置，注重书品，更注重人品，内外兼修，终臻大成之境。至20世纪70年代末80年代初，沙孟海的书法日趋狂放随意，笔墨荒率而气韵沛然，令人震撼，"沙体"书风已全面形成（图1-63~图1-65）。

当代很多学者对"沙体"书风的特点、美学价值以及沙孟海在书法艺术上取得辉煌成就的原因进行了深入探讨，充分肯定了"沙体"书风所达到的艺术高度。有学者指出，沙孟海之所以在生前就获得极高的声誉，既有人格因素的作用，也有社会舆论的辅佐，但最主要的还是其作品与其周围广大的欣赏者在审美趣味上有一种默契。

"沙体"风格的形成是沙孟海转益多师、穷源竟流、融合碑帖的直接结果。他在技巧和风格等方面均作了多重性的新拓展，无论何种形式，均一扫阴柔媚俗之气，呈现出一种孔武劲健、豪迈郁勃的阳刚美，具有浓郁的现代气

① 汪济英：《转益多师，熔于一炉——琐谈沙孟海的书法实践》，见浙江省博物馆编：《'97沙孟海书学研讨会文集》，35页，杭州，杭州大学出版社，1997。

图1-60　沙孟海草书《曹操诗轴》，
纵188厘米、横61厘米，1974年，
浙江省博物馆藏

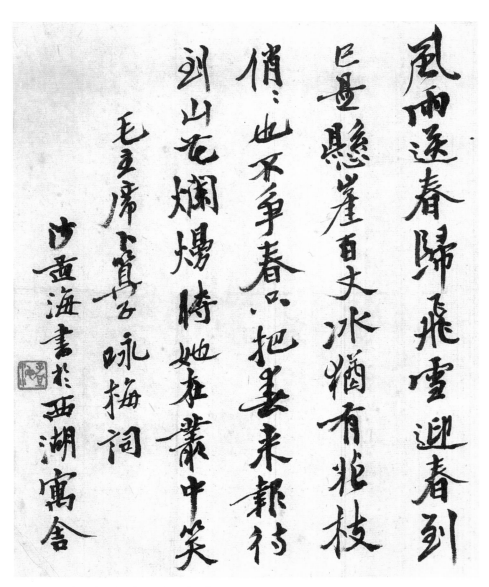

图1-61　沙孟海行书《毛泽东词斗方》，
纵29厘米、横26厘米，1978年，个人藏

润约　丙寅

立若囊華食力、薄游沪上、三年於兹矣、情解文事、游習小藝、染翰

素石、意在自娱、匪為人役、而棘刺之術未工、戶限之木已損、鐮素充几、

牙石銜篋、盡氣畢力、莫竟其價、而人不知余之不肯畫、祝蝦銘幽、

之文未相酬、貴餘簡益命小大雜進、程期急促、哥輔側、畫日不給、

繼之以夜、餐不得甘飽、眠不得寧帖、頋此則失彼、應甲則遺乙、譴讓、

滿前怨訕在後、家故貧薄、贍生多闕、閉門十日、博此微軀而兼

體屢延一毒、煎迫齒痛目赤、腸腹悶憒、僵臥頋眠、輒用憂慮、

夫以為人之故、而使問學失藏、修之素體幹違、調攝之方、交游增

涼薄之望、生計之弥補之策、全實雖斯誠何苦矣、鄭譯有言、

图1-62　沙孟海《过言集》稿本选录（1），
单页纵20厘米、横12厘米，1975年，沙孟海书学院藏

不得一錢、何以潤筆、夫文事微尚、宁饿貸取生、雖寒素亦知茂勉、

自襄善此、宜可憫惜、用立潤約、敢諗遠通約曰、

凡書楹帖修四尺者銀三圓四尺以上盖三圓屏風四尺者扇銀二圓

四尺以上尺盖三圓、横幅称甚整幅倍之、署書以字計尺以內字三圓尺

以外倍之大逾四尺又倍之、碑版每百字十圓不遠之字眠百字盖額十圓、

卷冊方一尺二圓便面二圓、金箋盖什之二、作籀篆倍之、僮傭研墨之

資什之一、

凡印花乳石字三圓象齒倍之、過大過細点倍之、水精貞玉之屬不應、

余年未三十、胸無墨氣、顱領粥文必遵世誓、此害者既劈、辭之不獲、

而文之感動徹骨、曉其為艱苦、眠上二者何嘗什倍、夫奪作書治印、

图1-62　沙孟海《过言集》稿本选录（2），
单页纵20厘米、横12厘米，1975年，沙孟海书学院藏

图1-63　沙孟海行书《魏稼孙诗横幅》，
纵35厘米、横140厘米，1976年，桐乡君匋艺术院藏

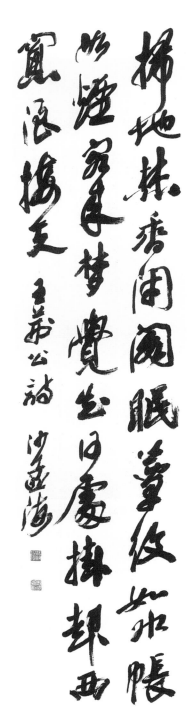

图1-64　沙孟海行草《王安石诗轴》，
纵135厘米、横34厘米，1978年，浙江省博物馆藏

息。从他的书法中，可以感受到旺盛的生命力和雄浑大度的崇高感。

另一方面，"沙体"风格能昂然立足于中国书法风格史中，是与沙孟海丰厚的学养、敏锐的艺术感觉、超凡的创造力、高洁的人品、谦和的性格等分不开的，正是沙孟海深厚的书外功夫赋予了"沙体"深邃的美学内涵，沙孟海的作品透露出的更多的是一种平实无华的学者气度。梅墨生曾对沙孟海的学养与书法的关系等问题作了深入地探讨：

> 将沙孟海称为"学者型书法家"，当是贴切而不会有异议的。所谓"学者型书法家"体现在他具书家身份的同时，还要重视并精于治学。但有两种情形需要略加分别：有一种学者型书家，他们学问归学问、写字归写字，学与书基本上各行其是，如果说有所影响，就在于其书法的文学内容充实广泛，而在书法的视觉性方面一般无所用心，因而就这类书家言，"书"只是"写""字"而已。如罗振玉、梁启超等人之书法者是。而另一种学者型书家，他们常常将学问与书艺打通，书艺一般不影响到他们的学问，而他们的学问常常影响到他们的书艺，相比而言，这类书家在重视文学内容的表达之外，同时重视视觉性的创造——与前类的被动书写有一些区别。这样，后类的书法，常能让书法的艺术性要求占了主导，又可发挥学问之长，因而所作往往益发引人，如沈曾植、康有为、沈尹默、王蘧常、胡小石、陆维钊等家都是。我以为沙孟海也属于这一类书家。较直白地说，沙孟海一直是较主动自觉地抱有艺术家的创造意识的，又从来也未放弃过学问的研究。他属于艺术家中的学者，学人中的艺术家。换句话说，他做学问也多围绕着艺术（书、印），他为艺术正当做学问，两者之间，不只浮接，更在深通——古人所谓淹博而求贯通者是。①

当然，也有一些学者认为沙孟海晚年放笔直扫，其势固健，其趣嫌粗，不若早年作品之精雅古逸，中年作品之清雄跌宕。客观而言，在沙孟海行草风格

① 梅墨生：《沙孟海书法的"受"与"识"》，见浙江省博物馆编：《'97沙孟海书学研讨会文集》，64~65页，杭州，杭州大学出版社，1997。

的转折期，的确出现了一些应酬之作。这些作品与早期书作相比，失之精能，显得过于粗率；与晚期作品相比，则失之雄强沉厚，显得散乱而剑拔弩张。其实，从一位书家的艺术风格发展过程来看，在新旧风格交替之间出现少许薄弱之处是正常的，正是这种不成熟，正是这种打破原有的成熟风格程式、对局部技巧的时有忽略、探索新风格的开宗立派的气度，才造就了20世纪80年代以后沙孟海书法的顶峰时期。

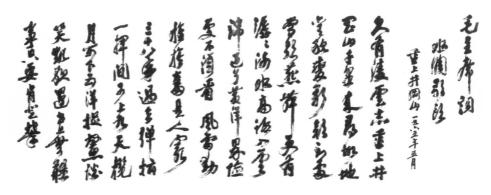

图1-65　沙孟海行草《毛泽东词横幅》，纵147厘米、横367厘米，浙江省博物馆藏

五

人书俱老

　　进入耄耋之年的沙孟海声望日隆。先是在1979年12月召开的西泠印社75周年纪念大会上，当选为继吴昌硕、马衡、张宗祥之后的西泠印社第四任社长。接着于1980年7月被聘为浙江省博物馆名誉馆长，又于1981年5月赴北京参加中国书法家协会第一次代表大会，当选为中国书法家协会副主席。1982年1月，中国书法家协会浙江分会成立，当选为浙江分会主席。沙孟海的社会地位和声誉达到了一个新的高度（图1-66）。

　　沙孟海的书法风格在他80岁后又发生了很大的变化，淋漓挥写，势酣气足，貌似无法而有法，所作雄浑郁勃、苍劲老辣，人书俱老，进入了一个鼎盛时期。

　　陈振濂在分析沙孟海80岁以后的书风特征时说：

　　　　有意为之的强调气势和刻意求全的强调技巧，逐渐地为炉火纯青的信手拈来所代替。一切犹豫、彷徨和偶有小获的欣喜，被一种更为大气的风度所淹没。沙老再也没有写过那种乱头粗服的狂草，也很少再去排布小楷。平淡的结构、平淡的用笔、不经意的轻微动作与极自然的流动意识，但还是原有的斜结构楷书行书风貌，构成了近年沙老书法苍老、生辣、遒劲的独特风姿。对比更为强烈，用墨更重但也更有节制。我看到了他在消蚀着转变期的那种剑拔弩张之势，又在融化着早期那种小心翼翼之态。论间架用笔，仍然不失壮美；论风度，则近乎大智若愚。漫不经心中显出触处成妙，这正是沙孟海书风中最有

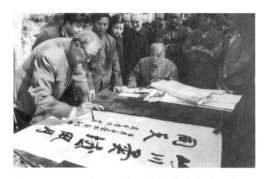

图1-66　1979年，西泠印社接待外宾时，沙孟海挥毫书写的场景

神采的一笔，也是大功告成的一笔。①

　　行草书和榜书大字占据了沙孟海鼎盛时期的主导地位，精品频出。80岁时所书的行草《岳飞词横幅》与行草《杜甫诗轴》、83岁时的行书《全祖望诗轴》、84岁时的行书《高会丹篆六言联》、86岁时的行草《司空图诗品长卷》等代表作品，结字的斜画紧结，不主故常，用笔的侧锋取势，迅捷爽利，锋棱跃然，线条的浑厚朴拙，于纵横之间任其自然，是其千折百磨后的峰回路转，归于平正，一派玄机，书风由秀逸儒雅到浑厚华滋最终归于古拙朴茂。

　　80岁后的沙孟海，在书法创作上达到了新的高峰，在书法、篆刻理论方面也是佳作频出。1979年著《碑与帖》、《中国书法史图录分期概述（一）》；1980年著《书法史上的若干问题》、《印学形成的几个阶段》、《中国书法史图录分期概述（二）》；1981年著《古代书法执笔初探》；1987年著《两晋南北朝书迹的写体与刻体——兰亭帖争论的关键问题》；1988年著《清代书法概说》、《漫谈碑帖刻手问题》以及与朱关田合著的《中国新文艺大系（1976—1982）书法集导言》、《中国新文艺大系（1949—1966）书法集导言》，除此之外，还写作有大量的题跋和序言。其他还有考古方面的论文，如1980年的《配儿钩镭考释》、1984年的《南宋官窑修内司窑址问题的商榷》、1989年的《再谈南宋官窑窑址和有关材料》等。

　　1978年，浙江美术学院向文化部提出招收书法研究生的申请，得到批准。学院委托陆维钊主持工作，并由他约请沙孟海、诸乐三合作，成立由陆维钊、沙孟海、诸乐三、刘江、章祖安5人组成的研究生指导小组，陆维钊任组长。

　　1979年9月，中国高等书法教育史上的首批研究生朱关田、王冬龄、邱振

　　① 陈振濂：《沙孟海研究》，见陈振濂主编：《沙孟海翰墨生涯》，150～151页，澳门，艺林出版社，1989。

中、祝遂之、陈振濂入学。首届研究生入学后，陆维钊因病重住在医院，他让人通知研究生们分别到医院去，逐个谈话，共同商定在专业上的努力方向。陆维钊告诫研究生，古今没有无学问的大书家，浙江就有这个传统，从徐渭、赵之谦到近代诸家，他们的艺术造诣都是扎根在学问的基础之上的。并特别以沙孟海为例证，说一般人只知道沙孟海字写得好，哪里知道他学问深醇，才有这样的成就，"字如其人"就是这个道理。

1980年1月，陆维钊病逝，临终前将书法研究生培养任务委托给沙孟海。沙孟海其时亦已80高龄，又患病痛，但他不顾身体有疾，担负起教育重任，关心每位研究生的研究计划和创作情况，甚至在北京住院时，还牵挂着教学。

沙孟海在1980年6月写给刘江的信中系统地阐述了对书法研究生教学的设想：

鉴于此次全国书展与座谈会的倾向，书法篆刻应重视传统，这与我们平日主张是符合的，说明群众意见是正确的。现在我对五位同学学习研究上想到几点小意见：

一、全国书展评选上注重篆体的正讹，这是对的。古文籀篆变化繁多，我们学习，主要应抓小篆。对小篆的形体结构，必须下一番切实功夫，及早打好基础。我上次建议做《篆诀》注释，或可着手进行。五人同注或逐段分工，可商量一下。这一工作可包括暑期在内。

二、听说全国书展正楷极少，我们对正楷功夫应加重视。是否各人就魏晋南北朝隋唐时代典型作品中选取一二种经常临习，这也是基础。所谓典型作品，应将刻手不佳的碑版除外。刻手不佳的碑版，非无可以取法之处，但只供参考，不作为正式临习对象。这也许是我的偏见。

三、一般书人，学好一种碑帖，也能站得住。作为专业书家，要求应更高些。就是除技法外必须有一门学问做基础，或是文学，或是哲理，或是史事传记，或是金石考古……当前书法界主张不一，无所折中，但如启功先生有学问基础，一致推崇，颠扑不破。回顾20年代、30年代上海滩上轰动一时的人，技法上未始不好，后来声名寂然，便是缺少学问基础之故。这点我们要注意。

四、学问是终身之事。学校规定研究时间只短短两年，希望在

此两年中打好坚实基础。一方面多看多写，充分了解字体书体原委变迁，博取约守，丰富自己创作的源泉。另一方面还必须及早学会阅读古书能力和查考古书能力。这里所谓古书，不仅仅限于直接有关书法的书。阅读能力，请听听章祖安先生的意见。查考能力，我感到最好注意"目录学"。康南海勉励后生做学问，先看张之洞《书目答问》（此书标名张之洞，实是缪荃孙代笔）。各位如有兴趣，也不妨看看《书目答问》，全面了解古书类目，对今后做学问有不少帮助。

五、凡百学问，贵在"转益多师"。各位研究学习，第一要虚心。我们几个人多少有一日之长，趁现在集处一堂，可以共同研讨，同学之间也各有短长，可以互相切磋。第二要有大志。常言道"抗志希古"（古是指古人的长处），各位不但要赶上老一辈，胜过老一辈，还要与古代名家争先后。潘、陆二位先生创办这个专业，有远大的理想，可惜他们已不在人间。现在书法专业只我们一校，国家赋予的任务甚重，我们要特别珍重。

以上意见是否有当，请你和诸、章诸先生指正！

这是沙孟海对当时在读的五位研究生学业的具体要求，也是沙孟海书法教育思想的集中体现。沙孟海首先强调的是对书法基础功夫小篆和正楷的磨炼，打好坚实的基础；第二是要以学问作为书法的基础；第三是要博取约守，多看多写，转益多师，实践与理论兼通；第四是要训练查考、阅读古书的能力；第五是既要虚心、又要有与古代名家争先后的大志。可以看出，沙孟海对书法字内功夫与字外学问、实践技能与理论研究、书本知识与实地考察都高度重视，强调对才情与学识的历练，贯穿于其中的主线就是坚持民族文化的独特性、坚持书法的优秀传统。他认为，对书法传统的继承和发展，主要从四个方面来实现：一是对书法艺术的正确理解和书法教育的正统传授；二是对书法史的系统研究；三是创作实践的不断深入，使理论在实践中得到检验；四是综合的国学修养。这四者关系密切，缺一不可（图1-67）。

在沙孟海的主持下，1981年首届书法研究生通过论文答辩毕业。一树五花，五人各有所成，在社会上声誉卓著，成为新时代书法界的中坚力量，为当时的中国书坛注入了新鲜血液，带来了新气象。他们继承了上一代的优良学

图1-67　沙孟海给各类学生授课的场景

风，不断地实践探索，在各自的领域内，都取得了突出的成就。

沙孟海书法享有重名，各地求书者剧增，平日应接不暇，有"逢人皆债主，无地置闲身"之叹，认为应酬太多，恨少时间多临古人法书，丰富自己的创作。尽管如此，沙孟海仍挤出时间临摹历代法书。临摹历代法书是沙孟海毕生都在做的功课，到80多岁时也不例外，传世临摹之作颇多，如84岁时的《节临欧阳询千字文帖轴》（图1-68），87岁时的《临阁帖册》（图1-69）、《节临阁帖章草诸葛亮传册页》（图1-70）、《临阁帖章草诸葛亮传横幅》，88岁时的《阁帖诸葛亮传横幅》，91岁时的《临黄道周登岱诗卷》（图1-71）等。

《节临欧阳询千字文帖轴》抓住了欧阳询用笔紧密内敛、瘦硬清劲的特点而脱略形似，多用方笔、折笔，字形略向右上倾斜，下笔险中求稳，有斩钉截铁之势。《节临阁帖章草诸葛亮传册页》则多用枯笔，更显得苍茫浑穆，金石味浓郁。最让人惊叹的是87岁时的《临阁帖册》，每页上标明临写日期，用笔精到而老辣，形神俱备，很难想象是出自近90岁高龄老人之手。

沙孟海80岁以后对《兰亭序》下了很大功夫，留下不少《兰亭序》临本。这些临本的风格、韵致虽略有不同，但用笔的轻重缓急、字形的大小欹正等，都有丰富的变化，行笔从容不迫，洒脱自如，给人以自然和谐的感觉（图1-72~图1-74）。

临摹古代经典作品，是沙孟海一生的日课。他在80多年的翰墨生涯中，对临摹问题一直有着清醒的认识。

启功论书诗有"半生师笔不师刀"、"透过刀锋看笔锋"之语，此语可与沙孟海的临作参看。碑版、刻帖拓本，经过摹、刻、拓等工序，已与原迹有了

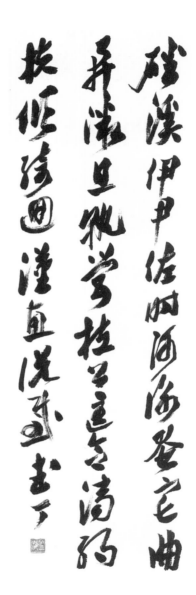

图1-68　沙孟海《节临欧阳询千字文帖轴》，
纵92厘米、横30厘米，1983年，浙江省博物馆藏

图1-69　沙孟海《临阁帖册》（1），
单页纵26厘米、横37厘米，1986年，浙江省博物馆藏

图1-69　沙孟海《临阁帖册》（2），
单页纵26厘米、横37厘米，1986年，浙江省博物馆藏

图1-69　沙孟海《临阁帖册》（3），
单页纵26厘米、横37厘米，1986年，浙江省博物馆藏

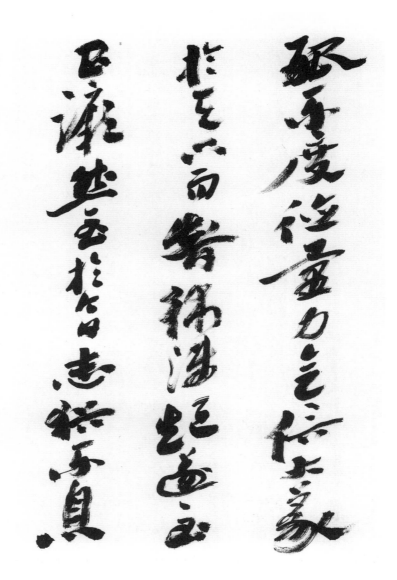

图1-70　沙孟海《节临阁帖章草诸葛亮传册页》，
纵34厘米、横50厘米，1986年，沙孟海书学院藏

图1-71　沙孟海《临黄道周登岱诗卷》局部，
原大纵33厘米、横430厘米，沙孟海书学院藏

永和九年，歲在癸丑，暮春之初，會于會稽山陰之蘭亭，修禊事也。群賢畢至，少長咸集。此地有崇山峻嶺，茂林修竹，又有清流激湍，映帶左右，引以為流觴曲水，列坐其次。雖無絲竹管弦之盛，一觴一詠，亦足以暢敘幽情。是日也，天朗氣清，惠風和暢，仰觀宇宙之大，俯察品類之盛，所以遊目騁懷，足以極視聽之娛，信可樂也。夫人之相與，俯仰一世，或取諸懷抱，悟言一室之內；或因寄所託，放浪形骸之外。雖趣舍萬殊，靜躁不同，當其欣於所遇，暫得於己，快然自足，不知老之將至；及其所之既倦，情隨事遷，感慨係之矣。向之所欣，俯仰之間，已為陳跡，猶不能不以之興懷。況修短隨化，終期於盡。古人云：死生亦大矣。豈不痛哉！每覽昔人興感之由，若合一契，未嘗不臨文嗟悼，不能喻之於懷。固知一死生為虛誕，齊彭殤為妄作。後之視今，亦猶今之視昔。悲夫！故列敘時人，錄其所述，雖世殊事異，所以興懷，其致一也。後之覽者，亦將有感於斯文。

己巳春莫院

图1-72 沙孟海《临兰亭序横幅》，
纵29厘米、横86厘米，1987年，浙江省博物馆藏

图1-73 沙孟海行书《王羲之临河叙轴》，纵135厘米、横32厘米，1983年，沙孟海书学院藏

图1-74 沙孟海行书《王羲之临河叙轴》，纵85厘米、横31厘米，1987年，绍兴市文物考古所藏

一定距离，加上岁月风雨的剥蚀风化甚至后人有意的改动、夸张，已不复原来神情。临摹这些与原作神态有异的范本，要想得到原作的精神韵度，则须有透过刀锋与风化痕迹领悟笔锋运转之迹的能力。一时代有一时代的书法风气，在临习古人法书时，要尽可能表现出所临范本的时代特征、韵味，使人一见即知所临是何时代书。这样能极好地训练自己的手下功夫、表现能力，若没有经过这样的刻意训练过程，就任意参杂己意，临晋似元、临唐得宋，则终难得古人真意。

临摹古人作品的方法、过程和要求，概括说主要有以下几点：一是临摹法书须与原帖肖似，须熟练；二是在临仿过程中要进行多层参校对比；三是要处理好拘与放的关系，要明了临摹与创作的不同目的与要求。在开始的临摹阶段，要悉心体会，尽力表现出古人法书中的精妙变化，宁拘勿纵，纵则难得古人的精微之处。在临摹熟练、向创作过渡阶段，则要宁纵勿拘，大胆落笔，率性为之，将自己在细致临摹时所体会到的精微之处尽情表现出来，这样常有精彩的意外之得（图1-75、图1-76）。

书法贵变化。为范本所拘，熟而不变，作茧自缚，则只能日日描临范本，趋于庸俗，而无清新雅逸之气，无法抒发出个人的性灵神采。而变须在熟练的基础上变，不熟而变，变而不熟，则只会走入魔道。遗憾的是今日不少学书者常常混淆了临摹与创作的不同目的与要求，只求大概，忽视对古代经典的细心体察与精细临摹，常常是仅得皮毛，距古人越来越远。

沙孟海对古人作品的临摹正经历了这样一种由形似到神似，最后将古人之神化为自我之神的过程。

晚年虽然应酬多，但沙孟海作书从不苟且，有时反复书写，甚至连加盖印章这样的事都不假手于人，亲自为之。在沙孟海的日常书信以及亲属、学生的回忆录中有很多此类的记载。

沙孟海在给马国权的信中曾提到拟赠给马国权的对联，写过几次都不满意，所以一直不曾寄发。在与周采泉的书信中也提及重写签条的事，觉得以前所题《兰陵冰仙全稿》签条不够满意，请周采泉不要寄出，他要重写。1986年秋，沙孟海创作了三尺八言联："小窗多明，使我久坐；白云如带，有鸟飞来"（图1-77），此联写好后有较长时间悬挂于龙游路寓所客厅。1989年4月9日晚上，他指点此联对大女婿张令杭说：这一下联写得不好，意欲将"飞"字

肖□始斷山石作孔塋固萬歲

人民喜長壽億羊宜子孫永

壽四年八月甲戌朔十三日乙酉

图1-75　沙孟海隶书《临刘平国刻石轴》，纵93厘米、横39厘米，1988年，沙孟海书学院藏

图1-76 沙孟海《临甲骨文武丁卜辞轴》，
纵57厘米、横32厘米，1990年，个人藏

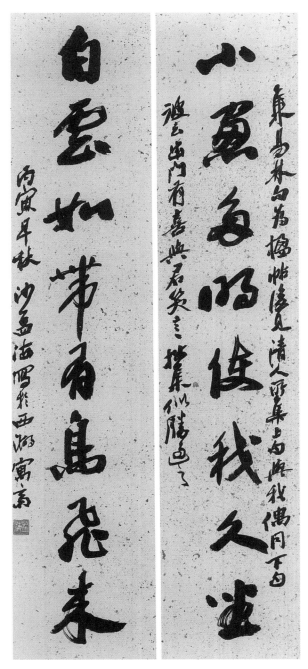

图1-77　沙孟海行书《小窗白云八言联》，
纵98厘、横21厘米，1986年，
浙江省博物馆藏

稍加修正。张令杭遵嘱取下下联，他就在"飞"字末尾动了一笔。1991年2月，沙孟海应邀为万罗山摩崖题字，写好寄出后，觉得罗字下部一块黑，放大恐不好看，乃即去函嘱咐勿付刻，另再写寄（图1-78）。

从这些记载可以看出，赠人的作品，沙孟海均精心为之，如果不满意，则多次书写，相对满意的给求书之人，其他的则自己保留了下来。这些保留下来的重复作品有的题款、印章都完整，有的只有落款，还未钤盖印章，有的连落款也没有，其中一部分随其他作品在沙孟海在世时和去世后分别捐赠给沙孟海书学院和浙江省博物馆，另一部分则保留在沙孟海后人手中，近年有一些进入了拍卖市场。所以，现在在沙孟海存世的作品中可以见有不少内容、题款一致的作品，从这些作品中我们深切体会到沙孟海的严谨学风。

除对正文创作的精益求精外，沙孟海对题跋等细节也非常重视。在沙孟海的传世作品中，有一件书于1988年的对联颇有意思，此对联是为旅美的陈世材所书写的。沙孟海在致陈世材的信中说：

> ……欣闻康州中大褒题新楼曰陈世材博士艺术中心，空前创举，即撰一联申贺，联云"艺风远溯殷商世，教泽长留北美洲"，写就后因跋中错写一字，必须重写，未寄发。今承见嘱题额，即已照写，连同重写贺联一并邮奉。此间友人方为我编次影集，见此二件，即摄影去，他日编入影集，亦使拙集增光。

现在藏于沙孟海书学院的对联即是当年因跋中错写一字而未寄发的，此联本写得极为精彩，只是因题跋中将"康州"误写为"加州"而重写（图1-79）。

沙孟海在给三子沙更世的信中谆谆教导他要注意题跋：

> ……米景阳同志复信誉我书法"江南第一"，当然说得过分，但我也不敢不勉。目前应酬太多，恨少时间多临古人书，丰富我的创作。年内为四叔写一条幅，内容是马克思语录（照附纸样子）。后面题识虽然短短二三十字，但也曾费斟酌。现在将考虑斟酌经过情况告知你，供你参考。你们写画的人常喜多写画款。小小天地，应该要求短小精悍，不可有一个字落空，也不可有一个字重复。旧时代人都学

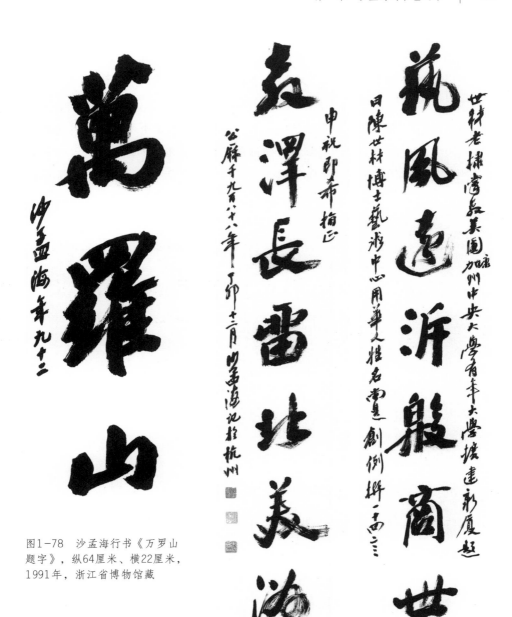

图1-78 沙孟海行书《万罗山题字》，纵64厘米、横22厘米，1991年，浙江省博物馆藏

图1-79 沙孟海行书《艺风教泽七言联》，纵109厘米、横22厘米，1987年，沙孟海书学院藏

习过古文，注意文字的简练。新时代人很多无此修养，只注意落款地位和整幅布局，却不注意文字的简练。我这幅题识数语，对你应有启发……

沙孟海在80岁以后仍在不断学习，对学术精益求精，祝遂之在《沙孟海艺事述略及其他》一文中对沙孟海的治学精神进行了真切的描述，这种学术精神正是沙孟海达到书法艺术高峰的根本保证：

> 我随沙老编著《中国书法史图录》过程中，沙老严谨的学者风度、犀利的鉴定眼光，尤为我折服。沙老以两年业余时间编写《中国书法史图录》的理论部分，再花几年时间选集图版，这是沙老对书法史负责，也是对后学负责。其中考评之审详，绝不是人云亦云，而是从浩瀚的资料中去对证求实。遇有不详尽的，他也必定费精力到图书馆去寻找蛛丝马迹，可以说是下了"为求一字稳，耐得三更寒"的功夫。对图版也是极为考究，无论采用墨迹或拓本，一定要选取最可代表的与最可靠的。为此，就得与各大博物馆以及个人收藏者多方联系，辗转奔波……这种认真求索的精神，像我这样年届中年的人已经感到劳顿疲乏，更何况沙老。沙老晚年时常困于病榻，我们的工作，也往往在病榻前进行，或得沙老指示，跑外地联系图版，然后由沙老亲自筛选，也有我陪沙老亲至现场，决定取舍……

沙孟海能享有高寿，成为书坛泰斗，与他谦和的性格也是分不开的。沙孟海始终抱着一颗虚心学习的心。1980年，81岁的沙孟海写作《我的学书经历和体会》，回顾自己的艺术历程，用词十分谦抑，反复提到"是否合理，不敢自信"，"实践不够，所以成就不多"，"写这份检查，切盼书法界同人论定是非，匡我不逮，给我南针"。他在给钱君匋等友人的信中也说"晚年临池还求进步，切盼老友加以指正！最好能提出具体意见，给我帮助"。

沙孟海曾经对学生说，敦煌石窟有藏经，有唐人的经卷，值得一饱眼福，自己一生遗憾之事是没有到过敦煌。他又说，要去敦煌，需要做两个准备：一是身体健康，能够适应西北边陲的风土；二要把肚皮里乱七八糟的东西清除

掉，心要虚，回来才能装得下新东西。从前唐僧取经，取回来的经，一部分装在马背上，一部分就藏在他的肚皮里，取经不是克服辛苦为唯一，还要诚心、虚心。

说到谦和，还有一件趣事。上海书画出版社出版沙孟海的大型书法集，原定名为《沙孟海法书集》，沙孟海坚决不同意，说应称"书法集"，"法书"两字不敢当，最终书法集还是改名为《沙孟海书法集》。

沙孟海在致沙更世的书信中对自己处世之道进行了阐述，这些阐述集中体现了他谦和退让的性格：

> 我一生做人就是"与世无争"，不争名利，省得许多闲气。有人欺侮我，暗中捉弄我，我对付办法就是退让，不计较，俗语说："吃亏就是便宜。"如果用脑筋对付、报复，胜利与否不可知，精神上的损失就太大，实际还是得不偿失。人家问我"致寿三道"，我回答"与世无争"是第一要着……我说与世无争是我平生处世之道，实际上还是从你曾祖、祖父以来世传的家宝。

高龄的沙孟海对书法的发展仍有着清醒的认识，撰述了大量极有学术价值的著作、论文和题跋，并利用各种场合对书法的振兴、取法、传统与创新等问题发表意见。他在西泠印社85周年纪念大会小组座谈会中，谈到中日文化交流时即席发言，强调要把振兴书法的责任担当起来：

> 我们不能落后于他人。中国的书法篆刻，渊源有自，到了我们这一代，我们有责任把它振兴起来。只要努力，岁必增智，一定要把印社的书画篆刻搞上去。吴昌硕是了不起的，但今人可以超过吴昌硕，吴昌硕在九泉有知是会高兴的。我相信，我们是能振兴印学的。现在，我们的中青年篆刻家都了不起，有刻苦钻研的精神，加之学习的条件又好，主客观都具备条件，印学一定能振兴。我年岁大一点，虽然也笨一点，但我不敢称老，照样学，与你们中青年人一起学，我还想更上一层楼，你们不笑我罢。

沙孟海认为学书要有闯劲，但要闯出风格和面貌来，全靠平生的学问、品德和体格。一般人以为继承传统是奴书，没有创造性。其实，一味要创造的，往往站不住脚，创造不出来。要在打好传统基础的条件下写出新风格来。新风格不是天下掉下来的。他对当时争议很大的继承与创新问题有明确的态度，对反对传统、奢谈创新的现象深表忧虑，在各种场合表达了自己对传统与创新问题的认识。

沙孟海在写作《书法史上的若干问题》一文时，特专列了一节，论述传统与创新问题：

有人说，全部书法史都是"厚古薄今"，甚至"是古非今"，我认为并不如此。古代有古代的优点，后世有后世的优点。近代考据学家有"前修未密，后世转精"的话，书法，从某一角度看，也有后人胜过前人的事实。王羲之生在东晋时代，真、行、草书突过前人，号为"新体"。颜真卿崛起于中唐时代，承接北齐、隋代雄伟一派的书风，开辟新路。清代邓石如"以隶笔为篆"，也是新创造，给予后人不少便捷。不过，王羲之、颜真卿、邓石如的成功，都是在接受传统，继承传统的基础上发展而来的，我们讲书法史，这点不要忘记。

学习书法，我赞成米芾的做法。《海岳名言》有一条说："……壮岁未能立家，人谓吾书为'集古字'。盖取诸长处，总而成之。既老，始自成家。人见之，不知以何为祖也。""集古字"是学书的好方法。熟习各家，吸收众长，久而久之，融会贯通，成为自己面目，便有自己风格，也便是创新。当米芾前段时间致力临摹某一家或某一种碑帖有一定功夫的时候，如果就此为止，满足于这一点成绩，不再学习另一家或另一体，当然也允许这样做，这样做也不失为一个书法家，但他的成就就没有像后来的卓越，可以断言。

再举一个例子：唐代怀素《论书帖》自己说："藏真字风废，近来已四岁，近蒙薄减，今所为其颠逸全胜往年，所颠形诡异，不知从何而来，常不自知耳。"怀素草书，从张旭出来，他的"颠逸"，比较张旭有不少发展和创造的地方。还有近代书法家吴昌硕，写《石鼓文》最出名。他有一次自题《石鼓》临本后面说："予学篆好临《石

鼓》，数十载从事于此，一日有一日之境界。"一日有一日之境界，说明天天临写，熟能生巧，每天有新的境界出来。社会上有人批评吴昌硕临《石鼓》不像，我看到过他早年临本，临得极像，后来逐渐有所发展，逐渐变了样，最后面貌大大不同，自成一种独特的风格。怀素、吴昌硕两人时代相距一千多年，他们自述学书经验，完全一样。他们何尝为创新而创新，只是功夫到家，自然而然，神明变化，变出新的风格来。怀素自己也说："不知从何而来，常不自知耳。"

前面曾说起古代书法家因看到自然界事物而体会到书法技巧的：例如唐朝人常说的"锥画沙"、"折钗股"、"屋漏痕"，以及"担夫争道"、"公孙大娘舞剑器"……自然界现象，本来与书法不相干。有心人默察体会，触及灵感，就会对书法有启发，产生一定的新意。这也可说是一种创新方法。不过，那只有具备一定文化素养并对传统书法艺术下过苦功夫的人方能体会得到。

以上说的都是各个人的风格。推而大之，唐朝人离不开唐朝的风格，宋朝人离不开宋朝的风格，这是时代风格。中国人离不开中国的风格，日本人离不开日本的风格，这是民族风格。今天，大家都注意创造新风格的问题。个人看法，新风格是在接受传统、继承传统的基础上，集体努力，自由发展，齐头并进，约定俗成，有意无意地创造出来，丢开传统，是不可能从空中掉下一个新风格来的。

1989年12月，沙孟海在"恭祝沙孟海教授九十华诞座谈会"上发表讲话，也专门谈到传统与创新问题：

画家常说"我师造物"，书法就没有自然界可以师法的东西。各项艺术都讲究创新，书法怎样创新？有不同的意见，专门学某一家，别人讥为"奴书"。但如不学古人，自己想创造，恐怕也未必成功。

书法这门学问，依赖于文字，没有文字便没有书法。好比文字依赖于语言，工艺美术依赖于工艺，建筑美术依赖于建筑工程一样。学习书法，除了取法古人书迹之外，更无其他范本。主要在古人好作品的基础上积累功夫，自然而然酿成自己的新风格。各人取径不同，面

貌也不同，形成百花齐放。

同学们在学时，第一打好基础，基础越厚越好，一生受用不尽。如我年龄，还在打基础，我不轻易谈创新。

……我们尊敬古人，也不迷信古人。在漫长的书法史的长征路上，我们都是过路人，或者是筑路工人。我们应该如何对待祖宗遗留下来的那批丰富遗产，分析精华与糟粕，批判地继承下去？这个问题关系到国家民族文化的兴复，不是小事。

现在想起《诗经》里一句话："如松柏之茂，无不尔或承。"这话有深长意义。它指出松柏的茂盛（精华），应该代代继承下去。我们大家是过路人，一代又一代，对祖国光辉灿烂的书法传统，一定要担负起继承发扬的历史使命，这便是在座同人包括老师、同学共同的责任。

沙孟海在和后辈谈话时也反复强调应学老师的为学精神，不能放弃基础、盲目追求新风格。刘江在《百年树人——沙孟海书法教育思想初探》一文中记载了一件事。有一次刘江和沈定庵去沙孟海家，沙孟海对沈定庵说：你老师徐生翁青年时字写得很规矩，很有传统功力，后来才变化的。你很好，你只是学老师的为学精神，不学他晚年的那种书法。但目前我看有的学生传统基础不好，就在那里迫不及待地追求新风格。沙孟海还以商量的语气，谦虚地和他们说：你们看看好不好，可以讨论讨论。

第二章　沙孟海书艺成就与代表作品

一　楷书
二　行草
三　榜书
四　篆隶

沙孟海在书法篆刻创作、书法篆刻理论、书法教育三方面均取得了卓越的成就，单从书法创作来说，作为书法家的沙孟海在书法史上的定位，最终取决于他的作品。沙孟海一生创作了大量书法作品，其中有一部分作品可以作为他的代表作品，进行重点关注。从代表作入手能更深入地研究沙孟海的书法艺术发展历程，更透彻地分析其书法艺术风格的特色，更全面地总结他在书法创作上所取得的成就，从而更清晰地定位出沙孟海在中国现代书法史上的地位。

对沙孟海的书风流变，陈振濂在《沙孟海研究》中划分为几个大的发展阶段：第一个阶段是以精严细整的中小楷驰誉书坛；第二个阶段则以榜书称雄于世；第三个阶段是在20世纪70年代末80年代初，他的书法日趋狂放随意，笔墨荒率而气韵沛然，给人留下最深刻印象的书风；第四个阶段则是晚年时期，趋于炉火纯青，书风又渐渐变得宁静内敛。

沙孟海书法代表作的选定，主要依据两个原则，通过横向和纵向的比较来进行：一是这些作品能够代表他的最高艺术成就，并且创造出了新的审美形式、意境和表现方法，对这个时代有着特定的艺术贡献和文化贡献。二是某些作品可能并不能代表他的最高艺术水准，但这些作品在他的书法发展历程中具有特殊的意义，能突出反映他在特定阶段、特定书体上所进行的探索和追求，集中体现出他某个阶段的创作风格。

本章对沙孟海书法代表作品的梳理，分为楷书、行草、榜书、篆隶四个部分，所选作品以中晚期为主。沙孟海的榜书作品多是用行草书体所书，但考虑到他在榜书上所取得的成就和其榜书在当代书坛的价值和意义，特独立为一节。

一 楷书

目前能见到的沙孟海最早的楷书书迹写于1915年，最晚的写于1991年，楷书创作跨越了其人生的各个阶段，风格变化的阶段性很明显，从早期的工整精严到中年的灵活多变再到晚年的浑厚恢宏，呈现出丰富的面貌。

沙孟海楷书作品的数量不及行草书多，主要可分为四类：第一类是日常的日记、诗文抄本；第二类是扇面；第三类是碑版、墓志、寿屏；第四类是对联和条幅作品。这四类楷书作品因形制和书写的情境、用途等不同，因而在用笔、结字、章法以及趣味、意境等方面略有差异，而书写时间的不同所造成的风格差异则表现得更为明显。沙孟海在研究书法史时，曾将北魏楷书分为斜画紧结和平画宽结两种。沙孟海自己的楷书体势以斜画紧结为主，受碑体影响而又能融合碑帖，不追求表面的粗犷雄奇而意在金石气和古雅格调的营构，中宫紧缩，体势略斜而气韵沉郁，小字有大字之势，大字又多见精能奇妙处，格调不凡，对多种楷书风格都能自如把握。

沙孟海年轻时遵从冯君木的教导，作《日录》逐日记载学习所得，并以抄录历代诗文为日课。这些日记和历代诗文抄本是一种日常的实用书写，多以蝇头小楷书之，形体虽小，但用笔斩截肯定，转折处方圆并用，多见骨力，结体峭拔，呈向右上倾斜之势。因是实用书写，并不计较章法安排，而是随势而生，自然排列，虽非刻意的艺术创作，但清俊爽洁，不入俗格。现存的这类楷书作品的书写年岁主要在十几岁到二十几岁之间，代表性的是《僧孚日录》和《水经注抄本》等。30岁后的日记多以行书书之，小楷日记、诗文抄录或题跋已不多见。50岁时曾手抄所辑文集二三十篇，小字精紧，以楷为主，融入行书

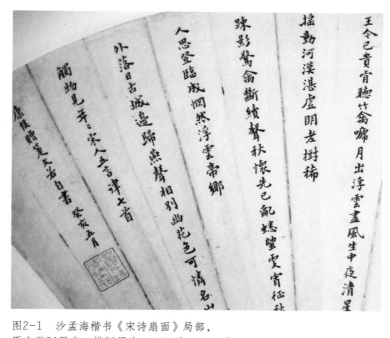

图2-1　沙孟海楷书《宋诗扇面》局部，
原大纵24厘米、横88厘米，1923年，私人藏

图2-2　沙孟海楷书《江藩说文叙扇面》局部，
原大纵19厘米、横53厘米，1925年，天一阁博物馆藏

图2-3 沙孟海楷书《陈君夫人魏氏墓志铭》拓本，
纵40厘米、横39厘米，1936年

笔意，呈现出醇雄之气，可以说是承早岁小楷功底的一个表征。

同样是以小楷书书写的扇面则与日记和诗文抄录不同，可以说是一种有意识的艺术创作，用笔更为灵动，展转腾挪，变化多端，章法安排更加精心，依托扇形，构成了一个优雅完美的整体。代表性的如24岁时所书小楷《宋诗扇面》（图2-1），笔致清劲，受黄道周影响明显；26岁时所书小楷《江藩说文叙扇面》（图2-2），优雅洒脱，略带行书笔意；而80岁时所书的小楷《王安石诗扇面》，则以苏轼笔意出之，一派醇和之气。

碑版、墓志、寿屏作品在沙孟海的楷书作品中所占的比例最大，时间跨度也很大，早的是20多岁时所书，晚的则是89岁时所书，时间跨度达到60多年，排列其间的作品，可以比较完整地梳理出沙孟海楷书风格的流变脉络。碑版、墓志、寿屏作品是应人所请而书，讲求整饬庄重的效果，故这些作品绝大多数画有界格，布置疏朗，排列整齐，即使是晚年所书也不例外，但单字的处理方式和整体的格调则有了很大的变化。在碑版、墓志、寿屏作品中，有不少作品既是沙孟海楷书风格演变过程中的主要作品，也堪称沙孟海书艺生涯中的代表性作品，如1936年所书《陈君夫人魏氏墓志铭》、1947年所书《修能图书馆记》是中年时期的楷书代表作，以精能娴熟、格调古雅胜；1985年所书《王国维先生墓碑记》、1988年所书《西泠印社八十五周年碑记》是晚年楷书代表作，以苍茫浑厚、醇和酣畅胜。

《陈君夫人魏氏墓志铭》（图2-3），1936年书。此铭用笔起收经意，落笔轻顿，提笔而行，用笔清劲灵动，干净爽洁，毫无板滞之气，点画多收敛，不故作收放对比，部分舒展的点画，仍含蓄优雅，放而不肆。结字多长形，微有斜势，中宫紧收，显得俊朗挺拔。各字书于界格中，单字周围留空充裕，章法疏朗，气息雅逸（图2-4）。沙孟海曾在辛酉（1921）十月十日的日记中说："小欧阳书笔意在《皇甫君》与《龙门造像记》之间，不

图2-4 《陈君夫人魏氏墓志铭》局部

图2-5　沙孟海楷书《修能图书馆记》拓本局部，
原大纵55厘米、横104厘米，1947年

善学之，恐落台阁体耳。"沙孟海所书伸缩自如，谙合规矩而又个性张扬，灵气十足，可谓善学小欧体者。

《修能图书馆记》（图2-5），1947年书。较之《陈君夫人魏氏墓志铭》风格已有改变，下笔不再以轻顿为主，落笔或逆势空切直行，或顺势轻点，点画与点画之间的碰接微妙，多不实接，而是轻灵虚碰，特别是包围结构更是如此，字内空间开敞透气。结字取横势，形体趋扁，重心下沉，没有《陈君夫人魏氏墓志铭》的那种紧收之意，虽多数字宽博平正，但仍有部分字略取欹斜势态，形成既整饬又富于变化的整体效果（图2-6）。

图2-6　《修能图书馆记》局部

《王国维先生墓碑记》（图2-7），1985年书。全文1000多字，径寸端楷，一丝不苟，气势贯畅，下笔如飞，绝难想象竟是近90岁的老人不到3小时便写成的（图2-8）。

此记点画粗细对比强烈，用笔泯去锋芒，无意于点画起收处的精雕细琢，自然起收，含蓄蕴藉，点线内部变化丰富，多有曲动之势，一波三折，结字仍有不少取斜势，斜正相参。整体气势贯畅，虽为楷书，但单字点画间以及字与字之间顾盼呼应似行书，有内在的动势，而整体却又有一片平和淳淡之境。

《西泠印社八十五周年碑记》（图2-9），1988年书。时值西泠印社85周年庆典，沙孟海以社长身份亲撰碑记，表明印社发展已达到了新的历史阶段，连撰连书连篆额，精神饱满，充分表达了89岁老人的自信。较之《王国维先生墓碑记》，此作更为苍茫朴茂，不求精能，唯见醇和。

沙孟海还有一类对联和条幅形式的楷书作品。对联作品在形式上与碑版、墓志、寿屏等不同，虽然仍受到对联格式的限制，但已不像碑版、墓志、寿屏那样受界格的束缚，强调整齐庄重，因此书写时更为自由、随意些。沙孟海年轻时书写的对联还嫌稚嫩，中年以后则渐入佳境，《履素鸿声八言联》堪为这一时期代表性的作品。

王國維先生墓碑記

先生名國維字伯隅又字靜安號觀堂別署

制藝年十一即洛洛成誦稍長從同鄉陳壽

即至東文學社學日文英文德文日籍教師

謂新學者時錢塘汪康年創時務報於上海

注為一九零一年游學日本晝習英文夜至

填詞自遣如是者二三年漸覺西歐哲學大

潛心戲曲以我國文學之不振者莫戲曲若

文名籍甚仍自視其理智不足為掊學家而

甘肅新疆之漢代簡牘敦煌千佛洞之六朝

图2-7 沙孟海楷书《王国维先生墓碑记》局部，
原大纵127厘米、横61厘米，1985年，浙江省博物馆藏复印本

《履素鸿声八言联》（图2-10），为50岁时所书。沙孟海楷书曾学钟繇、褚遂良、欧阳询、欧阳通诸家。这副对联兼用诸家笔法，点画细劲舒徐，横画及撇捺多开张，平和中蕴险峻之势，结字以长形为主，挺拔俊朗，与整体清雅气格一致。

图2-8　沙孟海书写《王国维先生墓碑记》时的留影

84岁时所书的《绣帘寒藻五言联》（图2-11）则主要以褚遂良温文秀雅之笔意成之，虽不求点画的精到，但下笔清丽刚劲，容夷婉畅，看似纤瘦，实则秀挺饱满，在总的基调下仍强调了粗细对比和提按变化，转折处多方折，略参隶意，字形开展大方，不落前人窠臼。沙孟海晚年对笔墨技巧的掌握已入炉火纯青之境，信手书来即成佳构，不显一毫雕琢安排的痕迹。

沙孟海以条幅形式书写的楷书作品并不多见，除寿屏外，主要有63岁时所书《陈仲鱼论印绝句轴》、73岁时所书《毛泽东词轴》、87岁时所书《缶庐讲艺图碑记》等，这些楷书作品突破了界格的限制，下笔不事雕琢，字的大小错落有致，排列忽左忽右，参差不齐，奇险与精整互见，风貌与界格森严的碑版墓志有较大不同。

沙孟海还有一件楷书作品值得一提，即《藏书文献》扉页（图2-12）。1938年，浙江图书馆在杭州举办"浙江藏书文献展览会"，出版专刊，沙孟海应陈训慈之请为之题签。此笺用行楷体书写，兼有碑味和帖味。"藏"字取纵势，"文"字取横势；"文"字横画伸长，撇画和捺画皆上提，重心较低，和其余三字形成明显的对比。此作虽仅四小字，却仪态大方，气象万千。

苏轼论书云："凡世之所贵，必贵其难。真书难于飘扬，草书难于严重，大字难于结密而无间，小字难于宽绰而有余。"[1]清代的刘熙载也曾云："正书居静以治动，草书居动以治静。"[2]沙孟海楷书的可贵之处，以两位古贤之论来概括，可谓恰当。

① （北宋）苏轼：《论书》，见上海书画出版社、华东师范大学古籍整理研究室选编：《历代书法论文选》，314页，上海，上海书画出版社，1979。

② （清）刘熙载：《艺概》，见上海书画出版社、华东师范大学古籍整理研究室选编：《历代书法论文选》，619页，上海，上海书画出版社，1979。

图2-9　沙孟海楷书《西泠印社八十五周年碑记》拓本，
纵157厘米、横60厘米，1988年

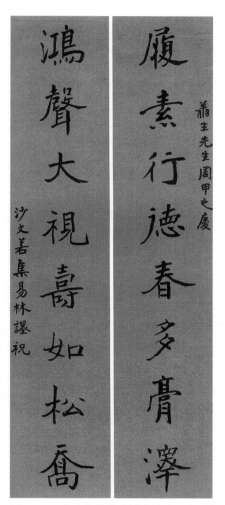

图2-10　沙孟海楷书《履素鸿声八言联》，
纵158厘米、横34厘米，1949年，
沙孟海书学院藏

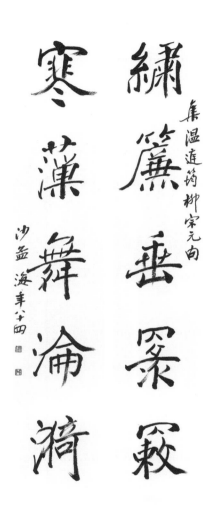

图2-11　沙孟海楷书《绣帘寒藻五
言联》，纵105厘米、横20厘米，
1983年，沙孟海书学院藏

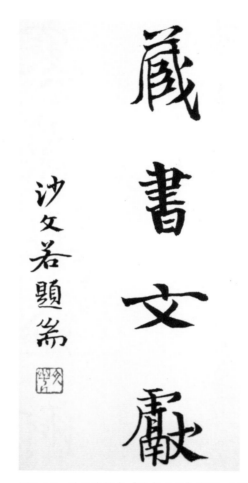

图2-12　沙孟海楷书《藏书文献》扉页，1938年

二
行
草

1988年启功在给《沙孟海翰墨生涯》作序时曾描述了初次见到沙孟海行草时的印象：

 我初次拜观沙孟海先生的字，是在北京荣宝斋。我既没见过沙老先生的面，也没看过他执笔写字。但从纸上得到的印象，仿佛有一股热气扑面而来。看他的下笔，是直抒胸臆的直去直来；看他的行笔，可算是随心所往而不逾矩。笔与笔、字与字之间，都是那么亲密而无隔阂。古人好以"茂密雄强"形容书风，于是有人提出"疏可走马，密不通风"之喻。其实凡是有意的疏密，都会给人"作态"之感。沙先生的字，往深里看去，确实有多方面的根底修养；而使我最敬佩处则是无论笔的利钝，纸的精粗，人的高低，好像他都没看见，拿起便写，给人以浩浩落落之感。虽年逾八旬，眼不花、手不颤，无论书信、文稿，都是不超过一厘米的小字。这只能归之于功夫、性格、学问、素养综合的效果吧！①

启功以直白的言语概括了沙孟海书法给他的感受，大师之言并没有过多的藻饰，却准确地总结出了沙孟海书法的特点。在沙孟海的书法艺术生涯中，行草书占有举足轻重的地位，流传下来的作品也最多，书法界所言"沙体"指的

① 陈振濂主编：《沙孟海翰墨生涯》，12页，澳门，艺林出版社，1989。

即是行草书，沙孟海蜚声海内外的榜书也主要是以行草书来书写的。行草书代表着沙孟海在书法艺术领域所取得的最高成就。

行草书重在强调筋骨、笔势脉络、格调，而戒拘、稚、野、俗等病。"拘"指拘于法度，"稚"指笔不从心，"俗"指低级庸俗，"野"指信手涂抹。若拘于法度，刻板拘谨，或笔不从心，信手涂抹，俗气满纸，均难窥见书法之门。书法必以筋骨为胜，作字的方法很多，但不出用笔、结构、章法、墨法、格调等方面。至于筋骨的得失，在各人所下的学力功夫；而醋畅淋漓、逸趣横生的用笔，则在于意趣兴会、灵感的有无。所谓用笔，就是笔锋起伏变化、方圆肥瘦、轻重缓急等都在自己的掌控之中，下笔有意态。所谓结构，就是字的疏密恰当，相互呼应，对称平衡。所谓章法，就是谋篇布局，裁剪损益，不拘于绳墨，上下左右，有呼有应，有收有放，相互照应，顾盼多姿。所谓墨法，就是墨彩四溢，淡而不薄，重而不僵。所谓格调，就是精神超逸、游离物外，不被法度所局限，不随着时俗的风气而转移。

刘熙载在论书法时说："论书者曰'苍'、曰'雄'、曰'秀'，余谓更当益一'深'字。凡苍而涉于老秃，雄而失于粗疏，秀而入于轻靡者，不深故也。"[1]沙孟海晚年书法正堪称"苍"、"雄"而"深"者。

在50岁以前，沙孟海所作行草书注重用笔与结构，风格以整饬精严、清劲秀逸为主，个人面目虽还不明显，但格调纯雅，毫无俗气。书法戒俗，黄庭坚曾云："士大夫可以百为，唯不可俗，俗便不可医"，书法亦然。俗有多种：学定一家，不能脱化，唯描形画样，亦步亦趋，此为浅俗，盖识见浅薄，不能举一反三、不悟书法之理，知其然而不知其所以然。而广学诸家，若不能化众美于自己笔下，又无清醒认识，随世俗讥评、喜好而转，此为时俗。一沾俗气，即使书法功力深厚，亦无可观之处。沙孟海在书法学习中转益多师、穷源竟流，不拘泥于一家，不步趋于世俗喜好，其50岁以前的作品虽个人风格尚不突出，但能化诸家之长于自己笔下，有着自己的明确审美追求，作品不入俗格。这时期的行草作品传世数量不太多，主要是早期鬻书、赠人之作和一些文稿、序跋、题记等，有几件可为阶段性的代表作品，如1940年的《后汉书纪传

① （清）刘熙载：《艺概》，见上海书画出版社、华东师范大学古籍整理研究室选编：《历代书法论文选》，713页，上海，上海书画出版社，1979。

序论》，1946年的《秋明室论书诗翰题记》，1947年的《杜甫诗扇面》、《诗书桃李五言联》，1948年的《健者向来七言联》，1950年的《李易安金石录跋》等。

20世纪五六十年代，沙孟海的学养更富，书风趋于稳健，所作骨力和韵度兼备。

书法中骨力、韵度二者不可偏废，学力、识见二者不可或缺。骨力和韵度出之于结字和笔法；一取之于实处，一得之于虚处；取实在于学力，得虚在于识见。二者必须相辅相成，骨力来自于对笔法、结字等书法技巧的把握，而韵度的产生，除了有深厚的学力、基本技法的熟练使用外，还与书家个人的学问、识见、气度等有密切关系。步入老年的沙孟海，学问、阅历、识见自不同于凡俗，对用笔、结字等技巧的把握更非中青年时所能比，学力、识见俱全。传世作品的形式也更为丰富，大的如对联、条幅、横披、长卷等，小的如扇面、题跋等，各式俱全。

1951年所书《黄道周诗折扇》（图2-13）、1957年所书《豪气吾心六言联》（图2-14）、1963年所书《姜夔词轴》、《毛泽东词轴》以及为宁波天一阁所书《建阁藏书六言联》、1964年所书《全榭山诗翰册跋》以及为安吉吴昌硕纪念馆所书《便从想见七言联》等作品，遒劲明快，稳中求险，气酣势畅，精力弥满，允推佳作。

《建阁藏书六言联》（图2-15）是沙孟海64岁时为宁波天一阁所书，此联用羊毫中锋直书，笔力雄健，笔画圆厚沉毅，字的疏密、轻重对比巧妙，点画疏朗者不觉其疏，点画密集者不觉其密。"百"、"书"、"数"等字，任余墨渗化，增加了黑白对比和块面对比，更显骨力。

《姜夔词轴》（图2-16）是沙孟海行草条幅作品中风格比较独特的一件作品，点画间藏锋圆势稍多，字距紧，行距松，气势连贯，字与字的组合变化多端，有时单字独立，有时数字构成一个整体，用笔或浓重润泽或老辣苍茫，通过各种对比，营造出节奏变化。

20世纪70年代后是沙孟海书法的转折期，从注重笔墨技巧面面俱到的精致转向追求整体的风神与气势，由清俊古雅转向磅礴大气。晚年所书如行草《杜甫白居易诗扇面》（图2-17）、行草《苏轼诗轴》（图2-18）、行草《鲁迅诗轴》（图2-19）等，不刻意于局部点画的精到和行列的整齐，而是更偏重于整

图2-13 沙孟海行书《黄道周诗折扇》局部，
原大纵11厘米、横40厘米，1951年，浙江省博物馆藏

图2-14 沙孟海行草《豪气吾心六言
联》，纵94厘米、横17厘米，1957
年，浙江省博物馆藏

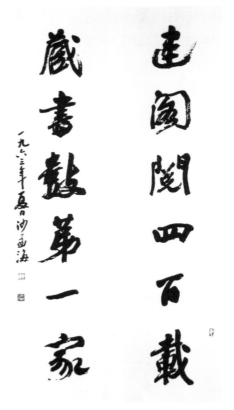

图2-15 沙孟海行书《建阁藏书六言联》，
1963年

图2-16　沙孟海行草《姜夔词轴》，纵177厘米、横46厘米，1963年，浙江省博物院藏

图2-17　沙孟海行草《杜甫白居易诗扇面》，
纵24厘米、横88厘米，个人藏

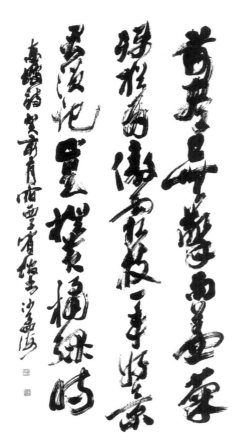

图2-18　沙孟海行草《苏轼诗轴》，纵
170厘米、横87厘米，
1983年，杭州市园文局藏

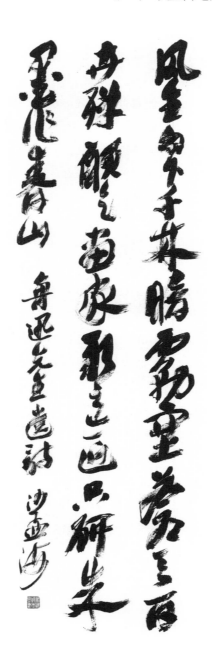

图2-19 沙孟海行草《鲁迅诗轴》，
纵136厘米、横47厘米，
沙孟海书学院藏

幅作品大的感觉和神采，用笔粗率豪放，浓墨重笔，顺意而行，一泻千里，毫无窒碍，强烈地表现出自己的艺术情趣，偶有败笔，亦不修饰，以势感人，以气动人，通常所说的"沙体"风格已经成熟。

沙孟海立足于碑版，但又能兼顾帖，既追求碑的雄强之势，又能体悟到帖的韵致，走的是以碑入帖、以帖化碑的新兴之路，兼融而不偏执。

沙孟海在碑与帖的问题上，持论相对公允，他既不满于持守帖学一隅的见识狭隘，又不认同尚碑之人所推崇的凡碑皆好，较为客观辩证。沙孟海求学之时，正笼罩在清末、民国之交的碑学时尚中，其师承或私淑者，多为倾向于碑学审美追求的人物。沙孟海所师从和推崇的近代书家如吴昌硕、沈曾植、康有为等，也都是尚碑版、重摩崖，追求古朴与气势的书家。但沙孟海对于北碑有不同于晚清碑派各家的独特而深刻的体会，不追求表面的粗犷雄奇而意在金石气的营构，仍然走的是碑帖融合的路数，由帖上溯碑，再由碑反观帖，对如何用帖的笔势来写碑，用碑的气势来写帖，颇有会心处，故其作品，外形偏于帖的却有碑的阳刚之气，外形偏于碑的却不乏帖的灵动之感。相对于笔画细部的推敲，他的作品更强调的是整体的气势和视觉的震撼力。

沙孟海追求气势的豪迈纵逸，并不是只知道强求外在的气势而忽略其他，而是在用笔、结字的个体技巧与如何把握作品的整体气势、如何控制字行的氛围、如何在行草书的动荡跳达中有效地进行各种揖让呼应之间，找到了新的平衡点。通过各种技巧在各个局部制造出冲突、矛盾，又在更高层次上统一这些矛盾，达到对立统一。

从形而下的角度来看，沙孟海的行草书的风格特色，可以归纳为六个方面，即重而不板、狂而不野、险而不怪、密而不僵、黑而不浊、熟而不俗。

（一）重而不板、狂而不野主要是针对用笔而言

何谓用笔？就是孙过庭在《书谱》中所言"执使转用"，重点在笔锋正侧起伏，意态多变，点画的粗细轻重各得其所，相互协调而不相背。

沙孟海作书多用粗颖短毫，执笔低位。在用笔技巧上，也不迷信笔笔中锋的说法，认为中锋是需要的，但强调得太绝对也没有必要，大多是以侧锋取势，不故作抖动，振笔直下，使笔毫大面积铺开，尽意刷扫翻转，无做作之

态。这一特色在《王洧诗轴》（图2-20）中表现得淋漓尽致。

行草用笔忌尖，特别是大字，若多顺锋拖抹，则用笔必不果断、必不古质。沙孟海的行草，时现波磔之笔，章草笔意很浓，即使是很细瘦的点画，也落笔重实（图2-21）。

沙孟海行草书的下笔方式主要有两种：一是笔锋取逆势入纸，蓄势待发；二是空切重顿入纸，落笔有切的感觉，线质显得精纯爽洁。其收笔，则重视意收，很有节制，不是一放无余，或回腕藏锋，或露锋直收。沙孟海在行草中多用露锋，但放而不散。特别是一些拉长的笔画，体现出含蓄的意趣，心到、肘腕到、笔到，强化了"引"的意识，而不是随意甩、拖出来的，显得既锋芒外耀又气息内涵，体现出很强的控制能力，如《宋人桃饴赞轴》（图2-22）正文最后一个字"年"末笔引出，既率意又沉着。沙孟海作品中的很多收笔，也体现出速度感，即他的收笔是在迅捷的行笔时突然停顿而成，收笔处锋颖留下的痕迹很清晰。这种收笔方法在沙孟海的行草书中比较常见，可以说是他笔法的特色之一。从快速运动到突然静止，力量和势能凝聚于笔画末端，形成了比较强烈的视觉效果（图2-23、图2-24）。

沙孟海在运笔的过程中，强调从肩到肘到腕到指尖的盘旋翻转，使力量通贯，行笔流畅自如，无障无碍，有时写小字虽从外表看不出这种盘旋动作，但内部却一直是在运动的。这样的用笔使沙孟海的行草书点画变化丰富。

第一，提按变化。强烈的提按变化和点画的轻重对比是沙孟海行草书的一个特色。他在运笔时，笔管不似一般人那样垂直，而是左右翻动，笔毫接触纸面不仅是笔锋，有时还用笔肚、笔根，擦扫抹挑，正侧翻转，提按变换均从大处着眼，为势而行，迅捷爽利，变化自如，故所书点画凝重，线形丰富，锋棱跃然，力透纸背，韵味沉厚。按笔时笔毫全开，点画有"重若崩云"之势；提笔时收锋聚毫，点画有"轻如蝉翼"之趣，两者互相衬托，使厚重者愈显其厚重，轻灵者愈显其轻灵。行草运笔的过程中笔能按下去比提起来难，提按变化中能做好"按"对书法格调的显现特别重要，铺按不下去就会觉得气息沉不下去，笔墨不入纸。但若每一笔都是铺按下去的，实际上就是每一笔都没有铺按下去。只有铺按下去的点画能深沉下去，按和提产生对比，点画的精神才会昂扬、字的情味才会激荡。一幅作品有轻有重，对比强烈，整体气息才会升腾，如《何延之兰亭记语册页》（图2-25）、《吴昌硕诗句轴》（图2-26）等。

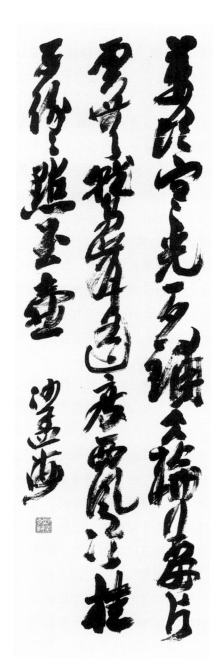

图2-20 沙孟海行草《王洧诗轴》，
纵93厘米、横31厘米，
浙江省博物馆藏

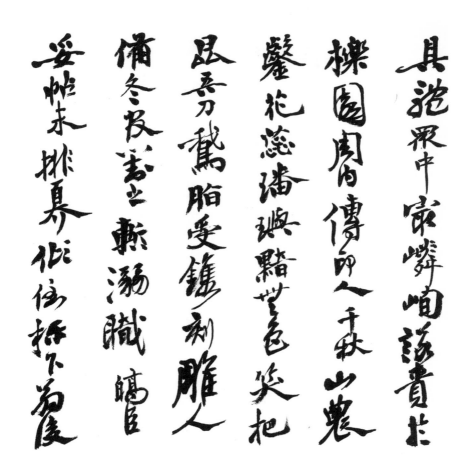

图2-21　沙孟海行书《魏稼孙诗横幅》局部，
原大纵35厘米、横140厘米，1976年，桐乡君匋艺术院藏

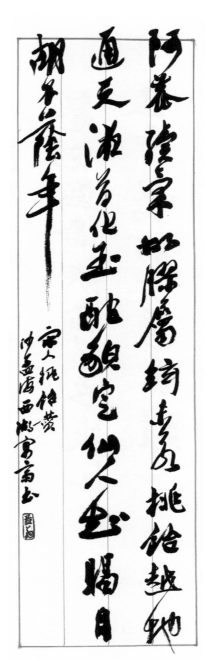

图2-22　沙孟海行书《宋人桃饴赞轴》，
纵106厘米、横33厘米，
1986年，浙江省博物馆藏

图2-23　沙孟海行草《陆游诗横幅》局部，
原大纵35厘米、横137厘米，1978年，桐乡君匋艺术院藏

图2-24 沙孟海行书《振迅天真四字轴》，
纵131厘米、横46厘米，1985年，浙江省博物馆藏

图2-25 沙孟海行书《何延之兰亭记语册页》，纵27厘米、横24厘米，1992年，浙江省博物馆藏

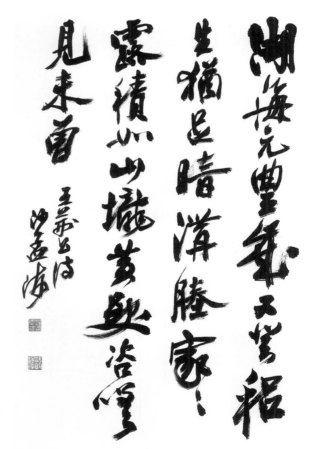

图2-26 沙孟海行草《吴昌硕诗句轴》，纵100厘米、横33厘米，沙孟海书学院藏

图2-27 沙孟海行书《王安石诗轴》，纵68厘米、横44厘米，桐乡君匋艺术院藏

第二，方圆变化。用笔之法，笔欲方而用欲圆，体欲方而势欲圆，过方则会刚硬而没有韵味，有刻板之病，过圆则会软弱而没有骨力，无雄强之气，唯方圆兼用方为上品。沙孟海的行草书特别强调方笔，起收时有锋芒外曜处，而在转折的地方，则峭拗方折，具有外张的冲击力（图2-27）。通常所说，沙孟海行草书受碑学影响，主要表现出碑学趣味，个中缘由即在于此。然而，沙孟海并非一味地运用方笔，其方笔是和圆笔相对比而存在的，起笔处的藏锋蓄势、转折处的外方内圆、独立醒目的圆浑大点、水墨渗化形成的块面、字内字间连带而成的盘绕曲线等所营造的圆浑之势，更反衬方笔的刚狠激越。例如，《分云裂石题字》（图2-28）起收处的方圆兼用、转折处的外方内圆特色就非常明显，《兰亭书会口占二首册页》（图2-29）虽是小字，也仍能看出这种对比。而沙孟海晚期的很多作品，无方无圆，亦方亦圆，老笔纷披，纯任自出。

第三，迟速变化。欣赏沙孟海的行草书，常常会同时感受到两种对立的感觉：一方面，是强烈地感受到沙孟海乘兴行笔、酣畅淋漓的速度感；另一方面，是能从沙孟海行草书的点画中真切地体会到这些点画似乎是克服了强大的阻力，有好不容易才写出来、好不容易才冲出来的感觉。也就是说，沙孟海的行草书，同时给人以流畅与迟涩的感受，这一点，在《金铁森翔四字轴》（图2-30）、《节章草急就章轴》（图2-31）等作品中可见一斑。流畅与迟涩，是反差极大的两种感觉，通常是很难统一在同一件作品中的。虽然线质迟涩，并不等于作品不流畅，但要将这两种效果统一起来，的确需要深厚的功底。

沙孟海深悟用笔的迟速之辨。所谓"迟"，并不仅仅是从字面上所理解的用笔缓慢，而是指用笔周到，处处照应，结字稳妥，心态沉静，若不能做到这些，即使用笔缓慢也没有什么意义。"速"，则是心手双畅，落笔如飞，酣畅淋漓，但点画仍须精到，处处能留得住笔，而无浮滑浅薄之弊。"能迟"是古代书家用笔的一大要诀。同时，学书当先务迟，笔法精熟，才可急速。只有经过"迟"的训练，能"迟"，才能"速"，才能在快速的运笔中加强对笔的控制，做到不失笔，才能出意外之奇，才能显现出"速"的妙处与意味。行草书以在快速的书写中宣泄情绪、抒发性灵见长，但若一味迅急，态度急躁，用笔顾此失彼，则终入俗格。观沙孟海的行草书，可深切体会何为"迟"、何为"速"。

好的书法作品，笔法、体势都必须合度，妥善处理好方圆、提按、疾涩、

图2-28 沙孟海行书《分云裂石题字》，
纵34厘米、横23厘米，1980年，个人藏

图2-29 沙孟海行书《兰亭
书会口占二首册页》，纵26
厘米、横16厘米，1987年，
绍兴考古研究所藏

图2-30 沙孟海草书《金铁森翔四字轴》，
纵84厘米、横38厘米，1987年，个人藏

图2-31 沙孟海《节章草急就章轴》，
纵147厘米、横38厘米，沙孟海书学院藏

轻重、大小、枯润等关系，不可偏于一侧，过于强调、夸张某一方面。当代的不少学书者以发挥艺术性为借口，不屑谈论书法中的中和原则、对立统一规律，实际上，抓住中和原则和对立统一规律，即抓住了书法创作的根本。用笔之法，就是要妥善、巧妙处理好方圆、虚实、藏露、开合、轻重、曲直、刚柔等矛盾。沙孟海晚年的行草书作品是善于运用对立统一规律的典范，运笔快速但不匆忙，运行过程毫不含糊，没有粗糙之形、粗俗之气，而有着镇定、从容的因素在里面。笔在纸面上有跳跃性，无论方圆、快慢、粗细等都能节制，线形变化多端，刚柔相济，富有弹性，重而不僵，细而不薄，如1979年为杭州岳庙所书《岳飞词横幅》（图2-32），浓墨大书，笔墨狂放不拘，荒率随意而气韵沛然，时用重笔，有涨墨逸出，时用枯笔，不避破笔散锋，有飞白如烟，枯湿浓淡形成强烈对比。结字紧收，字间少牵丝而纵向气势流畅，行间分明而横向气息亦贯通，前后呼应，各种对立因素处理得恰到好处，神完气足，风神超迈，气势磅礴。

（二）险而不怪、密而不僵主要是针对结字和章法而言

结构的布白与取势是沙孟海比较注重的内容。沙孟海有极强的整体感，控制作品章法和整体效果的能力是惊人的，时常一字倾斜，后字立即呼应，这种呼应不只表现在用笔和间架上，还表现为势的走向上，这是一种起于节律的生命活力的直接反映。

对沙孟海行草书结字和章法的分析，可从下面几个方面来认识：

第一，单字结构多取"斜画紧结"之势。

从单字结构上看，沙孟海取北碑一路的险劲和逼仄，于"斜画紧结"一路的体势用功极深，并巧妙变化，引入行草书中，强化了行草书单个形体以斜为正、结构单元挪移错动、顾盼生情的势态。"以斜为正"的"斜"，是指势态的倾斜，有时是因某一主笔的倾斜而构成字的斜势，有时是因结构单元的上下错落而构成的斜势（图2-33）。字的形体，因其"斜"，就营造出字形动感，斜中不稳，动中不静。斜，还要复归于正，这个"正"，不是端端正正，而是字要有重心，要有支撑点，使之斜而不倒，表现出斜中寓险、险中寓夷、夷险相生、化险为夷的情势和风采，丰富作品的内涵。

图2-32 沙孟海行草《岳飞词横幅》，
纵136厘米、横269厘米，1979年，杭州市园文局藏

图2-33 沙孟海行书《印存自记》，
纵34厘米、横23厘米，
浙江省博物馆藏

　　左低右高、中轴线垂直，是沙孟海行草书中最基本的结构。所书单字，很多取横势，整体重心偏低，底部多整齐安稳，其中不少笔画自然地缩短和率意地伸长，闪展腾挪，伸缩自如，在视觉感觉上营造出竖向空间上的运动感。汉字的形体结构多以方形为主，势态平正安定，沙孟海以斜势紧敛的构字方式打破了方形构字，使字形多变化，富有动势。其作品中的单字结构概念与汉字意义上的单字并不是完全一致的，有时候是两个字构成一个形态，有时候是几个字构成一个形态，正是以斜为正，斜后复正（图2-34~图2-36）。

　　第二，巧用牵丝。

　　行草书求流畅、讲气势，点画与点画之间、字与字之间因快速行笔所形成的牵丝引带是行草书的书体特征之一，对牵丝引带的处理和表现的能力也成为衡量行草书高下的一个标准。如何处理行草书中的牵丝引带与正文的关系问题成为考量书家水准高下的标准之一。牵丝引带有字内和字间之分，前者是单字内的线与线之间的连接，后者是字与字之间的连接，行草书讲求气势的连贯通畅，即通常所说的"贯气"，牵丝引带是构成"贯气"感的重要因素之一。牵丝引带虽能增加作品的通畅感，但牵丝引带毕竟只是附属点画，必须与正文的点画在轻重、迟疾、枯润等方面有所不同，形成明显的节奏变化。牵丝引带与正文浑然不分，是行草书的大忌，偶一为之尚可接受，若通篇皆是，则作品格调必定不高。牵丝引带是在行笔取势过程中自然而然形成的，也是作品构成的一部分，因而既要注重引带的质感与变化，又不可刻意，若刻意追求、临仿，则陷入做作之病。从沙孟海的作品如《杜甫诗卷》（图2-37）、《毛泽东诗轴》（图2-38）等可以看出，其字内以及字间的牵丝并不多，但运用巧妙，时有锦上添花处，沙孟海可谓善用牵丝者。在沙孟海的行草书中，拉长的点画和牵丝质量很高，在盘旋穿插过程中出现的弧形线，不是清一色的圆线，有虚有实，有折有破，有缓有急，提按精致，变速巧妙，阴柔与阳刚互现。

　　第三，注重"活脉"。

　　沙孟海行草作品中的贯气感的营造，除了善用牵丝引带外，主要还是通过压缩字距，调整字形结构来产生的。

　　字的配合可分为两种：一种是字内点线对立统一的关系，即我们通常所说的结字，主要是点画的伸缩、穿插、避让、开合、轻重、虚实、大小等方面的综合构成，强调离合之势，在不对称中求平衡、求匀称；另一种是字与字之间

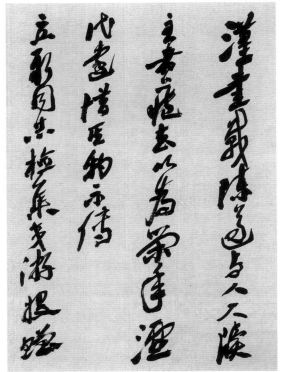

图2-35 沙孟海行草《题记一则》，
纵40厘米、横28厘米，1982年，个人藏

图2-34 沙孟海行草《杜甫诗轴》，
纵99厘米、横32厘米，1979年，
桐乡君匋艺术院藏

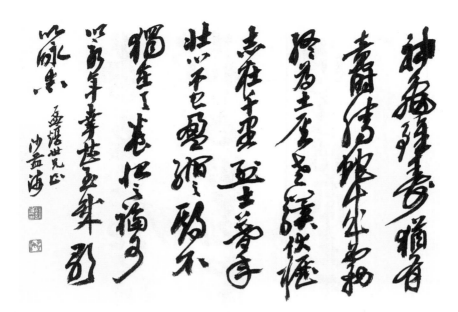

图2-36　沙孟海行草《曹操诗句册页》，纵33
厘米、横44厘米，个人藏

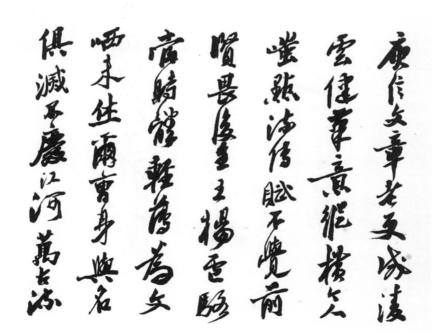

图2-37　沙孟海行草《杜甫诗卷》局部，原大纵
17厘米、横80厘米，个人藏

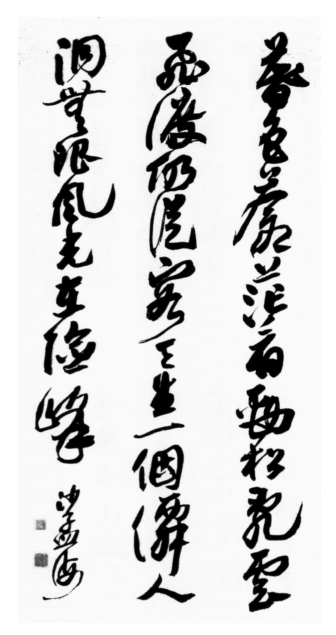

图2-38　沙孟海行草《毛泽东诗轴》，
纵130厘米、横63厘米，
1977年，西泠印社藏

的配合。字与字间的配合，关键在呼应、顾盼以及气势的连贯流畅，而连贯流畅并不仅仅单靠牵丝引带来形成，而是依靠各单字或字群之间的挪移、错落、轻重、大小对比等来构成内在的连贯感，此即古人所谓的"活脉"。

沙孟海的行草书，与同时代其他书家相比，字内以及字间的牵丝并不多，但字势极为贯通，能会心于点画、字势间的开合虚实、穿插承转所构成的流畅贯通的"活脉"（图2-39、图2-40）。

沙孟海的行草条幅作品，字距紧密压缩，似密不透风，但行距拉开，强调大块面对比和空间布白，使得内部气息流动，连绵游走，如长江大河，奔腾而下（图2-41）。

第四，纵势和横势均贯通。

要想行草书作品气局大，就既要有纵向舒展，也要有横向涨开，使空间变化起伏跌宕而又融通一气。

一般来说，行草书的纵向气势的贯通比较好把握，而横向气势的贯通则较难处理，特别是竖幅作品中字距紧密、行距疏朗一路风格的，如何打通横向的空间，确实需要有过人之处。沙孟海的行草书作品，无论是竖幅还是横卷，在纵向和横向上均能融通。沙孟海运用强化对立的手法，将字形之间的长短、宽窄、大小、轻重、松紧的对比显现出来，将几个字甚至十几个字组成一个单元，使其排列组合具有丰富的变化，不再单一，这是构成气势贯通、章法多变而出奇的基础。在组字成行时，求直而不直，在"直"中时时出现曲线运动的形态。这些曲线运动形态的出现，极好地突出了作品的动感和险奇的势态。

沙孟海的行草书，行距宽松、字距紧密。从表面上看，似乎这种行距宽松、字距紧密是很均匀统一、程式化的。实际上，细致观察，就会发现，每行的字距并不是均匀的，而是松松紧紧，自然生发，有着微妙的变化，而且有些字的笔势向左右伸展。这些笔势向左右伸展的字，将宽松的行距之间的布白提领起来，使行距之间的布白由相对的平静状态，转化为相对的活动状态，从而使每行中字距间的布白与行距间的布白沟通，打通纵向与横向的呼应关系，达到行距宽松而神凝气聚的艺术效果（图2-42、图2-43）。

沙孟海晚年书写了不少横卷作品，代表作有《司空图诗品卷》、《辛弃疾词卷》（图2-44）、《曹操诗卷》（图2-45）等，这些横卷作品多用"断"的手法，有意削弱柔曲绵长的线条，减少紧密闭合的空间，而使各空间有透气

宋絜明调集众芳南华微旨赖张皇

萧三扫尽千龝叶绝代功自世德堂中年

审学诗商量江海飘零颇未偿栖有

家山如晨墨凭谁尸祝到康荘

癸亥八月
沙孟海

图2-39　沙孟海行书《冯君木诗轴》，
纵68厘米、横32厘米，
1983年，沙孟海书学院藏

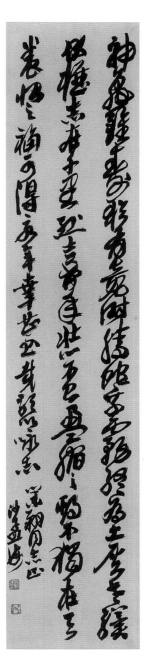

图2-40　沙孟海章草《孙过庭书谱句轴》，
纵100厘米、横32厘米，
1986年，浙江省博物馆藏

图2-41　沙孟海草书《曹操诗》，
纵88厘米、横19厘米，个人藏

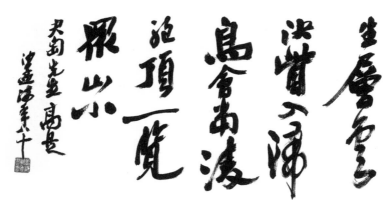

图2-42 沙孟海行书《杜甫诗横幅》局部，
原大35厘米、横139厘米，1979年，桐乡君匋艺术院藏

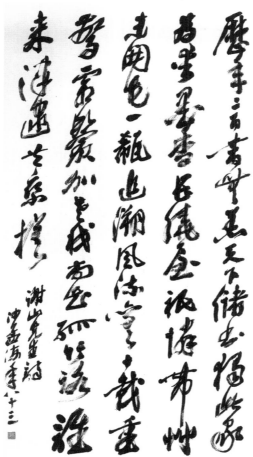

图2-43 沙孟海行书《全祖望诗
轴》，纵149厘米、横81厘米，
1982年，天一阁博物馆藏

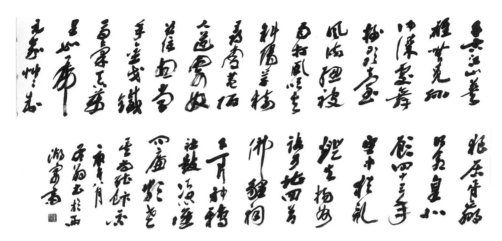

图2-44　沙孟海草书《辛弃疾词卷》，
纵33厘米、横295厘米，1990年，浙江省博物馆藏

图2-45　沙孟海行草《曹操诗卷》，
纵33厘米、横298厘米，1990年，沙孟海书学院藏

融会处。在此主调的基础上，突出若干字内某一两个点画，或横向或竖向或斜向，起到支撑作用，增加英挺、阳刚之气。横卷里的布白多，字内及字间均不是直线关系，而是斜动关系，每一行都不是直白的"直"，而是直中有曲，横向上有开合之势，收展之意，纵向和横向空间融合成一体，富有动感和整体感（图2-46）。

行书《司空图诗品卷》（图2-47）是沙孟海于1986年元月在浙江医院养病时所书。用笔绝去修饰，不避散锋、侧锋，却又浑厚华滋；率意而行，却又得纵横开阖之致，恰到好处地表现了正侧、偃仰、向背、顿挫等变化所造成的恣肆生辣和雄逸洒脱。结体左抑右昂，取左低右高倾斜之势。字多独立，偶有连带，上下字之间错落有致，左右行间则空疏洒落，各不相犯。整件作品，涩畅相映，巧拙互见，挥洒自如，风神超迈，于荒率恣肆中见雄逸之气，是一件能动人心魄的代表之作。86岁高龄，又在病中，写此长卷，毫无懈怠之意，实为难得（图2-48）。

沙孟海行草书还有一个突出的特点，就是在整体章法的布置上经常使用块面状的、很有厚度感和重量感的点，充分发挥点在调节节奏、变化空间等方面的作用。例如，《丁敬诗横幅》（图2-49）、《高会丹篆六言联》等作品中的点，姿态各异，看似简单实则不简单，并不是随手涂抹而成的，而是重落圆收，或精妙雅致，或厚朴敦实。盘绕、流动的长线与厚重、块面的点交替出现，形成了强烈的节奏感，并打通了横向空间，使行与行之间的空白连通成一气。

《高会丹篆六言联》（图2-50）是为纪念西泠印社成立80周年所作，字字稳健清润，骨气洞达而笔意深厚，其中的点很多。点的运笔自然天成，拙中孕巧，似从空中掷下，力透纸背，圆浑厚重，变化多端，如"照"字下面四点，随意落笔，各有情趣，无一雷同。虽是对联形式，但点在整体构成中的作用仍然非常突出、醒目。

沙孟海的行草书作品中，块面与线的对比非常强烈。块面，强化了作品的节奏感、力量感和稳定感；而线，则强调了表现性和气韵的连贯性。块面，主要通过浓墨重笔、墨水渗化、运笔的停顿等方式塑造。线，则通过提按来塑造，一方面，通过拉长某些主要笔画，如横画、竖画或撇捺等，向外拓展空间，与厚重的块面形成对比；另一方面，依托线的流走，用断笔和留白等方法营造出字内空间，衬托出线本身的质感和流动感。在同一件作品中，有的线条

图2-46　沙孟海行草《曹操诗卷》局部

图2-47 沙孟海行书《司空图诗品卷》局部（1），
原大纵33厘米、横900厘米，1986年，浙江省博物馆藏

图2-47　沙孟海行书《司空图诗品卷》局部（2），
原大纵33厘米、横900厘米，1986年，浙江省博物馆藏

图2-48 沙孟海行书《司空图诗品卷》局部

图2-49　沙孟海行书《丁敬诗横幅》，
纵33厘米、横67厘米，1979年，西泠印社藏

图2-50　沙孟海行书《高会丹篆六
言联》，纵115厘米、横22厘米，
1983年，西泠印社藏

图2-51　沙孟海行草《寄题鄂城松风
阁诗轴》，纵103厘米、横32厘米，
1983年，浙江省博物馆藏

轻细若丝发，有的粗重如磐石，某些笔画在单独一个字中有时显得比较突兀、不太协调，但在一组字或全篇的对比中则非常恰当，起到了凸显对比、调节节奏、调和黑白的作用（图2-51、图2-52）。

（三）黑而不浊主要是针对墨法而言

沙孟海在用墨上喜用重墨、涨墨，强调线条与块面的对比以及空间布白，恰如其分的点线面对比更烘托了其厚重笔墨的特征，所作从外观上看虽黝黑但内质却通透，黑而亮、黑而清，毫无污浊之气。这种黑而亮、黑而清的墨色的形成，主要有两方面的原因：一方面得益于沙孟海对墨材的讲究，他多以质量上佳的墨块磨墨写字，有时甚至是用明朝万历年间的古墨。晚年虽因方便也使用墨汁，但所用墨汁也是专门让子女到北京荣宝斋购置的。另一方面则主要是由于沙孟海有意识的追求和娴熟的用墨技巧（图2-53、图2-54）。

沙孟海在墨色的运用上具有明显的对比意识，集中表现为求分量感，有时饱蘸墨水，刷笔疾驰，墨水渗化将几个平行线渗成一个墨块，以与其他独立线条、点画作强烈的对比，这是一种有意识的、主动的艺术追求，试图在点线处理上自出新意。陈振濂在《沙孟海研究》中记录了当年沙孟海上课时教学生处理墨法的一幕：

> 记得在我读研究生时，有一次沙老授课，他看我写大字中用墨很多，一笔下去渗晕很厉害，我刚要用废宣纸去吸墨，被他一把抓住。他说渗晕并不是坏处，正好因势利导，构成大胆的对比。我当时颇有所悟，从此看沙老书法中一有对比处理，立即会想起当时的这一幕情景。我认为，以涨墨的方法在明末清初王铎已常用，但像沙老这样作为一种技巧来对待则还未有闻，这很大程度上是由于沙老对书法已不再抱着文通字顺的旧要求，而试图在点、线处理上能自出新意；而这显然是注重视觉形式、因而也是较有现代意识的。只有不再把字仅仅当作字来看，而更倾向于当作一个空间造型来看，我们也才会更深地理解沙老此举的价值。

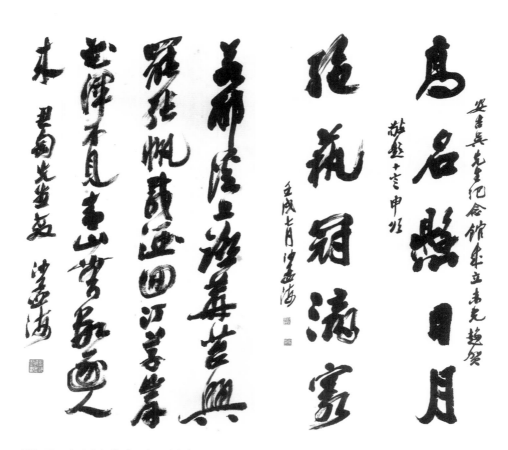

图2-52　沙孟海行草《王安石诗轴》，
纵80厘米、横44厘米，桐乡君匋艺术院藏

图2-53　沙孟海行书《高名绝艺五言
联》，纵134厘米、横32厘米，1982
年，安吉县博物馆藏

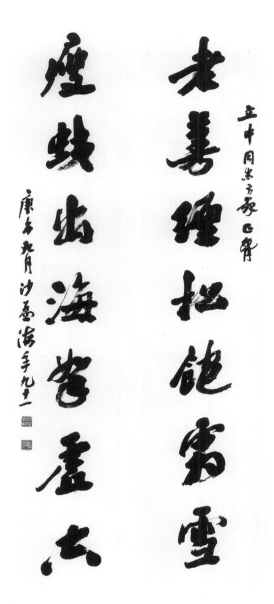

图2-54　沙孟海行书《老蔓瘦蛟七言联》，
纵138厘米、横30厘米，1990年，个人藏

沙孟海在运用重墨时，巧妙发挥了点画中的飞白和点画穿插所形成的小布白的效用。写重笔时或多或少都要带出飞白，以减弱黑气和生硬的因素，增加苍茫的感觉，拉开黑白的对比（图2-55）。

沙孟海书写行草时多饱蘸浓墨，下笔势猛，笔接触纸的力量很大，力大才能气深，才能筋骨血肉分明，才能体现出令人振奋的书法精神，力量弱，气是不可能深沉的。蘸墨量多，并不意味着线条就会瘫软，通过用笔的轻重缓急等调节手段，含墨量多时仍能营造出飞白，使得墨多时书写的线条仍醒豁、精神，形成浓淡分明、水墨分明、血肉充实的效果（图2-56）。

另一方面，沙孟海对点画穿插以及游丝引带盘绕所形成的小布白的处理非常精到，见细节、见胆量、见精致。在外形感觉粗放的大字中出现这些精微的小布白，使整体感觉非常清朗、透气。我们评价行草书艺术性的高低，简单地说，就是一看整体的大气象、大感觉；二看小布白等精微处。沙孟海的行草书，运用和处理好了飞白和小布白，使整幅作品在浓重的墨色中有了空灵、透气之处，艺术精神得到升腾（图2-57）。

（四）熟而不俗主要是针对技巧和格调而言

长期以来的临摹学习使沙孟海对书法各构成要素的把握娴熟自如，熟能生变，落笔辄成佳构。他曾对钱君匋说过，他写字先有成竹在胸，对宣纸凝视一番，眼前仿佛会有字迹在宣纸上出现，只要提起笔来一刷便有活生生惬心的字迹显现。

书法精熟后必须求变，熟练而没有变化则趋于庸俗，令人生厌。书法求变必须熟练，变化不由熟练而来则会误入魔道。熟练了而不求变化，只是如工匠描形画样一般，离了所依范本就生疏浅薄，这种所谓的熟练犹如生疏一样。

对书法的"熟"的问题，明代的赵宧光有"熟在内不在外，熟在法不在貌"的论断。赵宧光此论，道出书法精义，发前人所未发。没有熟练的技巧、没有对前代书家的了解，则不能进行书法创作。"熟"，可以说是进行书法艺术创作的前提条件之一。但何谓"熟"？临摹某一书家，追从某一风格，以至惟妙惟肖，此可谓熟矣，但却又不是真正的"熟"。如吴琚之学米芾、俞和之步趋赵孟頫，精熟过人，直可以之乱真，然终只是优孟衣冠，生气欠缺，在书

图2-55　沙孟海行草《奔流急雪五言联》，
纵138厘米、横34厘米，
1991年，浙江省博物馆藏

图2-56　沙孟海行草《毛泽东词横幅》局部，原大纵147厘米、
横367厘米，浙江省博物馆藏

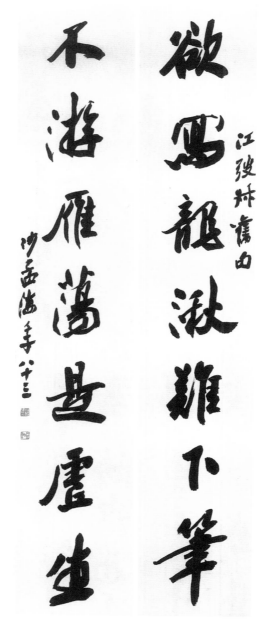

图2-57 沙孟海行书《欲写不游七言联》，纵108厘米、横19厘米，1982年，浙江省博物馆藏

法史上也没有多高的位置。对书法生、熟问题的看法，董其昌在比较自己与赵孟頫的书法时也发表了高见："行间茂密，千字一同，吾不如赵；若临仿历代，赵得其十一，吾得其十七。又赵书因熟得俗态，吾书因生得秀色。赵书无弗作意，吾书往往率意。"此语可与赵宧光之论参看。"熟在内不在外，熟在法不在貌"，赵宧光此语堪称对"熟"的经典阐释。"熟"是内在的，是对用笔的基本原则、方法技巧、肌理效果、心手笔纸墨的相生相发等的了解、把握，而不是对某一书家、某一作品、某种风格外在形态的描摹。有了对法的熟练把握，才能不为法所囿，乘兴挥洒，我手写我心，笔下才能生机盎然。

沙孟海书法的"熟"正是"熟在内不在外，熟在法不在貌"，正是这种对"熟"的深刻理解，沙孟海才创造出了表面荒率而内质不同凡响的新的笔墨语言。

沙孟海的行草书作品，各种形式具全，其中有一种形式有点特别，即对联作品。对联作品单字形体较大，形式构成相对简单，个体美与整体美的协调显得比较突出，在一些特性上与榜书有相通之处。沙孟海所创作的对联，与榜书一样，主要以行草书体书写，既注重单字的个体美感，也强调表现昂扬振奋的精神状态，每个字都独立撑挂，自成天地，又兼顾整体气息的流动，字与字之间虽有较大的间距，但有一个一个顺势递出的自然感，神采焕发。沙孟海晚年所书行草对联，精品颇多，除前面所介绍的外，还有如《江淮精一七言联》（图2-58）、《天空阁迥五言联》（图2-59）、《游山写物六言联》（图2-60）、《要与不好七言联》（图2-61）等。

在生命的最后几年，沙孟海的行草由绚烂之极归于平淡，入通会之境。从表面上看，沙孟海的行草书仍是前一时期那种雄强奇肆的风格，仍是那样气势惊人的挥毫落墨，仍是那种霹雳云崩、倒海翻江的英雄气概。然而内涵却完全不同了。他在前一时期的创作中的那种在结字布局上的运筹经营，已经被字里行间流露出的一派平淡自然的天趣所代替。

正如陈振濂在《沙孟海研究》中所指出的那样，沙孟海最晚年的书作，纯粹化、醇永韵味的表现趋向越来越明显。"人书俱老"是其中最重要的一个原因。另一个原因则是，沙孟海在经历了80年的学书生涯后，其自身的艺术思考也渐趋净化，不再有过多的外在干扰。80岁以后的沙孟海在对自身的锤炼与提取中，日益明显地发现内敛的价值，书风也一祛狂放粗率，讲究蕴内功而不外张。早期书法的横竖成列、均匀整齐也被更自由的有规则的大小错落所替代。

天只瀚孟月

阁迥拓为云

天一阁主人范东明书画堂内

沙孟海年九十

江淮河汉思朋德

精一危激见道心

图2-58 沙孟海行书《江淮精一七言联》，纵153厘米、横26厘米，绍兴市文物考古所藏

图2-59 沙孟海行书《天空阁迥五言联》，纵136厘米、横34厘米，1989年，浙江省博物馆藏

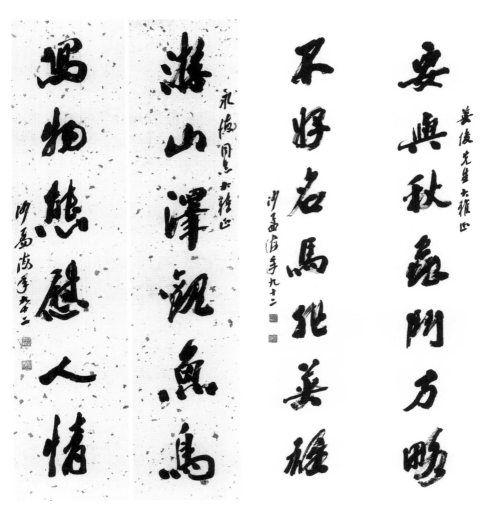

图2-60　沙孟海行书《游山写物六言联》，纵114厘米、横26厘米，1991年，浙江省博物馆藏

图2-61　沙孟海行书《要与不好七言联》，纵137厘米、横30厘米，1991年，沙孟海书学院藏

其内敛，并非有意的内敛，并非是迫于外界各种批评压力而不得不内敛，而是造化融通，出笔即是自然的内敛，是一种情绪、力量的汇合，是一种艺术心灵的自然流淌，进入了艺术自由王国的新境界（图2-62～图2-66）。

除了专门创作的行草作品外，沙孟海所作的题跋和日常以行草书写的书信手札也颇为可观。这些题跋书信是基于实用的需要而书，正如启功所说，虽年逾八旬，眼不花、手不颤，无论书信、文稿，很多都是不超过一厘米的小字。字形虽小，但沙孟海控笔的能力极强，下笔稳、准、狠，小字而有大字的气势。风格上虽与大字行草有所不同，但在气势郁勃方面却是一致的（图2-67～图2-71）。

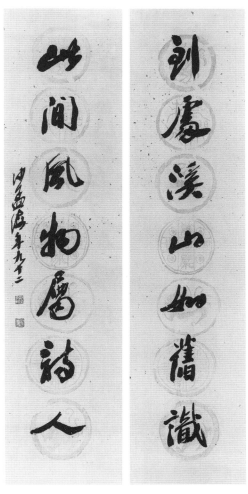

图2-63 沙孟海行书《到处此间七言联》，纵128厘米、横30厘米，1991年，沙孟海书学院藏

图2-62 沙孟海行草《诗品句轴》，纵100厘米、横31厘米，1991年，沙孟海书学院藏

图2-64 沙孟海行书《密行惊才九言联》，纵168厘米、横22厘米，1992年，杭州市园文局藏

图2-65 沙孟海行书《沈休文句轴》，纵101厘米、横33厘米，1991年，浙江省博物馆藏

图2-66　沙孟海行书《王宠诗翰补记横幅》局部，
原大纵33厘米、横133厘米，1990年，浙江省博物馆藏

图2-67　沙孟海行书《黄庭坚竹枝词卷跋》，
纵30厘米、横61厘米，1980年，天一阁博物馆藏

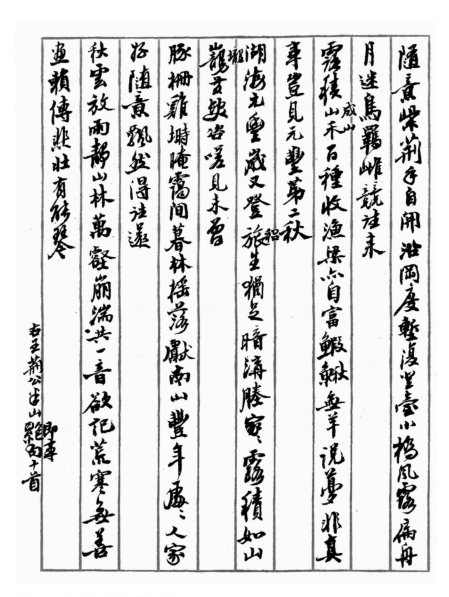

图2-68 沙孟海《杂诗书翰册》选一，
单页纵27厘米、横17厘米，个人藏

海内藏书家历数百年率推首上天一阁之建
自明嘉靖间鄞邑人范钦山金氏�89买为记张之而芸台
阮氏主编书目尤世所称道阁主人范尧卿司马自著奏议
天一阁集三十二卷既有刊本犹以书藏世未经见逐事
阁中始收得此长奏凡录自报古近体诗三十一萧首尾完
如万历辛巳司马七十六岁矣林泉归卧徜徉吟叹弁展
转藏屡历劫仅存赵三百九十余年乃归阁有兴万卷
图书益传不朽以盛世之嘉话也一九七六年三月沙孟海题记
试万眉墨

图2-69　沙孟海行书《题范钦诗翰卷跋》，
纵32厘米、横25厘米，1978年，沙孟海书学院藏

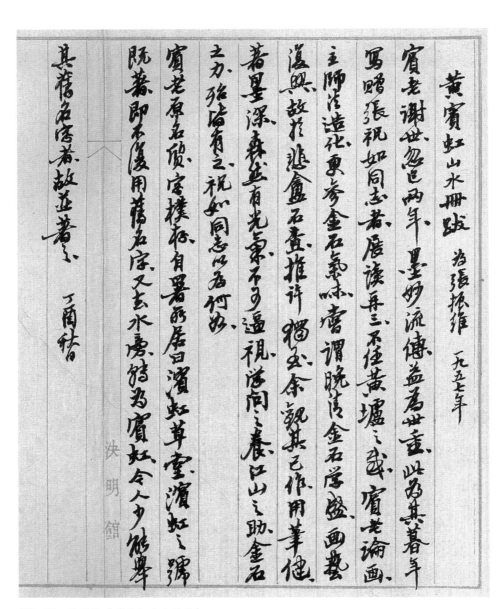

黄宾虹山水册跋 为张振维 一九五七年

宾老谢世忽邑两年、墨妙流传、益为世重、此为其暮年
写赠张祝如同志者、展读再三、不住黄垆之感、宾老论画、
主师造化、更参金石气味、尝谓晚清金石学盛、画艺
滋兴、故作逃盦石画推许、犹玉余亲其已作用笔使、
著墨深森盖有光气东不多逼视潜间之养江山之助金石
之力殆倍有之、祝如同志以为何如、
宾老原名质、家楼桥自署所居曰滨虹草堂滨虹之骤
既著即本後用蕉名字又去水旁独为宾虹今人多能举
其旧名客者故并著之 丁商结

图2-70 沙孟海《黄宾虹山水册跋》，
纵27厘米、横26厘米，沙孟海书学院藏

2-71　沙孟海行书《与蠹庐书札》，纵
22厘米、横15厘米，个人藏

三
榜
书

　　马国权曾评价沙孟海"书法兼精篆隶真行草诸体，沉雄茂密，俊朗多姿，以气势磅礴见称，世有定评；尤以题榜大字最为人所激赏，江南及各地胜景，多有题迹"。在中国现代书坛，擅书擘窠大字者以沙孟海称首，有"天下榜书，沙翁独步"之誉，所作可谓造诣精深，雄浑壮美，独领一代风骚。

　　一般书家多视书写榜书为畏途，榜书字形硕大，书写难度很大，平时又不方便专门练习，故历代擅长榜书的书家极少。榜书之难，难在用笔、结字、气势等不容易控制，或为求点画丰厚，一味按笔涂抹，失去书写的意趣，或勉强拼凑成字，流于松散，失去大字应有的气势。沙孟海所作榜书，用笔爽健、结字自然，有举重若轻之感，密丽雄强，犹入胜境。

　　陈振濂认为沙孟海多注重于行楷中取势，行字结构愈险而倾斜愈烈，为其大字提供了极为理想的构架体式，他在《沙孟海研究》一文中对沙孟海的榜书作了历史定位：

　　　　我们经常以"行神如空、行气如虹"、"气酣势畅、精力弥满"来形容沙老法书。这样的形容以对他的擘窠大书而言最为合适，因为正是在榜书中最能见出他的气势与精力迥异于人，而为一般书家所望尘莫及。可以肯定，如果没有榜书这一绝招，沙孟海书风在当代书法史上的地位将会受到严重影响，这正是他对书坛的最大贡献。

　　沙孟海一生书写了大量的榜书作品，匾额、题字遍布全国，形式和风格虽

各有不同，但雄厚的笔力、磅礴的气势则始终如一。87岁高龄时仍能使巨笔，写出磅礴大气、雄壮刚劲、四平方米大小的"龙"字，令人叹为观止（图2-72）。

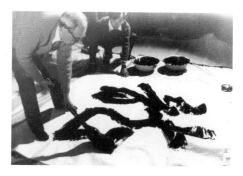

图2-72　1986年沙孟海在杭州西湖边的刘庄挥巨笔作书的情景

沙孟海年轻时曾摸索出一种特殊的方法：用竹竿练习写擘窠大字。他在浙江省立第四师范学校就读时，用长竹竿在沙地上画地学写大字，同一个字常常要画上好几个，互相比较优劣，画好后站在远处或高处看。为了看得清楚，有时还沿着笔画撒上石灰。如果点画搭配或整体结构有不妥帖处，则重新琢磨、重新书写。沙孟海认为在沙地上画字，是名副其实的"笔耕"，不仅可以领略到古人所说的"锥画沙"的意趣，而且视野开阔，既便于控制字的空间结构、训练把握宏观整体的能力，又能培养博大外张的气质。

1986年11月，沙孟海作《耕字记》，叙述自己创作擘窠大字的体会：

　　一九五五年，杭州重建灵隐寺正殿，殿额"大雄宝殿"四字，板面横长八米，高三米，工程单位估计如此大匾，无人能题，从碑帖中检集四个字放大应用。由于技术不够高明，加上倍数过大，放出来不成样子，大家认为不能应用。张宗祥先生推荐我执笔。我建议用尺字放大，工程单位认为不如实写好。我只得用三支榁笔扎起来，铺纸地面，移步俯写，勉强应付。我对人说："我写此匾如牛耕田也。"此匾最大缺憾是，他们当初不告知我板面尺寸，只凭他们裁好的纸样，每字约大一平方米，我照纸写足，他们贴上去后，显得字形太小，板面留空太多。我原来不题名款，现在他们请我加题年月和姓名的上下款。后来还在四周加做边栏，弥补板面的空处。我写这块匾，时年五十六岁，自己并不满意，但有人认为得李邕的骨法，我听了十分惭愧。

　　今年我已经八十七岁了。浙江电影制片厂约我开拍一部个人书法的电影。除写几张寻常幅式大小字之外，他们还要我写更大的字。同

时联系当地邵芝岩笔庄为我新制一支特大的毛笔。我们会同商议，采用马毫、羊毫、麻丝夹制笔头。笔头圆径十厘米，毫长二十一厘米，通木杆总长八十二厘米，重八市斤。裱好矾宣，每张四平方米。我脱去上衣，铺纸地面，拿这支新笔，蘸饱墨水，上前退后，移步书写，一张纸只写一个字。我写的是"龙"，虽不理想，但也是一种有意义的尝试。古人谈书法有"纸田墨稼"的话，我这样写大字，真可说是"耕地"了。

历史上传说萧何题前殿榜额，韦诞题凌云台榜额，师宜官能为方丈大字，后世都看不到他们的字迹。宋代米芾以"榜字满世"自豪，今天留传他的字迹也不多。我最欣赏他在安徽盱眙山摩崖题刻的"第一山"三大字，翩翩欲仙。陕西、福建、浙江各地都有翻刻。他使用的是怎样的笔，怎样写法，都未见记载下来。我们新制此笔，曾一度试写，似乎还得用。目前各处题榜，一般用中小字放大，真正的擘窠大字，已不多见。日本书家有用长杆或短楂的大毛笔作大字者，这也是书艺中的一个项目，我国人或者对此也具有兴趣。我将我们最近的活动向社会作出一次汇报，并插附所制新笔和拙书的照相图版，供大家审阅。我这个"龙"字，也只是平稳而已，写不出什么胜境来，还请读者不吝指教！

沙孟海的榜书有如"龙"字那样的巨制（图2-73），而更多的则是平尺见方大小的字，这些方尺体量的字，虽然从形式上说称不上是巨制，但在气魄上却极具榜书风范。沙孟海题写匾额多参颜字的朴茂厚重和北碑的体势开张，将磅礴敦厚的气势贯注于字中，其笔下的大气、刚猛、雄浑、敦厚有了用武之地。

沙孟海榜书有篆、隶、行三体，其中以行书最为常见，行书榜书代表作主要集中在晚年，尽管年达高龄，身体还时受病痛侵扰，但所书大字生机勃勃，精神昂扬，洋溢着旺盛的生命力，全无颓唐之意。他所作榜书精品极多，美不胜收，除"龙"字外，著名的主要有《大雄宝殿》、《碧血丹心》、《醉翁亭》、《越王台》、《劲节孤忠》、《秋风戏马》、《听鹂深处》、《万法归宗》、《百年树人》等。

沙孟海所题匾额，除非求书人有特别要求，都是写在熟宣上，因为生宣容

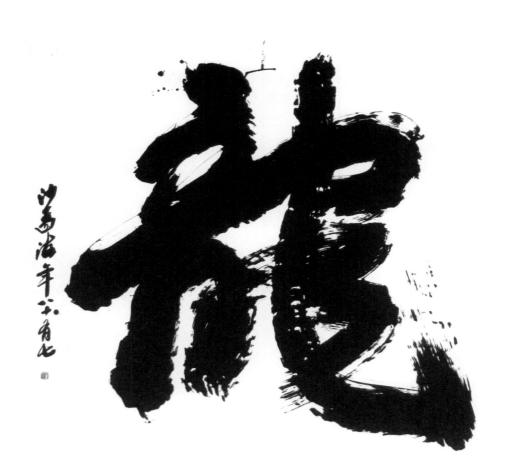

图2-73　沙孟海行书《龙字》，
纵173厘米、横150厘米，1986年，浙江省博物院藏

易渗化，工人刻起来不方便，且容易走形。喜用熟宣等不吸水的材质题榜，可称得上是沙孟海榜书的一大特色。

沙孟海对自己书写的作品要求非常严格，稍有不如意者即重新书写，题榜亦是如此，同一内容常书有数件，取其最适合者，因而有不少相同内容的榜书作品被保留了下来。如《大雄宝殿》有两件，制匾的一件与现在藏于沙孟海书学院的一件略有不同。《王右军祠》则有三件。从这些相同的作品中，我们也可体会出沙孟海精心创作、精益求精的过程。

《大雄宝殿额》是沙孟海最负盛名的榜书作品之一。

1986年5月，王蘧常为《沙孟海论书丛稿》作序，开篇云："余知沙孟海教授在中岁。一日游杭，过灵隐古刹，见殿额郁郁四大字，赫然君书也。磅礴敦厚，叹为绝作。"王蘧常所言殿额四大字，即是沙孟海1955年为杭州灵隐寺所题"大雄宝殿"匾额。沙孟海当年以榜书闻名于世，与题写此匾有很大关系，这通匾额给很多来灵隐寺参观的人留下了深刻的印象。

"反右运动"时，沙孟海的三弟、时任浙江省省长的沙文汉被错划为右派，祸及沙孟海，有关部门将其所题匾额中的"沙文若"署名铲除。1970年，周恩来在陪同外宾参观时得知此事，认为不符合政策，要求将沙孟海的署名补上。有关部门找到沙孟海，要其补写名款。沙孟海拒绝了，说重新题匾可以，补写署名就不必了。有关部门无奈，不得不集字补上。由于香火将匾额熏黑，日渐模糊，1985年有关部门遂延请沙孟海再次题额，但这次不是"耕字"，而是采取尺字放大的方式了。

1955年所题写的"大雄宝殿"尽管得到一片叫好声，但沙孟海自己并不满意。沙孟海86岁高龄时，声望、书法功力远非当年所能比，再次题写，雄奇豪迈之气不减当年，而面貌、气象则大有不同。

1985年所题"大雄宝殿"匾额有两件：一件制成匾额，悬于灵隐寺内，可称作正品；另一件则可称作副品，应该是当年沙孟海挑选出正品后自己留存的，现藏于沙孟海书学院。两件作品当年虽有正副之分，现在看来则各有千秋。

藏于沙孟海书学院的那件（图2-74），四个字均取向右上昂扬之势，"大"字右昂，横画露锋入纸，顺势重按，翻笔作撇，重心较低，撇捺自然出锋，厚重敦实、精神外耀。"雄"、"宝"两字笔画繁密，则多有提笔，点画间偶有散锋飞白出现，益增其神采，体势仍为左低右高，"殿"字则以重按笔

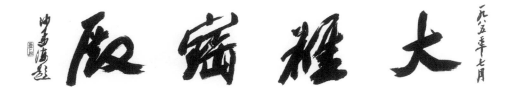

图2-74　沙孟海行书《大雄宝殿额》，
纵32厘米、横132厘米，1985年，沙孟海书学院藏

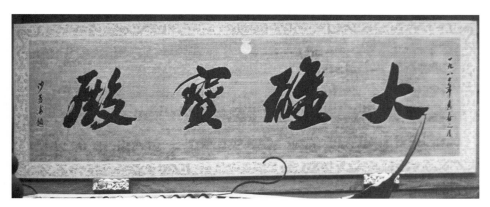

图2-75　沙孟海1985年所书、现悬于灵隐寺的匾额

势为主，以厚重收遏整幅弥漫之力，体势一反前面数字之势，作左高右低，略呈平正之态，而末笔捺画散笔出锋，笔势往右，与"宝"字呼应。上款略高，名款则与"殿"字齐平，以一方长形的印章钤于中部，更增昂扬之气，并衬托出正文的体量与厚重之感，整幅作品显得雄肆大度。

刻匾的那件则整体要更灵动些，节奏感很强（图2-75）。"大"、"雄"两字写得丰厚，处理与前一件相似，"宝"字则显得轻灵，起笔较轻，取右昂之势，下半部分则重收，"殿"字延续"宝"字轻灵之意而行笔略按，一气呵成，不避飞白，气势横逸。

"龙"字榜书是沙孟海榜书中体量最大的，面积达四平方米，堪称巨制，以87岁高龄书如此大字，而能笔力遒劲，不减盛年之时，传为书坛佳话。"龙"字共有两幅，一幅行书；一幅草书（图2-76），用笔敦厚质重，气势磅礴而有飞动之态，均为沙孟海晚年杰作。 以草书"龙"字而言，起笔一点重下，如高峰坠石，笔毫行进迟涩，极有分量感，末笔一点取章草笔意向外弹出。笔毫与纸张摩擦产生的不同效果丰富了作品的形式感，笔笔到位，气势上撑足了四面的空间，给人极强的视觉震撼力。

《碧血丹心额》（图2-77），1979年为杭州岳王庙正殿所题。用笔敦厚端实，结体朴正严谨，斜画紧结之势非常明显，用中锋运笔，力在画中，显得既雄浑圆融而又遒劲秀媚。

《越王台额》（图2-78），81岁时为浙江绍兴越王台题的匾额。此额墨饱力沉，笔画肥重而又灵动，笔画间偶有墨水渗化，形成几处黑块，墨块中巧妙地留出透气的白点，黑白对比强烈，点画分明，既增添了金石趣味和厚重感，又显得精巧过人。

《宝石山题字》（图2-79），1981年为杭州西湖边的宝石山所题。用现代形式构成的方法来分析这件作品颇有意思，"宝"字取长形，上宽下窄，呈倒三角形，有向下延展的意态。"石"字首笔以短横蓄势，正在"宝"字倒三角形的延伸线上，第二笔则极意向左下舒展，如撑舟荡桨，"口"部以敛势为主，略向右张。"山"字扁方，三竖强劲直立，横势中向右展昂。从形态上来说，"宝"字呈倒三角形，有向下延展的意态，"石"字首横正在三角形的延伸线上，延伸线的交点则在"口"部末笔横画上。"石"字的"口"部也呈倒三角形，延伸线的交汇处则在"山"字的起笔处。"宝石山"三个字虽字字独

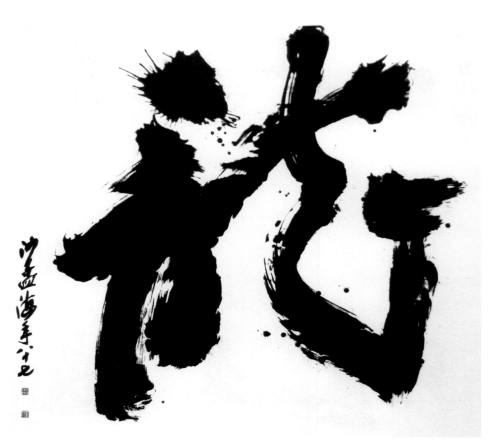

图2-76 沙孟海草书《龙字》，
纵175厘米、横175厘米，1986年，沙孟海书学院藏

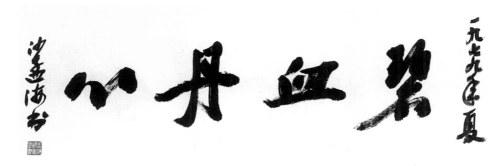

图2-77　沙孟海行书《碧血丹心额》，
纵24厘米、横87厘米，1979年，浙江省博物馆藏

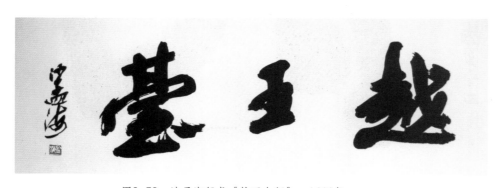

图2-78　沙孟海行书《越王台额》，1980年

图2-79 沙孟海行书《宝石山题字》，纵87厘
米、横33厘米，1981年，杭州市园文局藏

立，字距较大，点画并无连带或直接呼应处，但这种向下延展的倒三角形的结构，使三个字在竖向空间上通过视觉暗示连贯成一个有机的整体，团成一气。当然，沙孟海在书写"宝石山"时，并没有刻意去作这些形式构成的安排，而是凭借自己深厚的书法功底、敏锐的艺术感觉，顺势而书，自然生发。这里所作的形式分析，只是方便读者能更好地了解沙孟海书法的巧妙之处。

《翰墨千秋额》（图2-80），82岁时为杭州西泠印社展厅题的匾额。此额多隶书笔意，骨力内涵，四字字形均拉长，"翰"、"秋"二字以行书书之，用笔沉着而爽快，间用枯笔，实中有虚，多动势；"墨"、"千"二字则参篆隶书笔意，笔酣墨饱，呈静态，形成动静对比。

《百年树人额》（图2-81），此额是1982年应日本早稻田大学之邀而题。用章草笔法书之，笔势迅疾，有"刷笔"意趣，而笔画厚重敦实，内蕴千钧之力。

《灵岩题字》（图2-82），83岁时为雁荡山所书的摩崖大字。书体在楷、隶之间，笔画繁茂，疏密有致，下笔爽捷自然，线质有棉中裹铁之妙，字形布局呈梯形样式，上部稍窄，下部宽博，稳重敦实。

《竹庐额》（图2-83），1984年题写。"竹"字以行楷扁写取横势，点画沉重，末笔向左勾出，略有向左上之势，与"庐"字呼应。"庐"字作长形，以草字书之，运笔流畅，结字紧敛，形成向右上开敞的势态。"竹庐"匾额虽仅两字，但两字对比强烈而又顾盼呼应，颇具匠心。

《醉翁亭额》（图2-84），1983年为安徽滁县醉翁亭所题。用笔圆润稳健，骨肉匀称，从容不迫，意态典雅，笔画分布疏密有致，点画间多有留白处，尤见精妙，用笔结字，略有苏轼书风的特色。

《听鹂深处四字横幅》（图2-85），作书于清宫旧笺上，出以重墨，提按变化自如，点画圆厚，极富立体感。字形取横势，向左右开展，"听鹂深"三字不故作姿态，以平正之态出之，可谓平画宽结，"处"则取欹斜之势。

《劲节孤忠额》（图2-86），1988年杭州园文局修复位于南屏山麓的明末抗清英雄张苍水墓，请沙孟海题墓道石坊四字额。此额为巨制，四字字形多样，或方或长或扁，变化自如。"劲"字用笔凝重，体势宽博横张，以蓄势为主。"节"字字形拉长，上部收敛，下部展开，最后一竖按笔直行，劲实丰厚，撑挂天地。"孤"字处理颇富匠心，避难就巧，以草书出之，字形横扁，连断变化自然，富有流动感。"忠"字则略带率意，顺势轻松行笔，下部

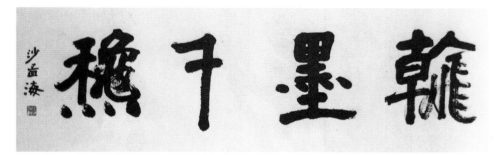

图2-80　沙孟海行书《翰墨千秋额》，1981年

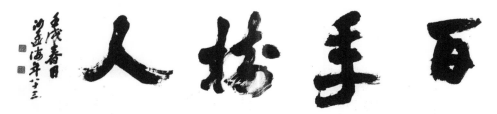

图2-81　沙孟海行草《百年树人额》，
纵47厘米、横182厘米，1982年，沙孟海书学院藏

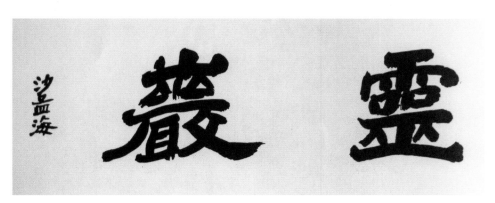

图2-82　沙孟海隶楷《灵岩题字》，1982年

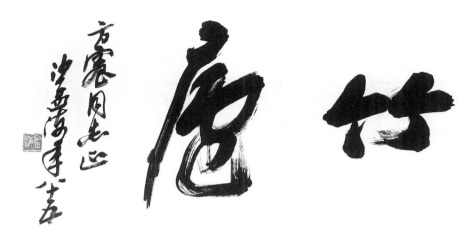

图2-83 沙孟海行书《竹庐额》，
纵35厘米、横85厘米，1984年，个人藏

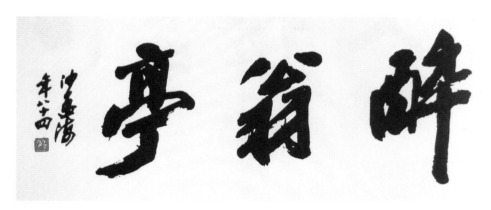

图2-84 沙孟海行书《醉翁亭额》，1983年

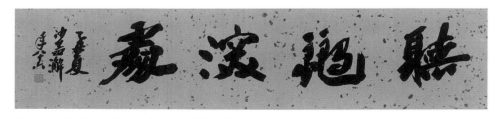

图2-85 沙孟海行书《听鹂深处四字横幅》，
纵27厘米、横129厘米，1985年，浙江省博物院藏

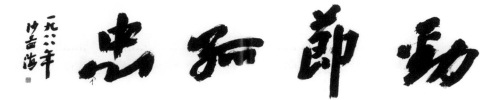

图2-86　沙孟海行书《劲节孤忠额》，
纵54厘米、横260厘米，1988年，杭州市名人纪念馆藏

图2-87　沙孟海草书《实践二字中堂》，
纵116厘米、横63厘米，沙孟海书学院藏

"心"字连带，正与"孤"字呼应。"劲"、"孤忠"取横势，分处"节"字两边，"节"字以长形处其间，成为视觉的中心，一峰独出，形成平中见奇的效果。

《实践二字中堂》（图2-87），"实践"二字雄浑刚健，骨气洞达，用笔圆中寓方，结字疏中见密。沙孟海榜书匾额多出以稳重，此作则敦厚稳实中有飞动之势。

其他如《西泠印社额》、《杭州西湖国宾馆额》、《双桂堂额》（图2-88）、《望江亭额》（图2-89）、《龙美坊额》（图2-90）、《醉墨堂额》（图2-91）、《马一浮纪念馆额》、《南京博物院额》、《齐白石纪念馆额》、《沉香阁额》、《阮墩环碧题字》（图2-92）、《兰亭碑林题字》（图2-93）、《海滨邹鲁题字》（图2-94）等，均雄强密丽，气势撼人，美不胜收。

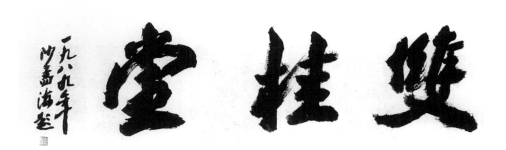

图2-88 沙孟海行书《双桂堂额》，
纵33厘米、横103厘米，1989年，绍兴考古研究所藏

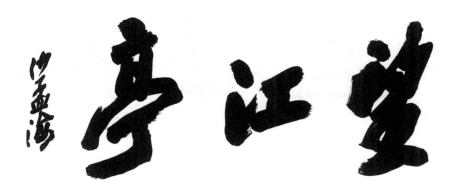

图2-89 沙孟海行书《望江亭额》，
纵31厘米、横67厘米，浙江省博物馆藏

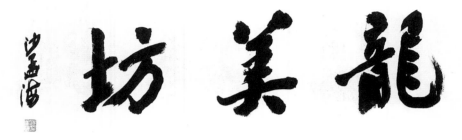

图2-90　沙孟海行书《龙美坊额》，
纵23厘米、横67厘米，浙江省博物馆藏

图2-91　沙孟海草书《醉墨堂额》，
纵33厘米、横110厘米，1981年，个人藏

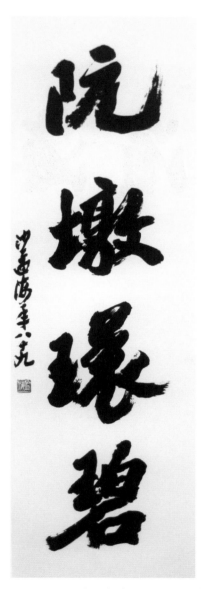

图2-92　沙孟海行书《阮墩环碧题字》，
纵325厘米、横101厘米，
1988年，杭州市园文局藏

图2-93　沙孟海行书《兰亭碑林题字》，
纵110厘米、横32厘米，
1987年，绍兴市考古研究所藏

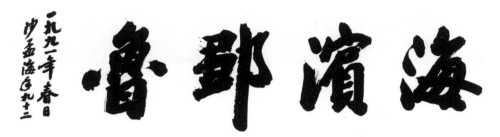

图2-94　沙孟海行书《海滨邹鲁题字》，
纵33厘米、横126厘米，1991年，沙孟海书学院藏

四

篆

隶

　　在传世的沙孟海书法作品中，篆、隶书所占的比例最少，但这并不意味着他忽略篆、隶书。相反，沙孟海年轻时在篆书上下了很大的功夫，擅篆书的名声在外，通常应酬多以篆籀应付，同时对隶书也有所涉猎。沙孟海直至八九十岁时仍在临写《刘平国刻石》和《武丁卜辞》。沙孟海在榜书和行草书方面能取得令世人瞩目的成就，与他在篆隶书上所下的功夫也有一定的联系。但遗憾的是，沙孟海自己创作的大篇幅、多字数的篆、隶作品很少见，常见的是题签、引首、题额、题字等少字数作品。

　　1938年，沙孟海为鄞县朱浩《海抱楼文集》扉页题签，用篆书书"海抱楼文"四字（图2-95）。此作虽只寥寥四字，篇幅又小，但从中可看出他深厚的篆书功底，结字宽博，笔力沉稳，线条多变，气息颇为沉静。

　　随着年岁的增长和书法功力的加深，沙孟海的篆书也渐入老境。1949年所书《叶君墓志铭篆盖》、1963年所书《吴昌硕篆刻扉页》、1976年的《陕江图引首》（图2-96）、1978年的《蕙风词人手迹残存横幅》（图2-97）以及《鉴真纪念碑额》、《西泠印社八十五周年碑记额》等，面貌各异。

　　沙孟海作篆书，用笔以中锋为多，但并不始终是中锋，其笔锋运行不是平展形的，而是在运动过程中富有微妙的变化，但又不是故意的抖动，线条外沿往往出现微小的凹凸变化，使人感觉气息深沉。在结构上则强调对比，结构单位的大小、长短、高低、松紧、欹正等形成大矛盾，产生对比，这些对比又共同构成高层次的和谐。这些特点在金文《和平奋斗四字轴》、金文《眉寿无疆四字轴》、金文《奋发二字横幅》、金文《真宰上诉四字横幅》等作品中表现

得很明显。

金文《和平奋斗四字轴》（图2-98）、金文《眉寿无疆四字轴》（图2-99）结体修长，结构规整中略有错落，整体感觉非常安静和谐，醇雅通透。

金文《奋发二字横幅》（图2-100），行笔轻松随意而笔画圆浑厚实，富有弹性，结字以长形为主，略有错落，疏密有致，给人以宽博宏大的感觉，"发"字最后二笔，略见飞白，更显生动活泼。

金文《真宰上诉四字横幅》（图2-101），点画圆劲婉畅，力量内凝，字形端整雍容，舒展大方，随字形疏密自然安排，形成大小、疏密对比，并略见装饰情趣。

沙孟海在自述中说，隶书，其最爱伊秉绶，也常用吴昌硕的隶法写《大三公山》、《郙阁》、《衡方》等，还临过其他汉碑。沙孟海学隶书起步较晚，平日投入的精力也不多。但晚年偶有所作，亦成伟观，如《河姆渡遗址电影片名》（图2-102）、《一日千载四字轴》（图2-103）、《禽乐图引首》、《汉碑篆额扉页》、《福德长寿》、《福建画院题字》（图2-104）、《五磊讲寺额》（图2-105）等，用笔以圆为主，笔力内蕴，苍劲凝重，蓄势待发，结构或扁或长，或宽或狭，甚至有变隶书扁方形为长形者，雍容自然，沉雄奇逸，不与时风同。

图2-95 沙孟海篆书《海抱楼文集》，
扉页题签，1938年

图2-96 沙孟海篆书《陕江图引首》，
纵32厘米、横92厘米，1976年，浙江省博物馆藏

图2-97 沙孟海金文《蕙风词人手迹残存横幅》局部，
原大纵14厘米、横34厘米，1978年，个人藏

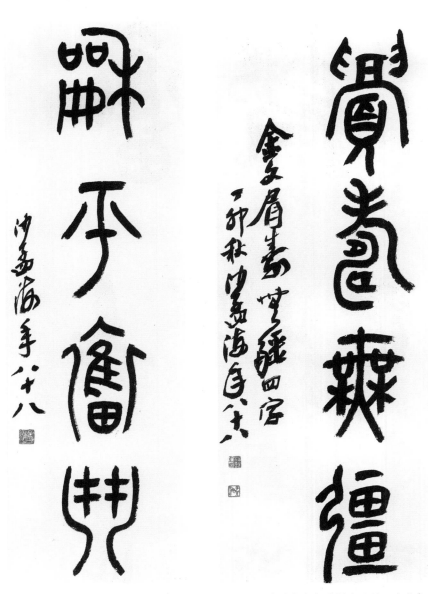

图2-98　沙孟海金文《和平奋斗四字轴》，纵92厘米、横32厘米，1987年，浙江省博物馆藏

图2-99　沙孟海金文《眉寿无疆四字轴》，纵68厘米、横34厘米，1987年，个人藏

图2-100　沙孟海金文《奋发二字横幅》，
纵32厘米、横67厘米，1986年，浙江省博物馆藏

图2-101　沙孟海金文《真宰上诉四字横幅》，
纵11厘米、横36厘米，沙孟海书学院藏

图2-102　沙孟海隶书《河姆渡遗址电影片名》，
纵16厘米、横23厘米，1979年，沙孟海书学院藏

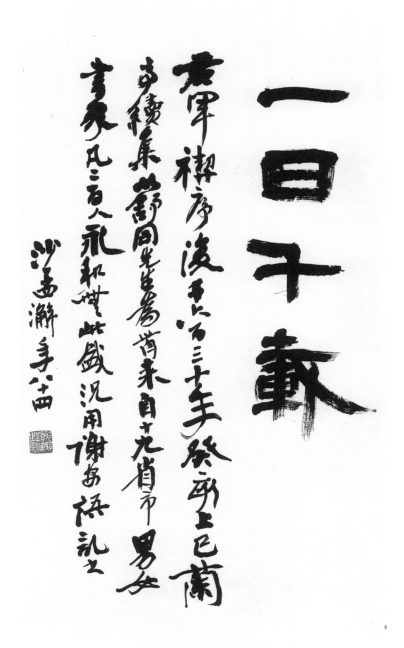

图2-103　沙孟海隶书《一日千载四字轴》，
纵67厘米、横34厘米，1983年，沙孟海书学院藏

图2-104　沙孟海隶书《福建画院题字》，纵68厘米、横21厘米，浙江省博物馆藏

图2-105　沙孟海隶书《五磊讲寺额》，
纵33厘米、横133厘米，1987年，浙江省博物馆藏

第三章 沙孟海的书学著述

一

——沙孟海书法史

书法新史学的建构

学著作综论

沙孟海的书学研究，从时序上来说，大致经历了三个阶段：第一阶段是20世纪20年代后期至30年代中后期，主要关注晚清以来碑帖交互的书学现象以及文字和书体的渊源流变问题。第二阶段是20世纪50年代至60年代，沙孟海因主要从事田野考古工作，集中关注了文物中的书学资源。第三阶段是20世纪70年代后期至90年代初期，虽是沙孟海的晚年，却是其书学研究成果最为辉煌的时期（图3-1）。

清末民初以来，梁启超、王国维、胡适、顾颉刚等一批学者借鉴西方学术理念和方法，以新的眼光重新审视中国传统史学，在研究方法、叙述方式、理性思辨等方面有了新的突破，建构了有别于传统史学的"新史学"。民国学者虽然在史学领域取得了诸多成就，在艺术专门史领域的成果也不少，但在书法史方面的成果却不多见。其中缘由较为复杂，略言之，当在以下两个方面：一是与政治史、经济史、社会史等比较起来，艺术史在专门史中的地位并不突出，而书法为中国所特有，不像绘画在西方有对应物，因此在民国时期，学者对绘画或者说美术的关注要多于书法，对书法史的研究多有忽略。二是如梁启超所言，治艺术专门史者，除需有通史之眼光和识见外，尚需对所涉艺术门类有深入了解，精通所论艺

图3-1 沙孟海在写作中

术。在民国时期，有史家眼光者多矣，通书法者也不少，但兼得的则不多见，偶有兼通者，又因涉猎领域广泛而无暇顾及书法。因此，尽管"新史学"成果斐然，但与书法相关的并不多。而年轻的沙孟海则凭借其睿智和对书法的研习，以新的研究方法和叙述方式，建构起书法新史学，在书法史领域取得了令人瞩目的成就。

（一）"新史学"观与研究方法在书法史领域的体现

在民国以前，传统书法史类的著述并不少，这些著述的写作方式大多趋同，主要是排列书家人名和小传等资料，而在资料的甄别、编排等方面缺乏史家的眼光，在叙述方式上缺乏宏观叙述的视野。尽管这些资料是进行书法史研究的基本素材，但这些未经甄别的、简单罗列的素材并不能体现作者的史观与史识，这些著述虽有书史之名，却无书史之实，只是书法资料的堆砌而已，并不能构成书法史学。

民国时期，真正能体现"新史学"精神的系统的书法史著作极为罕见。"疑古学派"的代表人物顾颉刚在其1945年出版的《当代中国史学》中指出，当时关于书法史的研究，著述极少，只有几篇零碎的论文，散见于各杂志中。他专门例举了《东方杂志》中所载沙孟海的《近三百年的书学》，认为算是较有系统的书法史作品。

《近三百年的书学》写作于1928年，发表于1930年。沙孟海在《近三百年的书学》中明言，他写作《近三百年的书学》的方法与翁方纲著《国朝书品》是不同的，而《国朝书品》是模仿张怀瓘《书断》的旧例而成。沙孟海的声明显示，他是在有意识地以一种新的方法进行书法史的研究和写作，与传统书法史的叙述方式拉开了距离。

《近三百年的书学》突破了以政治史划分艺术史的常规做法，而以书法发展演进的脉络为线索，将300年来的书法历史作为一个整体进行研究。《近三百年的书学》是书法断代史的论文，讨论的主要对象是清代的书法史，但沙孟海并没有受朝代划分的限制，而是将明末和民国前期都包括进来，这种时间段的划分，虽然与朝代的更迭、政治史的演变并不一致，但更符合书法发展的逻辑规律。

从崇祯元年（1628）到论文写作的中华民国十七年（1928），中间经过了朝代的更替，时代的巨变和书法史上的巨变交织在一起。这一时期，书法史上的重大事件频出，书家众多，作品存世数量也极多，涉及的资料繁复杂芜，要对这一时期的书法发展状况进行切实把握，难度的确很大。而沙孟海对文章结构的编排、书家的选择等无一不体现出其对史料的驾驭能力和对宏观叙事技巧的熟练把握，透露出其过人的史家眼光和学识。

《近三百年的书学》的叙述方式是一种完全不同于传统书学著述的宏观叙事方式。沙孟海并未采取按时间排列书家小传的方法，而是在综合众多资料的基础上，总结出这300年来书法发展最重要的特征，按字体和风格流派将文章分为帖学、碑学、篆书、隶书、颜字等章节。从章节的划分和文中的叙述"通常谈碑学，是包括秦篆汉隶在内的，不过我为了叙述的便利起见，只以真书为原则，把篆书和隶书付之别论"①可以看出，沙孟海是取广义的碑学概念的。碑学概念有广义、狭义之分，其广义，指以周秦两汉至南北朝时期篆、隶、楷三体的金石文字为师法对象的书学体系，狭义则专指取法北朝魏碑体而形成的体系。我们在探讨碑学兴起的原因以及发展过程的时候，无论是站在广义的立场还是取狭义的理解，最终都指向一个核心问题，即北朝碑刻经典化的问题。尽管沙孟海没有明说，但实际上他认识到了这个核心问题，所谓"叙述上的便利"，实际上就是为了突出魏碑，即以北朝楷书为中心的取法体系。帖学、碑学、篆书、隶书、颜字的五分法，直入要害，从宏观上抓住了明末以后书法史发展的主要脉络，可谓简明扼要，层次清晰，展示出极强的梳理、概括能力。沙孟海又在五个部分内分条析理，独具慧眼地将以晋唐行草、小楷为主的帖学分为"在二王范围内求活动的"和"于二王以外另辟一条路径的"两部分，指出帖学中存在二王之外的系列，道人所未道。沙孟海又把颜字别开一门，指出颜字在书学界的地位，开书学之先例。

沙孟海分帖学、碑学、篆书、隶书、颜字等部分，在帖学内分二王内和二王外的分类方法以及对书家进行综合评述的叙述方式，构成了一种新的书法史学的叙述模式。这种模式在宏观观照的基础上，以理性思考和分析将书法史中

① 沙孟海：《近三百年的书学》，见《沙孟海论书文集》，52页，上海，上海书画出版社，1997。

的重大问题囊括无余，而作者的史识与史观也于此尽情展现。

正是由于《近三百年的书学》中所体现出的"新史学"精神，使沙孟海和《近三百年的书学》得到了顾颉刚等人的关注。1947年两人晤面时，顾颉刚即将撰写书法史的希望寄于沙孟海身上，鼓动沙孟海写作中国书法全史。虽然祝嘉的《书学史》早已于1941年出版，但《书学史》的叙述方式仍然是传统的罗列资料式的，不能令人满意自在情理之中。

1984年，《近三百年的书学》再版时，沙孟海作了数处修改，使立论更显精警，其中较大的修改主要有两处：一个是第五章篆书"邓石如"条的删订；另一个是第八章最后有关"女子的书学"一节全删去了。

直至当代，《近三百年的书学》仍是研究明末以后书学的重要参考文献，文中的一些论断仍为学者们所引用。而这种以理性思辨为基础的宏观叙事的述史模式也被诸多学者所借鉴，在近现代书法史学的研究中影响巨大。

（二）二重证据法在书法史学中的应用

清末民初的诸多重大考古发现对当时的学术研究产生了深远的影响。罗振玉、王国维、陈寅恪等学者借助新出土、发现的史料进行学术研究，并提出了以地下出土之材料与传世文献记载相证、以外邦文献记载与本国文献记载相证的学术研究的二重证据法，使当时的学术研究方法有了新的突破。

沙孟海对新出土文物颇为关注，并努力将考古新发现运用到书法史的研究中，运用二重证据法，以新出土的资料去解决一些书法史中悬而未决的疑难问题。写作于1930年的《隶草书的渊源及其变化》即是二重证据法在书法史学中应用所取得的代表性的成果。而沙孟海最先提出的碑刻的刻工问题，也是在研究出土资料的过程中发现的。

西北简牍被发现后，罗振玉、王国维等人即开始深入研究，并出版了《流沙坠简》等图像资料。受前辈学者们的影响，年轻的沙孟海也敏锐地感觉到这些简牍的学术价值，将其运用于书法史的研究中。历代书法史论家，多重文献记载而忽略实证材料，更遑论由实证材料引申出对书法史相关问题的讨论了。故古代的文物发现虽也不少，但当时的文人不太重视这些发现，只作简单的记载，并未用这些材料去订正书法文献记载的误失，深入探讨书法史问题，仍然

津津于文献记载的书法知识。

和《近三百年的书学》一样，《隶草书的渊源及其变化》也是一篇具有现代意义的书法史学术论文，在篇章结构和论证层次上很有逻辑性。与《近三百年的书学》略有不同的是，《隶草书的渊源及其变化》大量运用了当时最新的考古发现成果和历代墨迹、碑帖、石刻等实证材料，从这些实证材料中抽绎出隶草书演变的具体实例，并与历代文献中的记载结合起来，以考古发现的证据和碑刻实物证据与文献论证这二重证据来系统阐述隶草书的渊源问题及其变化，层层深入，论证非常有力。

碑刻的刻工问题历来多被忽略，历代文献中关于刻工或刻工问题的记载极少，即便略有一二记载，也多语焉不详，刻工对书丹的忠实程度究竟如何，因缺乏有力的直接证据，学者多未对此问题进行深入的思考，忽略了刻工的好坏和技巧对碑刻风格的形成所产生的作用以及由此而展开对书法风格的形成等问题的探讨，显示出人们对刻工因素与书法风格形成等问题认识的不到位。这种状况，即使是在碑学兴起后仍是如此。

而沙孟海则从当时公开发表的考古发现的材料中找到了论证刻工问题的直接证据，并与文献记载相结合，由此展开了对碑刻中的写手、刻手问题的探讨，提出并解决了书法史中的一个重大问题。

1932年，有朋友寄沙孟海吐鲁番新出土的《高昌砖志》照片，沙孟海即从这些照片中的《画承暨妻张氏墓表》前五行刻字填丹、后三行丹书未刻的现象提出了有着重大学术价值的书、刻问题，以实物证据论证书、刻不一致现象的存在。①

数十年后，沙孟海又相继写作《书法史上的若干问题》、《两晋南北朝书迹的写体与刻体——兰亭帖争论的关键问题》、《漫谈碑帖刻手问题》等文章，对写、刻问题作更系统、深入的阐发，并以此来探讨书法史中的其他悬疑问题。他对写、刻问题的研究成为当代书法史研究的基础性知识。

从沙孟海在这些论文及其他书学论文如对执笔问题的探讨等所运用的论证方法中可以看出，他在叙述书法史、论证书学相关问题时非常注重实证证据，

① 当代有学者认为，《画承暨妻张氏墓表》前五行刻字填丹、后三行丹书未刻而两者风格不一致情况的出现，可能是由不同书手在不同时间书写所致，非因刀刻原因。其实不管是何种原因，均不影响沙孟海由此现象而引申出的写手刻手论的学术价值。

图3-2　沙孟海在查阅资料

并及时机敏地将最新考古发现引入到书法史的研究中，作为书法史研究的直接证据。可以说，沙孟海这些成果的取得，正是将清末民初学者们所倡导的"二重证据法"充分应用于书法史研究中的结果（图3-2）。

沙孟海在1991年11月致邢秀华的信中曾谈到自己在书学研究方面的经验：

> 所谈我对书法方面所下结论，多成铁案，未闻有人反驳。究其原因，应该是我一向搞文物考古工作，实事求是，不作哗众取宠之谈。这样理解如何？当然近代历史学界曾经崇尚"疑古"之风，我早年阅读钱玄同、顾颉刚文章，或多或少受他们的影响。

（三）从关注书家到关注作品、事件的转变与图像证史

沙孟海在《近三百年的书学》中所表现出的史识和史观，得到当时很多学者的赞许。1947年，沙孟海与顾颉刚会面时，顾颉刚就鼓动沙孟海写作书法全史，而沙孟海也正有此意。但遗憾的是，沙孟海涉猎的学术领域众多，事务繁忙，一直无暇致力于书法史的写作。直至1978年，应上海人民美术出版社之约，方开始《中国书法史图录》的撰写工作。从1928年的《近三百年的书学》，到1978年开始撰写《中国书法史图录》，沙孟海已经成为蜚声海内外的学者、书法篆刻家，学问益深，识见日高，其对书法史的洞见和全面把握更非年轻时可比。

《中国书法史图录》是系统的书法全史，其写作方式与作为断代书史的《近三百年的书学》不同，最显著的变化是从以书家为中心变为以作品为中心，以图像证史。以书家为中心的述史方式，是书法史写作的通行样式，《近三百年的书学》虽受"新史学"的观念和方法的影响，在叙述方式、章节编排、史学观点等方面对传统书学有大的突破，但仍然是以书家为中心的，并未

以具体作品为叙述对象。从整个书法发展的历程来说，书家或写手虽是书法创作的主体，但直接面对欣赏者的却是书法作品，书法作品才是书法史研究的第一手资料。通常的书法史叙述模式有意无意地淡化了这第一手资料，将作品作为书家附庸，没有重视和突出作品的独立价值。《中国书法史图录》的撰写则突破了书法史写作模式上的这一局限。

《中国书法史图录》仍取宏观叙史的模式，共分为19个时期，每个时期的前面都有简短的、对这一时期书法发展状况进行总结的综合叙述，这些叙述颇有见地。《中国书法史图录》的文字部分在1980年即已写就，而图版的选择和编排则花费了10年之功，直到1988年方告完成，可谓十年磨一剑。在《中国书法史图录》中，书家的生平、历代的评价等已不再重要，重要的是作品图像，正是通过这些作品图像的编排来叙述书法史。每一张图版的取舍与编排颇有深意，极富匠心，如沙孟海在前言中所言，"采列图版，取舍之间，煞费斟酌"，"多有煞费考虑不轻率编列者"。他还明确提出了将写件作为书法第一手资料，而刻件、铸件、临件、摹件等则是第二手资料的原则。

《中国书法史图录》出版后曾遭到当代不少人的误解，被视为普通的书法图录来看待，而忽略了宏观叙述与作品图像选择和编排中的史家眼光和在书学史建构上的意义。实际上，《中国书法史图录》这种以作品为主导的书法史宏观叙述模式和图像证史的书法史观，对当代书法史学的建构有着积极的意义。

在写作、编撰《中国书法史图录》的同时，沙孟海又写作了数篇书法史学论文，对书法史研究中的一些问题进行了深入的探讨，除了前面提到的《书法史上的若干问题》、《两晋南北朝书迹的写体与刻体——兰亭帖争论的关键问题》、《漫谈碑帖刻手问题》外，还有《清代书法概说》等论文。《清代书法概说》是为《中国美术全集·书法篆刻编·清代卷》所作的前言，采取的叙述方式正是宏观叙事与作品图像相参的方法，以清代书法史中的重大事件为中心，叙述模式与《近三百年的书学》相比已有了较大的改变，从关注书家转变为关注作品和事件。

评价沙孟海在民国时期对近300年的书学、隶草书的渊源及其变化、写手刻手等问题研究的意义，需将其放在清末民初"新史学"兴起的学术背景下才能看得透彻。沙孟海在书法史的叙述中，借鉴"新史学"的史观和研究方法，将宏观叙事方式、实证精神和理性思辨的研究方法引入书法史的研究，开书法史

研究新天地。沙孟海在书法史研究中颇多创新之说，正缘其以"新史学"之方法和史观待书法。民国之后，沙孟海继续在书法史领域中的研究，开创了以作品和事件为中心的书法史叙述方式。他的研究，是"新史学"思想在书法领域的表现，是对书法新史学的建构。

沙孟海所关注的书法史焦点问题主要在四个方面，即明末清初以降的书法史、字体演变与早期书法发展的关系、古代书法执笔的技法经验、碑与帖以及写手与刻手的关系等。从沙孟海有关书法史的著述和论文中，我们可以清楚地看出他建构书法新史学的过程。《近三百年的书学》将"新史学"的理性思辨方法和宏观叙事方式运用于书法史的研究中。《隶草书的渊源及其变化》、《书法史上的若干问题》、《两晋南北朝书迹的写体与刻体——兰亭帖争论的关键问题》、《漫谈碑帖刻手问题》、《古代书法执笔初探》等论文则借助考古发现，不迷信文献记载，以"二重证据法"论证书史问题。《中国书法史图录》和《清代书法概说》等著述和论文则实现了以图像证史、从以书家为中心到以作品和事件为中心的书法史叙述方式的转变。

这种建构，是他对书法史学的重大贡献，他所运用的方法和取得的成果是当代书法史研究继续向前推进的基础（图3-3）。

图3-3 沙孟海在指导学生

二　沙孟海书学研究

成果精选

　　沙孟海的书学研究成果大致可分为五个部分：第一，书法断代史和通史，包括《近三百年的书学》、《中国书法史图录》、《清代书法概说》、《略论两晋南北朝隋代的书法》、《中国新文艺大系书法集导言》等篇章。第二，文字与书体的流变，包括《隶草书的渊源及其变化》、《中国早期文字与书法史上几种主要字体》等篇章。第三，写手刻手论及其引申问题，包括《与吴公阜书》、《漫谈碑帖刻手问题》、《碑与帖》、《书法史上的若干问题》、《两晋南北朝书迹的写体与刻体——兰亭帖争论的关键问题》等篇章。第四，书法技法，包括《古代书法执笔初探》、《永字八法非智永创始说》等文。第五，古代书论笺注，包括《海岳名言注释》、《书谱注释》等。除上面所列篇章外，还有大量的题跋和序言等。

　　本书限于篇幅和体例，综合考虑，于书法断代史和通史部分，选录《中国书法史图录》前言及分期概说、《清代书法概说》两篇；于写手刻手论及其引申问题部分，选录《两晋南北朝书迹的写体与刻体——兰亭帖争论的关键问题》一文；于书法技法部分，选录《古代书法执笔初探》一文。所选四文，可为沙孟海书学研究成果之代表。

　　（一）《两晋南北朝书迹的写体与刻体——兰亭帖争论的关键问题》

　　关于碑与帖以及传世碑版书迹的写手与刻手问题，一直是沙孟海书学研究

图3-4 1987年春，沙孟海在"中日书法讨论会"上宣读《两晋南北朝书迹的写体与刻体》论文的场景

历程中重点关注的核心命题之一。这与沙孟海所处时代的书学风气密切相关，即他早期身处清末民初以来碑学思潮占上风的学术环境中，后期又经历"兰亭论辩"事件和新时期书法热潮的兴起，因此，结合时势，讨论与解决好书法史上的这个关键问题，显得迫切和重要。从年轻时的《与吴公阜书》，到晚年先后撰成《碑与帖》、《书法史上的若干问题》、《两晋南北朝书迹的写体与刻体——兰亭帖争论的关键问题》、《漫谈碑帖刻手问题》等文，集中发表了自己的研究成果。沙孟海将此命题提升到事关正确认识两晋南北朝以降中国书法史的关键枢纽地位，使之成为当代书法史研究的重要进展之一。

《两晋南北朝书迹的写体与刻体——兰亭帖争论的关键问题》一文，于1987年4月在"中日书法讨论会"上发表（图3-4）。沙孟海对此文非常看重，在给友人的信中多次提到此文。他在致马国权的信中说："鄙意此次中日兰亭书会拟提一篇文字似乎较有分量，十多年来的争论倘得解决，意义也重。倘得编入专辑，比我其他任何一篇为胜。"一年后在致旅美的陈世材的信中也提到此文："去年拙撰《两晋南北朝书迹的写体与刻体》一文，在中日书法讨论会上宣读，日本朋友表示佩服。底稿曾刊入《西泠艺丛》，想你能看到，此文较重要，我颇得意，请你细细审阅评正之。"此文综合论述写手刻手及《兰亭序》问题，言简而意深，堪称力作。全文如下：

　　二十多年前，王羲之《兰亭帖》的真伪问题争论得相当热烈，现在已经少人谈起。此次中日两国书法家代表将在绍兴兰亭集会，又引起我对旧事的回忆。

　　当年纷争的论点很多，各人繁征博引，连篇累牍，似乎还没有得到最后解决。个人认为这件事关键在于写与刻的差异。一切碑版，写手与刻手应该区别对待，决不能混为一谈。

　　试将两晋南北朝各种石刻砖刻文字及木简纸张上的墨迹排列起

来，分类分体，比较观察，就会感觉到刻件与写件是截然两回事。而刻件之中又有工夫精细与粗劣的不同，未可一概而论。这里只就传世真行草书遗迹中举出几个典型的例子：

石刻一　东晋《王兴之夫妇墓志》　永和四年（公元348年）

刻手粗劣，起笔收笔皆用刀切齐，不照毛笔写样。

石刻二　北魏《郑长猷造像》　景明二年（公元501年）

刻手粗劣，与《王兴之夫妇墓志》同一类型。

石刻三　东魏《高归彦造像》　武定元年（公元543年）

刻手优美，圆笔自然，望似赵孟𫖯书。

石刻四　《兰亭帖》定武石本　永和九年（公元353年）

原本，唐摹，传是唐刻。刻手优美。

石刻五　《兰亭帖》启功所见旧本

刻手粗劣，起笔收笔多有方角。

砖刻一　东晋《王闽之墓志》　升平二年（公元358年）

刻在硬砖上，刻手粗劣，与《王兴之夫妇墓志》同。

砖刻二　西晋《吕氏砖》　咸宁四年（公元278年）

泥坯上划写章草，划后烧硬，故无方角。

砖书一　高昌《徐宁周妻张氏墓志》　延昌四年（公元564年）

古人方笔如此写法，并非笔笔如刀切。

砖书二　高昌《画承夫妇墓志》（前五行加刻）　章和十六年（公元546年）

刻笔方饬，不全照写样。

陶刻　西晋《杨绍买冢地莂》　太康五年（公元284年）

泥坯上划写行书，划后烧硬，转折圆熟，亦无方角。

瓷刻　晋《郭永思瓷刻》

泥坯上划字，划后烧硬。

木简一　西晋《泰始五年木简》　泰始五年（公元269年）

字画圆润，起笔收笔并无方角。

木简二　晋《铠曹木简》

字画圆润，起笔收笔并无方角。

木牍　北齐《高侨妻王江妃衣物券》　武平四年（公元573年）

多行书写，字画转折轻便，起笔收笔也无方角。

纸本一　西晋陆机《平复帖》（章草）　陆机（公元261—303年）

早期写本，多用尖圆之笔。

纸本二　晋《三国志写本残卷》（楷书）

捺笔重滞，是晋人一般书风。要注意重滞处仍取圆势，不成方角。

纸本三　前凉《李柏文书残片》（行书）　建兴三十四年（公元346年）

从楷书演变出来，笔画圆润，起笔收笔亦无方角。

纸本四　西晋《永嘉四年文书残片》　永嘉四年（公元310年）

体势在章草、今草之间，起笔收笔亦无方角。

上列各件，皆注明写与刻的情况。由于刻手有优劣，呈现出笔画轻重刚柔，导致整篇书体有质朴与妍美的差异，关系实在非浅。

1932年，我看到西北科学考察团在新疆吐鲁番发现的高昌国章和十六年（相当于西魏大统十二年）《画承夫妇墓志》，前五行刻字填丹，后三行丹书未刻。丹书运笔自然，刻文则笔笔方饬，不类书翰。因致友人吴公阜书，指出碑版文字"有书刻俱佳者，有书刻不佳者，亦有书刻俱劣者"；"锥刀凿石，信手斜掠，动见圭角。巧工精镂，贵能兼取圆势。《张玄》、《刘懿》、《始兴王》诸刻定出名手"。后来我草《碑与帖》、《书法史上的若干问题》两文，皆引《画承夫妇墓志》，推论写手刻手问题，曾说："刻石者左手拿小凿，对准字画，右手用小锤击送，凿刀斜入斜削，自然笔笔起棱角。只有好手能刻出圆笔来"。

关于此问题，我只见启功、商承祚两先生文中也谈到。商老在《中山大学学报（哲学社会科学版）》1996年1期发表《论东晋的书法风格并及兰亭序》有云："写在砖刻石刻上的墨迹是圆笔，但在施工时多将之刻方。《王兴之夫妇墓志》刻工极劣，刻法是向墨迹夹刻两刀，然后切齐两头。撇捺则以较大的角度切削，致令原墨迹的轻重笔和圆笔都机械地将之整齐而方画化。"他也引《画承夫妇墓志》，并说："写圆笔的而刻工多修治为方笔，对照明显"。启老1981年出版

的《启功丛稿》中有一篇《从河南碑刻谈古代石刻书法艺术》，随处提到刻工问题。如云："刻工的作用不能不列入每件碑刻艺术品的成功因素之内"，"有人在北碑中经过刀刻的笔画上寻求笔法"。他举包世臣所称"始艮终乾说"为例，指出："一个横画行笔要从左下角起填满其他角落，归到右下角，这分明是要写出一种方笔画。但圆锥形的毛笔不同于扁刷子，用它来写北碑中经过刀刻的方笔画，势必需要每个角落一一填到。"刻工刻字走了样，包世臣等人提倡书法家倒向走样的刻痕去学习。岂非笑话？我们三人不约而同地把古代碑版的刻手问题提出来，这是书法史研究发展到现阶段的必然趋势，决不是偶然的巧合。

看上面所举各例子，刻手的关系实在太大了。说句干脆的话：刻手好，东魏时代会出现赵孟頫，刻手不好，《兰亭》也几乎变成《爨宝子》。

今天社会上还有人认为古代石刻砖刻文字笔画方头方脑的都是早期书迹，都是"带隶意"，这话显然成问题。

刻字，用刀切凿，很自然笔笔有方角。如要保持毛笔的圆势就难，要保持毛笔偃仰向背柔润细腻的笔意，则难而尤难。《王兴之》、《王闽之》、《郑长猷》诸刻，笔笔都是方角，最为下品。此是第一类。

《画承墓志》和启老所见《兰亭旧本》，横画收笔与捺脚多是方角。此是第二类。

龙门造像中如《孙秋生》（公元502年）、《牛橛》（公元495年）各品，刻手虽较佳，横画收笔有些还是切齐，非毛笔原样。此是第三类。

《高归彦造像》和南齐《刘岱墓志》（公元487年）、北魏《常季繁墓志》（公元523年），基本上按照墨迹刻出圆势，功夫较好。此是第四类。

《兰亭帖》定武石本和《阁帖》所收各帖，一般是摹勒上石，刻手都好。此是第五类。

《吕氏砖》、《杨绍买冢地莂》估计不先书丹，就在泥坯上划

字，圆转如意，不是刻成，自然无方角。此是第六类。

《兰亭帖》的版本，问题极多，本文不谈。世言王羲之"备精诸题"，我们所见章草、今草、行书、小真书都有，八分、飞白未见。《晋书本传》叙他"尤善隶书，为古今之冠"。此隶书指今隶（即真书），不是指后世所称有波磔的隶书（或称八分），更不是指《王兴之夫妇墓志》那种方头方脑被有些人称为"带隶意"的一种书体。那种书体出于民间工匠信刀切凿，不照毛笔原样，与王羲之根本无涉。

如果把《王兴之夫妇墓志》的书体认为"带隶意"，那么唐宋以后各地出土的有些墓砖，由于民间工匠的切刻形成方头方脑的正多，难道都可说"带隶意"吗？

事物的认识多有探索的过程。宋代考古家误以青铜簠为敦，直到清代钱坫、黄绍箕始正名为簠。杨沂孙改题《散氏盘》为"散氏鬲"，故宫开放后，大家看到原器，始知旧称不误。封泥初发现，赵之谦认为是"印范"，后来山东等处出土多了，大家才知道是封泥。同样，1965年南京出土永和四年的《王兴之夫妇墓志》，取与一千多年来人们传习的永和九年《兰亭帖》两相比较，书体截然不同。不少学者专家怀疑《兰亭帖》是否可靠。这些都是学术研究上的一种探索，都是应有的过程。宋、清诸名家在学术方面各有一定的地位，决不因"千虑一失"而减贬他们的声价。今天曾经怀疑王羲之那种流美的书体，当然也是一个过程。真理愈辩愈明，本文的探索，也有待于在座诸位和天下后世大雅君子的审正。

（二）《中国书法史图录》前言及分期概说

沙孟海在致施蛰存的信中谦虚地将《中国书法史图录》称为"通俗之书"。实际上，正如方爱龙在《沙孟海全集·书学卷》"导读"中所指出的那样，《中国书法史图录》是沙孟海治理中国书法史的凝血之铸，从前言到各个时代的概说，虽然未见长篇铺陈，但其阐述书史嬗变脉络之清晰，史学观点之严正，裁择材料之精当，编排图版之精心，尤其是考订文献之精密，运用考古

图3-5 学生在沙孟海寓所向沙孟海请教

新发现之及时，阐论书史现象之深刻，往往要言不烦，避免玄虚，高屋建瓴，发论新识，最显启迪（图3-5）。

《中国书法史图录》前言：

早年曾写《近三百年的书学》，发表于《东方杂志》第廿七卷中国美术号。后见顾颉刚先生《当代中国史学》，谈到中国美术史方面，绘画史已出版好几部，但未见书法史，只有几篇零星论文散见于各杂志中，举我《近三百年的书学》为例。后来我晤到顾先生，他希望我写一本书法全史，我也有这个心愿，但未有暇晷。一九七八年，上海人民美术出版社有组纂《中国美术史图录》的系列计划，嘱我编写《中国书法史图录》。我方在浙江省博物馆工作，有此条件，就答应了。文字部分于一九七九、一九八〇年业余时间很快写出。图版部分，需要向各有关方面联系选择，不论采用原件或选取影本，都必须亲自联系，摄取照片。由于我年老多病，住院时多，一拖再拖，未能速就，直到今年，始能全部交稿，说来好惭愧。

中国书法所用的工具，主要是毛笔和墨。但古代书迹多是刀刻。大汶口陶器文字尚未能作出具体审释，现在不谈它。殷墟甲骨文字比较成熟，遗物也多，现在断自商代叙起。商代甲骨文，考古学者或说先用毛笔书写然后照刻，或说不写而刻，可能两者都存在。但甲骨文

有很细密的，估计早期毛笔不可能有这样细的制作。前在中央研究院历史语言研究所看到一件有刻有写的卜甲，刻辞很细，而朱笔书写较粗。两者对校，对我有启发。两周多铜器文字，主要是刻在泥坯上然后范铸，笔画多圆融，少数直接刻在器上，笔画就细。秦汉而后，直到宋元，主要书迹还是碑与帖。碑版绝大多数先写后刻。帖更是凭书迹摹刻。这大批刻字工师，刻字功夫大有巧拙之分。旧时代学者认为刻成的形貌就是当时写手的原形貌。这一看法太简单。一九三二年我得到高昌《画承夫妇砖墓志》照片，前后两段文字，前段朱书经过刀刻，后段朱书未刻。后段运笔与我们今天相同，前段刀刻后就变成笔笔方饬。我曾有《与友人吴公阜书》，提出碑版的写手刻手应区别对待的问题。近年见启功、商承祚两先生发表的文章，不约而同对刻手问题提出具体意见。此一问题可说是新时代的新突破。本书图版，古代部分只能多收刻件，宋元以后，有条件逐步多收写件。写件是书法第一手资料，是学书的最佳范本。刻件、铸件、临件、摹件、响拓件虽有佳制，毕竟都是第二手资料。但中世纪以前难得第一手资料，偶然发现第一手资料，也未必件件出于书家之手。所以传世第二手资料中尽多极精美极名贵之作，其历史价值与艺术价值或出一般性的第一手资料之上。未可一概而论。本书采列图版，取舍之间，煞费斟酌。

本书主要依王朝旧称分立篇章。周朝年代过长，依习惯称谓，分西周、春秋、战国三期，全书共分十九期：商、西周、春秋、战国、秦、西汉、东汉、三国、西晋、东晋与十六国、南北朝，以上编为上册。隋、唐、五代与十国、北宋、宋金分治时代、元、明、清，以上编为下册。传世甲骨文、金文，依考古学者审定的时王次序编列。汉晋简牍多碎件，无主名，主要凭有绝对纪年者入选。一个时代作品或一个人作品，并收墨迹与拓本，墨迹列前，拓本列后。拓本之中，碑列前，帖列后。前段碑刻无书人名氏者，依年代编列。有名氏者，依人编列，以年辈为次。书迹真伪有争论者，暂不列。

本书采用图版多有煞费考虑不轻举编列者，如：（一）上面提到我见过的一件殷墟卜甲，刻辞之外有朱书两行。《小屯乙编》著录之。但图版不清晰。原件在台北，待他日联系重拍。（二）战国《长

沙帛书》，早已流出国外，国人所见多属辗转摹取。本书据澳大利亚人直接用红外线摄取原件照片翻拍之。（三）《云梦睡虎地秦简》，其中《南郡守腾文书》是始皇二十年，《编年纪》则编到始皇三十年，若不是后人传抄，则前者属于战国，后者属于秦代，本书分列两处。（四）过去金石家言"蜀汉无片石"，近年四川新津发现《直危墓石》，有延熙纪年，极为名贵。笔者只办到双钩本，据以入选。足以弥补蜀汉的空白。（五）《裴将军诗》或疑非颜真卿书。我看颜的《蔡明远》、《刘太冲》两帖，构法行法与《裴诗》有近似之处。且如此杰作，除却颜真卿，谁写得出？所以决意列入。（六）岳飞书迹，所见尚多，但可靠成分很少。今就宋刻宋拓的《凤墅续帖》中选取尺牍一件，比较放心。（七）往年在南京、苏州获观《王宠行书卷》两件，皆极精。今无从征访，但访得海外另一卷，疑是南京所见一卷的早期复制品，暂不收入。略举此数例。这些情况，估计都是关心历代书迹者所重视的。

　　笔者写此书脱稿后，曾写过一篇《古代书法执笔初探》，又一篇《两晋南北朝书迹的写体与刻体》，今年又写过一篇《清代书法概说》。此三篇文字对研究书法史关系较大。前二篇附录于上册之后，后一篇附录于下册之后，提供学者参考。

《中国书法史图录》分期概说：

商（约公元前十六世纪—公元前十一世纪）概说

　　今天所能看到的商代文字的遗存，只是商代后期即盘庚迁殷以后二百七十多年间的作品。主要有大量的甲骨刻文，其次是铜器铸款，偶然也有石刻文字，另外还有甲骨与石器上的朱墨书，陶器上的墨书。

　　商代后期文字，构造已相当进步。郭沫若先生推定在此前可能经过二三千年的发展历史，可惜还未发现足够的资料。

　　看各处朱墨书的迹象，很明显都是毛笔所写。可知早在三千多年前我们的祖先已经使用毛笔了。

　　甲骨文字通常分成五期，书风各有不同。多数卜辞有着卜人署

名。一般认为贞卜的人也就是刻字的人。综计各期的卜人如宾、子、午、出等，约共有六七十人之多。这批人便是我国最早期的书法家。以往书法史上还未曾谈到他们。

今天遗存商人毛笔字数量极少。我们学习商代书法主要对象是甲骨文与铜器铸款。用柔软的毛笔学习刀刻或范铸的文字，虽然工具不同，也可以写出秀美的书法来。近代书法家已经有了这一经验。

西周（约公元前十一世纪—公元前七七一年）概说

西周文字的遗存，基本上都是铜器铸款，最近才发现少量的甲骨刻文。

随着字形、语法和文体的进步，这个时代的书法，有了蓬勃的发展。

西周早期铜器铭文，虽然笔画首尾略尖，还沿袭商代旧体，但已有比较长篇的铭文出现。二三百字的不用说。康王时期的《盂鼎乙器》，实有三百九十多字。中、后期铭文一般都是笔画圆匀，不露锋芒，其中著名的重器如《智鼎》、《虢季子白盘》、《大克鼎》、《散氏盘》、《毛公鼎》等，不但体制宏伟，文章高雅，书法也呈现着各种不同的风格。《毛公鼎》铭文四百九十七字，是铭文最长的一器。孔子说，"周监于二代，郁郁乎文哉"，这一盛况，在铜器上也能反映出来。

西周初期甲骨刻文，显然继承商代旧俗，字体比较细小，放大镜下才看得清楚。

到目前为止，还不曾看到西周时代的毛笔字。商人使用毛笔在前，相信将来一定会有西周毛笔字发现的。

旧传周宣王太史籀作大篆，《石鼓文》就是他所写，因此论书法史者多标史籀为我国首出的书法家。近代学者或认为"籀，讽诵书也"，不是人名。此说影响极大。但最近有人举新发现的西周《趞鼎》铭文有史留之名，谓即史籀，亦值得重视。至于《石鼓》为秦国刻石，决非周宣王时物，今天已有定论。所以本书不将《石鼓》列入西周时代。

春秋（公元前七七〇年—公元前四七六年）概说

西周铜器都是王室或大臣所铸造，有各时期的统一性。春秋战国时代，政权不在王朝，所有铜器都是各地区诸侯或其大夫所铸造，所以风格差别比较多。

春秋铜器铭文，承受西周晚期的规格，结法错落自然，这是一般的风格。但其中有作细长体者，通行于齐、徐、许诸国。如齐国的《镈镈》、徐国的《王孙遗耆钟》、许国的《许子妆簠》便是。又如越国的《越王矛》和若干《越王剑》、蔡国的《蔡公子果戈》，铭文皆用鸟书，更富有装饰意味。郭沫若先生曾对此作结论："春秋末期开始有意识地把文字作为艺术品，或者使文字本身艺术化和装饰化，这便是文字向书法的发展达到了有意识的阶段。"

毛笔写的盟书，不像铜器款识必须经过刻泥坯、翻范、灌铜液等几道手续，变成字画圆融，显出另一风貌。盟书是当年朱墨笔原迹，锋颖毕露，体势与战国时代竹简文字和汉、魏人传摹的"古文"更相接近。这里我们要注意的是盟书文字连笔画繁简和构法也与同时期的铜器款识不一致。很可能由于使用工具是不同的缘故。

本篇图录都按照地区编列。

战国（公元前四七五年—公元前二二一年）概说

战国是我国古代文学艺术百花齐放的时代，文字、书法自然不在例外。

这个时代有关书法的物质遗存：铜器方面，有大量的铸款，一般是继承西周、春秋时代的传统，世称"正轨体"。但也有新风格出现，如《吉日剑》之类。刻款，春秋时代还未见，寿县所出一批战国楚器，几乎都是刻款。平山所出中山器，更有长篇刻款。

铜器之外，湖北、湖南、安徽各地出土不少批墨书竹简，还有长沙所出朱墨书方幅缯帛，都是毛笔字。战国毛笔字，主要是写在竹简上的，世称"竹简古文"。今天我们学习战国书法，这便是不经过刊刻或翻铸的第一手资料，非常珍贵。竹简古文尖笔错落，自成一个系统，与铜器铸款截然不同，与楚器刻款和侯马、温县朱墨书玉石片体

势比较接近。长沙楚国方幅帛书，小字扁平整齐，别是一种风格。可惜此物流出国外，我们只看到照片与摹本。近出战国晚期秦国墨书竹简，有一种从古文大篆蜕化出来的早期隶书，以云梦"廿年"文书为代表，如果不是后人追录的话，此简出土，打破了《说文序》"秦烧灭经书，涤除旧典，大发吏卒，官狱职务繁，初有隶书以趣约易"的旧说，值得我们特别重视。

石刻文字，这个时期最著名的秦国大型制作《石鼓文》，唐代人比喻它的书体好像"鸾翔凤翥众仙下，珊瑚碧树交枝柯"，可说是秦统一中国前的一种标准篆体，风格已接近后来传为李斯书的诸山刻石，更是这一时代的特色。

春秋、战国时代还有很多玺印文字，也属于书法范围之内。金属玺是铸的，石玺、玉玺是刻的。玺印文字另有一种风格，其构法介乎铜器铭文与竹简古文之间。清代印学家大多数人认为这批东西是秦统一后制作，那是错的。

秦（公元前二二一年—公元前二〇七年）概说

公元前二二一年，秦始皇统一了中国，树立了不少规模宏大的事业。统一文字便是其中的一个项目。

商代疆土仅在黄河中下游及淮河流域的一部分。周代疆土有所扩大，中原文化逐步普及到长江流域，地区性的差别很多，特别在南方。秦始皇采用李斯"同一文字"的建议，以秦国现行文字为标准，将原来在秦国曾经用过的一种繁体文字（即籀文，亦名大篆）和原来在六国行用的文字当中有与秦国现行文字不符合的，一律停止使用。李斯所审定的标准字体，名叫"小篆"。小篆写法迂回缓慢，除正式官书外，日常应用的一般官书和民间行用的文字，为求简单急速，自然而然形成一种草篆，名叫"隶书"。起初那种字体"不登大雅之堂"，专供徒隶使用，所以叫做隶书。事实上大势所趋，人心所向，文字简化，从来就是不可抗拒的。今天遗存的秦代权量上所刻诏书，便是这一体。西汉时代广泛通行的字体，也便是这一体的持续和演进。

秦代诸山刻石，据记载是李斯写的，其他遗文都不知道是谁的手

笔。书法史上一直推崇李斯是早期的书法大家，直到现在未听说有不同的意见。

秦代统治时间只短短十五年，物质遗存自然不会多。过去我们未见过秦代的毛笔字，近年湖北云梦出土一批竹简，考古学者审定是秦代作品。看这批竹简文字，很明显是从篆到隶的手写过渡体，与权量诏版的铸体刻体同时并行。这是极其珍贵的发现，可以填补过去书法史上的缺憾。

《说文序》说"秦书有八体"，即大篆、小篆、刻符、虫书、摹印、署书、殳书、隶书。大篆、小篆、隶书容易辨识，其余五体主要是从施用方面取名的。虫书、署书未见。现在遗存的《阳陵虎符》便是刻符，《皇帝信玺》封泥便是摹印（旧时代指大量古玺是秦玺，实误），《吕不韦戈》便是殳书。一般就器物形体不同而写成适合的字样，笔画与结构基本上是小篆、隶书。

西汉（公元前二〇六年—公元八年）概说

西汉时代书法遗存比较多些，主要是石刻和竹木简两大类，另外还有铜器铸款和墨笔帛书。

西汉石刻，今天收集到的拓本而又可确认为真的，约有十来种。文字都极简短，长篇的《朱博残碑》是近代人伪造的。这些石刻，有的是隶书，即当时通用体。有的是篆书，为了表示郑重，所以写成古体（后世碑版一直有此风气）。至于铜器铸款，非篆非隶，平方整齐，此体从秦代符玺文字出来，可说自成一派。

竹木简出土，中世纪偶见记载，实物早已失传。近代甘肃、新疆、河南、湖南等省都曾有大批出土，其中有些本身就有西汉纪年，有些从伴出遗物考知是西汉作品。虽然没有书人姓名，也不是件件都出自书法家之手，但这是西汉人的亲笔，我们学习汉隶，这批东西自然是最好范本，不像碑版文字经过石工刊刻，难免有失真面。

西汉早期隶书，还未脱离篆意。《马王堆帛书》属于隶书范畴，还带几分篆笔，好多字拖着长尾，是它的特点，与东汉《祀三公山碑》很相似，可知当时通行文字有此一体，决非偶然巧合。旧时论书

法，说西汉隶书没有波磔，这也不对。武威出土西汉《仪礼简》，已有波磔。敦煌出土《始建国天凤元年木牍》，也明明有了波磔。

章草在西汉时代已形成了。我们从敦煌、居延等处所出地节、神爵、五凤各简，看清楚从隶到草的蜕变过程，应急求速，信手牵抹，约定俗成，决非任何一个人所能创造。旧说东汉章帝始作章草，显然不对。

西汉著名的书法家，主要是萧何、史游、陈遵。据传说，"（萧）何为前殿，覃思三月以题其额，观者如流水"。史游，元帝时人，作《急就篇》，"解散隶体，粗书之"，后世称为章草。陈遵，王莽时人，《汉书》说他："与人尺牍，主皆藏弆以为荣。"以上三人，萧何、陈遵皆无字迹留传下来。宋以后摹刻的《急就篇》字帖，传为"章草之祖"，未必出于史游旧本。所以本书也不收载。陈遵的尺牍，收到者藏去以为荣，这一事实，说明西汉时代社会上已有爱好书法珍藏墨迹的风气了。这倒是书法史上一件有意义的故事。

西汉亡于公元八年，次年是新朝始建国元年。旧史讲正统，不列新朝。本书为便于叙述，将王莽时代遗物并入西汉，并非为正统关系。附带说明一下。

东汉（公元二五年—公元二二〇年）概说

东汉是书法艺术大发展的一个时代。世人艳称"汉碑"，实际大多数是东汉碑，而且大多数是东汉后期桓帝、灵帝时代的碑。当时庙宇碑刻，多用长篇文章，不像西汉的简单。而官场习俗，"府主"死了，他的门生和故吏，大家集合钱财为他刻碑颂德，成为一种风气。直到献帝建安十年（公元二〇五年）禁止立碑，此风稍煞。不过，汉碑虽多，石寿有限，《水经注》称引各碑，在宋人著录中只存十之四五。到清代著录，只存十之二三。固然也有入土多年后世重出的碑，毕竟为数极少。由于宋、清两代"金石学"盛行，今天能见到的东汉碑拓，大约还有一百多种。这些都是我们学习汉隶的好资料。

东汉隶碑，瑰奇伟丽，面目众多。早期高浑拙朴，多带篆意。中晚期渐趋方整，作家蔚起，形形色色，仪态万方。康有为《广艺舟双

楫·本汉篇》曾依照其体势分别举例叙述过："骏爽则有《景君》、《封龙山》、《冯绲》，疏宕则有《西狭颂》、《孔宙》、《张寿》，高浑则有《杨孟文》（即《石门颂》）、《杨统》、《杨著》、《夏承》，丰茂则有《东海庙》、《孔谦》、《校官》，华艳则有《尹宙》、《樊敏》、《范式》（按《范式》是曹魏碑，康误入），虚和则有《乙瑛》、《史晨》，凝整则有《衡方》、《白石神君》、《张迁》，秀韵则有《曹全》、《元孙》。"他所加评语虽然未必件件确当，但大致不爽，主要见得东汉隶碑品类之盛，足以笼罩百代。直到今天，我们还在借鉴摹习，或专师一石，或兼收众长，如入宝山，采获不尽。本书不能尽量编入，只能举列主要品目而已。

东汉篆碑，主要有《祀三公山碑》、《开母庙》等三阙、《袁安碑》、《袁敞碑》，以及《孔宙》、《娄寿》、《尹宙》、《韩仁》、《张迁》各碑的篆额，数量不多。亦有不同风格，在秦篆、西汉篆的基础上有所发展，时代性很突出。

汉碑一般不列书人姓名，但也偶有例外：《华山庙碑》郭香察书（或说是郭香察这个人"察莅他人之书"，不是郭香察所书），《武斑碑》纪伯允书，《西狭颂》仇靖书，《郙阁颂》仇绋书，《樊敏碑》刘懆书，皆见于碑文。《石经》蔡邕书，《后汉书》有明文记载。但其中《礼记》、《公羊传》各石后有堂溪典、马日磾诸人姓名，证明不是蔡邕一人手笔。

东汉书法家，根据文献记载主要有汉章帝刘炟、崔瑗、杜度、张芝、蔡邕、刘德升、师宜官等。他们的书迹，除蔡邕外，只有在汇帖中看到汉章帝与张芝几个帖，但也不尽可信。最可信的倒是后世出土的竹木简与陶器上有纪年的朱墨书文字，和个别就泥坯画字的砖文，都是当时第一手资料，并未经过摹刻，极其珍贵，可惜不知道作者姓名。书法史上历来推崇蔡邕是继李斯之后的第二位书法大家。十口相传，蔡邕受笔法于神人，传给女儿蔡琰，蔡琰传给钟繇……神话不足信。旧传《华山庙碑》、《夏承碑》皆蔡邕书，也无确证。蔡邕工书是事实，但历史传说往往言过其实，必须指出。

由隶书蜕变为章草、行书、今草、真书，这一过程，在东汉时

代出土文物中迹象最显著。如居延《永元十年器物简》，章草接近今草；《永寿二年陶瓮》、《熹平二年陶瓮》，已有真书意味；敦煌《永和二年简》，章草带行书；《延熹七年砖刻》已是成熟的行书。将来出土文物更多，我们把它排队比观，一定更能说明问题。

三国（公元二二〇—公元二八〇年）概说

三国前后大约一百年时间，是我国字体由隶变楷的一个相当长的过渡时期。所以，三国时代虽只短短四十几年，就书法史说，却是一个相当重要的时期。

由于这一时代南北方书风有着比较明显的差异，所以本篇图录也按照地区来编列。

曹魏（为区别于南北朝的北魏，现用此称）建国在中原地带，继承两汉王朝的文化传统，所有碑版，紧接桓灵风格，而有所发展。其中《三体石经》，更是文献学上的重要制作。这个时期还出现了继李斯、蔡邕之后的一位书法大家钟繇。据说《上尊号表》是他手笔，也有说《受禅表》、《孔羡碑》也都是他所写，但无确证。后世汇帖中传刻的钟繇小楷各帖，虽也有人怀疑未必全真，但总可留给我们一个概念，即后世所公认的"钟体"，一直作为小楷成熟期的典型字帖。其中有王羲之所从师法的成分，也有用笔结体与王羲之不同的成分。这种字体，确实给予晋、唐以来六百年书法界莫大的影响。

曹魏著名书法家还有梁鹄、卫觊（或写作觊，误）、韦诞等。除有人说《上尊号表》、《受禅表》、《孔羡碑》是梁鹄书，究竟是钟是梁，至今无从辨明。其余诸人都未见有书迹流传。近世出土的竹木简中曾有曹魏纪年的几枚，这是曹魏人亲笔，最可信，惜无作者姓名。又有《甘露元年经卷》，魏、吴两国皆曾用甘露年号，依地区，此卷应是曹魏作品。以上这些墨迹，可与钟帖互相印证。或疑曹魏时代不可能有接近"南帖"的书风，恐怕不是那么简单。

吴国地处江南，接受古代的楚文化，所以书风也有自己的特色，与北方有所不同。《谷朗碑》是由隶变真的一种过渡体，北方未见此体。《禅国山碑》、《天发神谶碑》篆体风格峻伟，也与北方不一

致。前者传苏建书，后者传皇象书。皇象是吴国著名书法家，汇帖中有他一帖。但吴国墨迹一直不曾发现过。

蜀汉僻在西方，文物流传绝少。宋人著录曾有《庞胅阙》，后亦不知去处，拓本亦无流传。《破张邰铭》、《诸葛亮石琴》皆是伪刻。因此有人说"蜀汉无片石"。1935年四川新津发现延熙九年《直危墓石》，是有绝对年代的隶刻，极为可贵。同时看出魏吴两国皆别有书风，蜀汉还是纯用汉法。使无纪年，谁能指出是刘禅时物？

康有为《广艺舟双楫·本汉篇》说："真书之传于今者，自吴碑《葛府君》及元常（钟繇）《力命》、《戎路》、《宣示》、《荐季直》诸帖始。"这句话曾经公认为书法史上的名言。但我们另有看法：传世《葛祚碑额》"吴故衡阳郡太守葛府君之碑"十二字，纯属正楷，可惜碑文失传，无立碑年代，如是后世所立，也可题作"吴故"云云，有人疑为南朝作品，不无理由。钟帖经过传摹翻刻，也不是绝好资料。康氏所举三国时代两个例证，都还不够有力，所以本篇不列《葛祚碑额》。不过，我们看到敦煌《咸熙二年简》，证明魏晋之际确曾出现个别楷体。关于楷书起源与成熟问题，有待将来考古发掘中更多资料的发现，再作论定。

西晋（公元二六五年—公元三一六年）概说

西晋书法史上有两大特点：第一，西晋禁止立碑比较严格，尽管王公大臣还有私自造作，毕竟数量大减。第二，以前各时代的朱墨书迹，都不知作者是谁，现今故宫博物院所藏西晋陆机《平复帖》，是传世第一件名家墨迹，在书法史上占有重要地位。

传世西晋碑，有《三临辟雍碑》、《吕望表》，此是公立的碑。《郭休碑》、《任城太守孙夫人碑》，此是私立的墓碑。刘韬、荀岳、张朗等墓石，则是墓内潜藏的小石。以上大小石刻皆是隶书，书风接近曹魏。

西晋书法大家推索靖与卫瓘，世称"一台二妙"。索靖（二三九—三〇三）有《出师颂》、《月仪帖》、《皋陶帖》，卫瓘有《州民帖》。两人皆北方人，并无墨迹流传。以上诸帖都是章草，

《州民帖》与《平复帖》体势相近，证明《州民帖》是可信的。索靖刻帖流传较多，给予后世影响较大。西晋时代书法墨迹，除上述有姓名可查者外，还有敦煌《泰始简》、吐鲁番《泰始简》、鄯善《永嘉简》、《元康经卷》。柔毫点染，还带滞拙之气，这是时代使然。但东晋流美之风，就是脱胎于此。

东晋与十六国（公元三一七年—公元四二○年）概说

东晋书法艺术以王羲之、王献之父子为代表，流美之风一直影响到今天。

魏、晋之交遗存的墨迹中，有几件字体接近"南帖"。一九○七年楼兰发现前凉纸本《李柏书牍》完整者两件，已是纯粹的行书。一九七四年发掘南昌吴应墓所出木牍，真书二百余字，也已脱尽隶法。考古学者综合全墓出土文物察看，定为"接近西晋"的遗物。说东晋时代不可能有像二王那样的真行书，这话似太简单。不过，那一时期寻常简牍，未脱隶意，捺笔重滞，还沿西晋旧俗，这是事实。正惟如此，江左流美之风便在书法界显得突出，当时号为"新体"。过江诸名士，很多讲究书法，成为风气。王氏、谢氏、郗氏、庾氏、桓氏……见于《淳化阁帖》者人数不少，就中算二王造诣最高，所以唐太宗笃爱王羲之，"心摹手追"，推崇备至。一千年来，书法界奉为圭臬，决不是偶然的。

《阁帖》传摹江左新体，一眼望去，好似笔意情调，少所区别。细细玩索，就大不然。世言"大王内擫，小王外拓"，王羲之、王献之父子之间，风格已有不同。王羲之个人作品中，也尽有若干种不同风格。《姨母帖》前两行与后四行亦截然两样。王献之《中秋帖》，或说是米芾临摹本，即使是米临，他亦必有所本，证明小王此帖有异于他帖。王珣《伯远帖》，未闻有人怀疑。王珣是王羲之的堂侄，这帖风格，在他父祖辈中也不曾有过。王氏后人书风，正多演变。王僧虔、王慈、王志等人生在南北朝，不属本章范围，这里不谈。

传世二王书迹，不论墨迹与刻帖，多是行草书，也有小真书，未见中字真书，更谈不上大字（《绛帖》传摹《桓山颂》残字，非王献之

书）。东晋碑禁还未松弛，长江以南未见一块正式的碑表。偶出墓石，写刻亦多粗拙。那一时期著名的《爨宝子碑》、《广武将军碑》，都是边疆作品。这些遗物，都不足以代表那一时期的书风。有此情况，就引起有些人的疑虑，说传世二王各帖不可信。我们意见，《阁帖》所收各帖或有可以非议，但不致全是伪迹。今天遗存的《万岁通天帖》出于唐摹，不容置疑，《兰亭八柱》中间的唐人临摹本，一般认为流传有绪，也不能全说是向壁虚造。在《兰亭》之前既然发现过接近《兰亭》的字体，在《兰亭》之后更有不少学习《兰亭》风格的作品不断出现，《兰亭》本身应该没有问题。后世刻帖翻本层见叠出，或多或少失去真面，那是另一回事。

南北朝（公元四二○年—公元五八九年）概说

南北朝也是书法艺术大发展的时代，特别是北朝，出现了大量的真书刻石，光怪陆离，品目繁多，世称"北魏体"。北魏刻石，过去少人过问。欧阳修《集古录》著录的只有十几件，赵明诚《金石录》较多，但近世风行的《郑羲》、《张猛龙》诸碑，宋代还少人知道。与《张猛龙》笔迹相同的《贾思伯碑》，石延年（即石曼卿）酷爱之，但欧、赵两录都未收。黄庭坚说"大字无过《瘗鹤铭》"，证明字大到四十公分的《泰山金刚经》他也不曾见过。宋人眼界狭隘如此。清代嘉庆、道光以后，由于金石学大盛，访碑者多，北碑才引起学者的重视与摹习。阮元首倡"北碑南帖"之说，把碑与帖分成南北两派，并且把两者对立起来，影响到全国书法界厌弃法帖，竞习北碑。康有为最突出，他所著《广艺舟双楫》，风行一时，中有《尊碑》、《备魏》等篇，尽力推崇北碑，这是有偏见的。

南碑数量不多，但不是绝无。阮元《南北书派论》认为：真、行、草书自钟繇、卫瓘而下可分两派，传给二王、智永、虞世南等人是南派，传给索靖、崔悦、欧阳询、褚遂良等人是北派。他又说，南派长于启牍，北派长于碑榜。康有为对此已不同意，我们也不以为然。北方碑版特别多，固然是事实；后世汇帖多收有南方书迹，也是事实。今天看到南齐《吕超静墓志》（旧称《吕超墓志》）、梁《萧憺碑》、《萧敷

夫妇两墓志》，书体与北方几无区别。北魏《司马金龙墓漆画题字》，小楷接近钟、王。而《爨龙颜碑》在云南，《大代华岳庙碑》在陕西，《嵩高灵庙碑》在河南，书体近似，地隔南北。以上都说明南北书体是不能分派的。

碑版文字，一般先写后刻。历来论书者都未将写与刻分别对待。我认为写手有优劣，刻手也有优劣。就北碑论，《张猛龙》、《根法师》、《张玄》、《高归彦》写手好，刻手也好。《嵩高灵庙》、《爨龙颜》、《李谋》、《李超》写手好，刻手不好。《郑长猷》、《广武将军》、《贺屯植》，写、刻都不好。康有为将《郑长猷》提得很高，就有偏见。北魏、北齐造像最多，其中一部分乱写乱凿，甚至不写而凿，字迹拙劣，我们不能一律认为佳作。不过这些字迹多有天趣，可以取法，那是另一回事。这里要指出一件事：我们学习书法必须注意刻手优劣问题。新疆出土高昌国《画承夫妇砖志》（当西魏大统十二年，公元五四六年），前五行记画承本人，书丹后已加刻，后三行记妻张氏，只书丹未加刻。时间相隔三年，是否一人书写不可知。但后三行书丹运笔与我们今天写法相同，前五行经过刀刻，便成笔笔方饬，失去运笔迹象。这是很好的实例。我们用毛笔临摹北碑，当然不可能全似。知道这个道理，就不会上当。

北碑结体大致可分"斜画紧结"与"平画宽结"两个类型，过去也少人注意。《张猛龙》、《根法师》、龙门各造像是前者的代表，《吊比干墓文》、《泰山金刚经》、《唐邕写经颂》是后者的代表。后者是继承隶法，保留隶意；前者由于写字用右手执笔关系，自然形成。这样分系，一直影响到唐、宋以后，褚遂良、颜真卿属于后者，欧阳询、黄庭坚属于前者，南北朝是其起点。

这一时代书法家比较著名者，南方数王僧虔、王慈、王志、羊欣、薄绍之、萧子云和僧智永等，皆有刻帖或墨迹传世。碑版方面，北方有王远、郑道昭、朱义章、梁恭之、王长儒、郑述祖、赵文渊等，南方有陶弘景、贝义渊等。其余名望较次者不具列。

书体虽不能分南北，但也稍有地方性。本篇为便于叙次，所有图版仍分地区分朝代编列。

图3-6 沙孟海在授课

隋代（公元五八一年—公元六一八年）概说

隋代只有短短三十七年，但这一时代的书法艺术，上承南北朝诡奇百变的遗风，下开唐代逐步调整趋向规范化的新局，这一过渡时期，是我国中世纪书法史上一个大关键，值得做一番综合性的分析研究。

隋代真书，主要有四种面貌：

第一，平正和美一路。从二王出来，以智永、丁道护为代表，下开虞世南、殷令名。

第二，峻严方饬一路。从北魏出来，以《董美人》、《苏慈》为代表，下开欧阳询父子。

第三，浑厚圆劲一路。从北齐《泰山金刚经》、《文殊经碑》、《隽敬碑阴》出来，以《曹植庙碑》、《章仇禹生造像》为代表，下开颜真卿。

第四，秀朗细挺一路。结法也从北齐出来，由于运笔细挺，另成一种境界，以《龙藏寺》为代表，下开褚遂良、二薛。

以上四种，第一、二两种属于"斜画紧结"的类型，第三、四两种属于"平画宽结"的类型，承前启后，迹象显明。

另外，隋代书法常有掺杂多体，综合变化，奇正相生，别开新面者，如：《青州默曹残碑》，隶中掺篆。《曹植庙碑》真中掺篆隶，智果《评书帖》（此帖或说不真，我认为即使是伪，也应有所本）真中掺行草……此法在南北朝有东魏《李仲璇修孔庙碑》，在唐代有贞

观四年《祢墓志》，皆是真中掺篆隶。颜真卿《裴将军诗》，真中掺杂行草，亦其遗意。

隋碑还是很少有书人姓名。隋代书家，除上面说到的智永、智果、丁道护比较著名。欧阳询早年碑版有作于隋代者，他主要活动在唐代，这里不列入。其他有姓名可考者，如隋文帝杨坚《慧则法师帖》，孟弼隶书《青州舍利塔下铭》，对后世影响不大。

唐代（公元六一八年—公元九〇七年）概说

唐代是我国社会经济高度发展的一个全盛的封建王朝。这一时代的书法艺术，也基本上奠定了从此以后大约一千年总的规模和体制。

唐太宗李世民本人就是书法家。他酷爱王羲之书法，亲撰《晋书·王羲之传》的论赞，推为"尽善尽美"，"心摹手追，此人而已"。一般认为在李世民的倡导之下，唐代前期书法大家如欧阳询、虞世南、褚遂良等人，都是"王体"的继承者。元人郑杓著《书法流传之图》，就是这样挂线，一脉相承，给后来书法界的影响可不小。我的意见，这是不符合实际情况的。虞世南从王羲之七世孙智永传授笔法，这是事实。欧阳询、褚遂良的得名，主要是真书。他们的真书皆分别有师承。欧书从北魏出来，褚书从隋《龙藏寺碑》出来，前篇已谈到（两人行书学王，褚尤显著）。李世民真书失传，行书学王，有所发展，风格遒上，足以睥睨一世。他听凭各大臣发挥专长，自开书派，何尝对他们有过约束。一千年来，欧、褚书体，各有传衍，源远流长，直到现在，还没有衰替。

初唐书法，旧称欧、虞、褚、薛（薛稷）四大家，实际上主要是欧、虞、褚三家，薛稷是学褚的，年辈也较晚。

唐代国子监一直有"书学博士"，当时选举制度也规定以"楷法遒美"为合格。后期柳公权曾充"翰林侍书学士"。书法这门学问受到政府的重视，过去各时代都不曾有过。因此，今天看到唐人的书迹，不论碑版与墨迹，包括"经生"写经，都有一定的水平。唐代书法名家之多，也超过以前各代。由于政府提倡，所有碑版多数题上书人姓名，这是以前各代所没有的，也是一个原因。

唐代中晚期书法名家一辈接着一辈，其中写真、行、草最突出而对后世影响较大的，推孙过庭、李邕、颜真卿、僧怀素，最后是柳公权。颜、柳以真为主，李邕以行书为主，孙与怀素以草为主。

颜真卿是北齐著名学者颜之推五世孙，世代精研文字训诂之学，兼擅书法。唐代有所谓"字样学"，颜真卿的伯父颜元孙首先著《干禄字书》，真卿手写勒碑，世称"颜氏字样"。颜真卿的书体，风格上是综合齐、隋以来雄伟刚健一派楷法的大成，不愧为唐代中期的大家。结构上笔笔讲究，纠正"破体"、"俗体"，也成为当时及后世科举场中楷法的程式，今天通行的"老宋体"铅活字，就是颜氏字样派生的东西。

行书家一般继承二王遗风。自从僧怀仁集王书《圣教序》出世，一时奉为圭臬。世推李邕学王羲之行书最高明，"碑版照四裔"。草书家先有孙过庭，后有张旭、僧怀素。孙过庭草法规正有法度，适合于初学，所传《书谱》墨迹，同时是论书名著。张旭、怀素作草，气魄很大，不再是二王范畴，世称"颠张醉素"，草书到此是一个大发展。张旭书迹流传少，真伪有争论。怀素书迹流传较广，后世师法也较多。

柳公权真书用笔学颜真卿，结字学欧阳询，历充穆宗、敬宗、文宗三朝侍书学士。他的书法，由于皇帝的爱赏，一时达官贵人纷纷求写墓碑墓志，求不到者甚至会被人看成"不孝子孙"。外宾也往往携带金币购买他的墨迹。唐代晚期书人多效柳体，后世把他与颜真卿并称，号为"颜筋柳骨"。

初唐篆书水平不高，欧阳询《九成宫醴泉铭》、褚遂良《伊阙佛龛》的碑额，算比较纯正的了。中期出了李阳冰，确实有功夫有学问。他自己说，"斯翁（指李斯）而后，直至小生"，我们基本上同意他的自负。欧阳询写《房彦谦碑》用隶书，不算专门。唐玄宗李隆基隶书比较擅长，他的《纪泰山铭》、《石台孝经》不如《庆唐观纪圣铭》雅挺。韩择木、蔡有邻以隶名家，遗迹不多。徐浩不以隶名，亦有隶碑。唐隶最胜者推《东海郁林观东壁题记》，题"崔逸文"，是否连书不可知。李世民好奇，他的《晋祠铭》用飞白题额，后来武

塑《升仙太子碑》也用飞白额。旧传蔡邕造飞白，王羲之兼长飞白，其体不传，唐人师其遗意，点缀碑头，也可说一种特色。

总之，唐代书法，各体俱备，继承传统好，开创新体也不少，形成一个百花齐放的新局面，在整个书法史上确实占有重要的地位。有人认为唐人书法一般雅整有法度，时代性很突出，已经进入"台阁体"了。我的意见，科举制度虽然始于唐代，到了清代，楷法才僵化，形成千篇一律，缺乏艺术性，为世诟病，唐人绝没有这种现象。如果认为字体工整就是台阁体，那末后汉碑版基本上也都工整，上溯到西汉时代武威《仪礼简》，小字精匀，始终如一，难道也可说是台阁体吗？

唐代刻帖之风尚未兴起，当时人士传摹前代名迹，技术非常精能，名曰"响拓"，有时竟可乱真。今天我们所见二王墨迹，不论国内或国外所保藏，几乎都是唐人响拓本。响拓这一技术的应用，对当时书法艺术的发展，确实起过相当大的推动作用，值得在这里一提。

由于唐代的中国文化已经发展到极其昌盛的阶段，首都长安，成为各国文化交流的中心之一，特别是东方日本、高丽、新罗、百济诸国，经常有使节西来，日本尤频繁。日本好多批"遣唐使"，带了中国文化回去，包括书法艺术在内。"王羲之书法的东渡"，就在那个时期传出中日文化交流史上一桩响亮的故事。日本早期书法是一意慕效中国的。他们新兴的"和式书道"，到第十世纪才出现。

本书编列的图版，隋以前主要以年代为次序。由于唐以后的碑版多数题上书家姓名，加上墨迹流传也逐渐多起来，所以唐以后的图版，概以书家为主。缺名之件，则附列于各时代的最后。

五代（公元九○七年—公元九六○年）概说

五代书法名家，首数杨凝式。宋代诸大家多推崇他，甚至与颜真卿并称。杨凝式曾仕后汉、后周两代，在后汉官少师，世称杨少师。他久居洛阳，洛阳寺观墙壁上多有他题字，壁上题字不耐久，后世全无遗存，碑版中也未见有他字迹。我们只看到他几种墨迹小品。宋黄庭坚诗："俗书喜作《兰亭》面，欲换凡骨无金丹。谁知洛阳杨风

子，下笔却到乌丝栏"。杨凝式父亲杨涉，唐末宰相，唐亡，杨涉移
交国玺给朱温，凝式谏阻之，父骂他，吓得他发疯，当时称为"杨疯
子"。由于他是疯子，估计他的大字一定气魄不小，我们只看到他遗
存的几件小品，表现不出他的大气魄来。

这个时代石刻流传，吴越国较多，南汉次之，前蜀、后蜀、南唐
又次之。后蜀孟昶命令毋昭裔等数人分写《石经》，是五代最著名的
碑版，可惜拓本流传很少。吴越、南唐两国国王皆讲究书法，君臣书
迹，稍有遗存，真伪参半。后周郭忠恕，南唐徐铉、徐锴兄弟皆是文
字学名家，但书迹流传不多。郭忠恕、徐铉后仕宋，现在列入宋代。

北宋（公元九六〇年—公元一一二九年）概说

北宋时代的书法艺术，旧称苏、黄、米、蔡四大家，即苏轼、黄
庭坚、米芾、蔡襄。蔡襄年辈在苏轼之前，不应当排在最后。据说原
来是蔡京，不是蔡襄，由于蔡京后来被称为"六贼"之首，书法界羞
称其人，所以改为蔡襄。如改蔡襄，按照年辈，应称蔡、苏、黄、米
才妥当。蔡襄书法功夫很深，但接受传统成分多，创造成分少，不比
苏、黄、米三家风格高超。蔡京的书法水平，更不能与三家并列。本
书前面曾说初唐四家主要是欧、虞、褚三家，现在谈到宋四家，主要
也只是苏、黄、米三家。

苏轼真书学颜出身，受《东方画赞》影响较大。行书，当然从二
王来，与王献之《廿九日帖》、王徽之《新月帖》、王僧虔《太子舍
人帖》笔意差近。晚年益臻妙境，风韵潇洒，独步千秋。此老执笔用
"单勾法"，主要靠大拇指与食指用力。或者以为他的执笔法不足为
训。实际上他写出来的字效果极好，八百年来谁也不能否认他在书法
上的超越地位。

黄庭坚与苏轼友善。宋诗并称苏、黄二大家，书法也是两人齐
名，各有专胜。黄庭坚常说"大字无过《瘗鹤铭》"，他的大字就是
得力于此铭。传世《七佛偈》境界最高。他又擅长草书，参法怀素，
自己说："观长年荡桨，群丁拨棹，乃觉少进。"这是经验之谈。

米芾全力学王，参法李邕，功夫最深。临移古帖，可以乱真。曾

借人家古本，临摹后将真本临本一并送还，请其自择，对方不能辨。他自己说："壮岁未能立家，人谓吾书为'集古字'，盖取诸长处总而成之。既老始自成家。人见之，不知以何为祖也。"他论书主张真率自然，绝不刻意做作。特别讲究写大字，题榜很多，只是板刻不经久，流传绝少。现在只看到几处石刻，如安徽盱眙"第一山"三大字（他处有摹刻），从容挥洒，与写小字一样。

以上三家书法，给后世影响极大，直到今天。蔡襄的影响就小，蔡京更不用说。

与他们同时或在他们前后，如李建中、周越、薛绍彭、李公麟、米友仁、宋徽宗赵佶、蔡卞等，皆各自名家，书迹流传不多，后世临习者亦少。

北宋篆、隶书，作者很少。米芾《绍兴米帖》，虽极名贵，篆、隶却非上品。徐铉、郭忠恕皆是五代、北宋间的文字学家，秦《峄山刻石》早已亡佚，赖徐铉摹勒上石，才流传后世，徐铉自己作品有《茅山许真人井铭》，郭忠恕有篆书《黄帝阴符经》，皆善学二李。此外，僧梦英篆书《千字文》，有一定功夫，但他的《十八体书》，驳杂不纯，巧立名目，不足为训。苏唐卿篆书《东海郁林观诗》与《醉翁亭记》，王寿卿篆书《穆氏先生茔表》，皆继承二李遗风。

唐人用"响拓"方法传摹前代名迹，毕竟不是易事，推广也极困难。传说五代、南唐始有刻帖，今天所传拓本，信否不可知。北宋太宗赵光义下诏摹刻《淳化秘阁法帖》，广泛传拓，这一大发明，为书法界提供大量很好的临习资料。后来公私继刻，层出不穷。自从刻帖行世，学者无不称便。宋四家不必说，其余士人通常书翰，多少带有晋人气息，这与法帖的发明和流通是分不开的。

南宋（公元一一二七年——一二七九年）概说

宋、金分治时代，旧称南宋时代，就书法艺术说，南北两方未见得有地区性的差别。

这一时代真、行、草书名家，不在少数，基本上继承北宋的传统，并没有多大发展。南方作者数宋高宗赵构、吴说、范成大、吴

琚、陆游、张即之、赵孟坚等，北方作者数金章宗完颜璟、王庭筠等。

篆、隶书，作者不多：南方有陈孔硕，擅长篆书，传世有《处州》孔庙碑。北方有党怀英擅长篆隶书，传世有篆书《王安石诗》、隶书《重修文宣王庙碑》等。晏袤，擅长隶书，传世有《褒斜道题记》、《山河堰落成记》两摩崖（在陕西褒城，属南宋辖境）。两摩崖境界绝高，可说是南宋的特色，过去少人注意。

赵构《翰墨志》说到吴说的"杂书、游丝书"。吴说真行书颇不俗，游丝书是他的游戏之作，前代所无，可备一格。

元代（公元一二七一年—公元一三六八年）概说

元代书法艺术，差不多都是赵孟頫的"世界"。赵孟頫历仕元世祖、成宗、武宗、仁宗四朝，累官至翰林学士承旨，社会地位相当高。他对书法，功夫极深，瓣香二王，同时吸收各家的长处，也兼作篆隶章草。加上他才高学博，毕生沉浸于文艺的渊薮，文章、诗词、绘画、鉴古，无所不能，无所不精，所以能够领袖群彦，名重一时。元仁宗曾检取他本人和他妻子管道升、儿子赵雍的字迹装成一卷，交付秘书监保藏，并且说："使后世知我朝有一家夫妇、父子皆善书，亦奇事也"，矜宠达于极点。和赵孟頫同时的一批书法家如鲜于枢、康里巙巙、虞集、邓文原、张雨、饶介等人，或多或少受了他的影响。风会所趋，自然形成这个时代的时代风格。

后世对赵孟頫书法的评价，有两种不同的说法：有人认为二王笔法，经过八百多年的传授摹习，面目神情越差越远，赵孟頫独能心领神会，继承晋人风貌。赵孟頫书法是二王的"正统"。也有人认为书法风格多样，赵孟頫专走东晋流美一路，由流美转为轻绮，给予后世的影响是靡弱庸俗，一落千丈。这两种说法，有对的一面，也有不对的一面。凡百艺事，皆有雄健、秀润两派，各有专胜，不能兼工。赵孟頫本人作品，不愧为秀润一派的卓越成就者。后人效法，江河日下，应该由后人负责。至于推崇太过，奉为"正统"，入主出奴，当然不是公论。

元代真、行、草书，有能摆脱赵孟頫的藩篱而自辟蹊径者，主要

有杨维桢之恣肆，倪瓒、王冕之古拙。倪瓒是绘画大家，他的字体曾给予当时文艺界相当大的影响。最后还有宋克之高雅出群，可以夺赵孟頫之席。宋克活动时期主要在明初，本书列入明代。

赵孟頫也工篆书，传世有若干碑额（《六体千字文》不可靠信）。此外篆书家有吾丘衍、吴叡、褚奂、泰不华、周伯琦等人，大抵稳健有法度。隶书，赵孟頫、吴叡也涉笔及之，但不突出。

明代（公元一三六八年—公元一六四四年）概说

明代书法艺术，早、中、晚三个时期都有不同风格的若干杰出作家。他们的水平，不低于元代，或者还超过元代。

早期书法家，首推宋克。宋克鉴于元代赵孟頫末流靡弱庸俗之弊，抗志希古，致力钟繇、索靖，取法乎上，意境特高。他所作小真书《七姬权厝志》和章草《急就章》，书法界极为珍视，都曾出现翻刻石本。只可惜他社会地位较低，不如赵孟頫书迹遍天下，领袖群流，煊赫一时。明成祖朱棣爱好书法，当时宫廷书法家沈度、沈粲兄弟比较出名，但对后世影响不大。

中期书法家，推祝允明、文徵明、王宠，他们都是苏州人，文徵明年寿高迈，门生子弟众多，又是大画家，主持风会，声望极高。就书法本身而论，祝允明才情奔放，造诣高过文氏。文氏所刻《停云馆帖》，第十卷全是祝允明书，现在各处保藏他墨迹也不少。王宠四十岁便去世，名望不及祝、文两家。我曾看到他诗翰手卷，三十九岁作，意境较高，可知他正在用心自化。鹏鸟戢翼，深为可惜。明代中期"吴门派"的绘画卓著声誉，文徵明就是一派的领袖。祝、王两家书法，与之配合，自然相得益彰。

晚期书法家，旧称"邢、张、米、董"四家，即邢侗、张瑞图、米万钟、董其昌。由于清代康熙、乾隆两帝爱好董字，董的名声更大，后世还把赵孟頫、董其昌并称"赵董"，推为"二王正宗"。实际上其他三家的水平并不比董差。明末清初，书法艺术有较大的发展，作家蔚兴。黄道周、倪元璐、王铎、傅山、朱耷……皆是大家风范，各有各的创格。黄道周书法，参法钟、索，神龙变化，不可端

倪，更是各家中的翘楚。近世沈曾植最推崇他。以上诸家，黄、倪抗清殉节，傅、朱入清不仕，旧时把他们四人列入明代，王铎后来降清，将王铎列入清代。现在我们按照实际生存年代，列黄、倪于明末，列王铎、傅山、朱耷于清初。

近世论书法史，将书法分"帖学"、"碑学"两系。明代"碑学"未兴，书法家中最突出的，前有宋克，中有祝允明，后有黄道周、王铎，此四家可说集"帖学"之大成，后世难得此佳手。

明代篆、隶书，虽有若干家兼习及之，但成就不多，本书都未收。

清代（公元一六四四年—公元一九一一年）概说

清代二百六十八年中，书法艺术可分前后两期。

前期继承明代的"帖学"，但其成就远远不及明代。这其中有个原因：清代科举场中对书法的注重比以前各代有过之无不及。但他们的要求只是端正匀净，不允许羼入"破体"、"俗体"，过分拘谨的结果，便形成千篇一律，好似铅活字排印，既没有"帖意"，也没有个性。历来有所谓"台阁体"，到清代可说登峰造极，大大影响了书法艺术的发展。

王铎、傅山、朱耷等人，他们下功夫都在明末，傅山、朱耷两人还是明代"遗民"，所以成就特别卓越。康熙、雍正以后，情况就大不同。著名书法家姜宸英、张照、刘墉等，他们的书法作品，放入明代人中间，只能列入二三等。这不是我们有"厚古薄今"思想，实在因为当时一批人受科举的影响太大了。

清代后期，由于"金石学"大发展，古代碑刻大量被发现，学者厌弃旧帖，临习碑版，形成新兴的"碑学"，书风到此一大变。其中篆隶书的成就，确实远胜前期，甚至还超越元、明两代。但学习北魏楷书者，人数虽多，成就却不大。记得康有为曾对赵之谦、陶濬宣两人有过批评，我们认为原因就在当时书法界只敬佩北魏碑版之峻拔雄放，构法新奇，没有想到刻手的优劣问题。这些经过凿刻的书迹，是否能处处保持书人运笔的原状而丝毫不爽？后人用柔软的毛笔去摹习锐利的刀痕，是否能学得完全一样？绝顶聪明的赵之谦，使尽平生气

力，终于写出这般生动多姿的"北魏体"来，已经难能可贵了。陶濬宣一味板滞，水平不高，不足为怪。至于这一时期的行草书及其他各体的楷书，也尽有精能之作，并不受所谓"碑学"的影响。

清代篆书家，早期有王澍，中期有钱坫、洪亮吉、孙星衍、邓石如，晚期有吴熙载、赵之谦、吴俊卿。钱坫以前数人，世称旧派。自从邓石如"以隶笔为篆"，学者效法，风气一变，世称新派，亦称徽派（邓石如安庆人）。康有为曾说："完白山人（即邓石如）未出，天下以秦分（即小篆）为不可作之书。自非好古之士，鲜或能之。完白既出之后，三尺竖僮，仅解操笔，皆能为篆。"清代后期篆法之丕变，邓石如启发之功为大，最后到赵之谦，更旖旎多姿。到吴俊卿，参以《石鼓》、《散盘》，更郁勃入古。晚清的篆法，实有很多发展。

清代隶书家，早期有郑簠、朱彝尊，中期有桂馥、邓石如、伊秉绶、陈鸿寿，晚期有何绍基、赵之谦。郑簠作隶有飞宕之致，自成风格，但服古未深。朱、桂功力深厚，而少逸气。邓石如笔力矫健，结体则去人不远，故不如其篆。伊秉绶总结诸家的长处，出之以凝重，体态万千，世推清代第一。赵之谦、何绍基皆翩翩欲仙，运笔之法不同，而各有专胜，亦是隶中妙品。

清代真、行书家，早期有王铎、傅山、朱耷、姜宸英，中期有张照、刘墉、梁同书、王文治、翁方纲、钱沣、张廷济、包世臣，晚期有何绍基、张裕钊、翁同龢、沈曾植、康有为。王铎造诣最深，可说集帖学之成。傅山、朱耷山林隐逸，境界高超，不食人间烟火。姜宸英以下，张、刘、梁、王、翁、钱，皆是庙堂之才，科举出身，受台阁体的影响较深。晚期诸家，或多或少吸收汉魏碑版的长处，所以风格多样，瑰奇变化，后出转精，如翁同龢、吴俊卿、沈曾植、康有为等人，大气磅礴，雄视一世。虽由个人学力识力关系，也是时代风会使然。

清代中、晚期也有在野书法家，他们在姓名显晦不同，值得称道是一样的。"扬州八怪"中的金农，所作隶楷，粗笔刷成，自立创格。号"六分半书"的郑燮，所作真行书，参杂篆隶，错落多姿，有时戏在波磔中带些石花兰叶笔致。他们在清代书法界中，可备一格。又如梅调鼎，浙东布衣，名望不大，致力二王，功夫极深，置之明代

名家集册中，几难分辨。顾印愚，西蜀书法家，写米字极工能，并有发展，亦非清代所用。宦游京师，名位不显，世少知音。观此两家，说明社会上尽有优秀书法家，长没草莽，无人过问。我们仅据所知列入几人。

清代少草书家，黄慎可算一个。孙燕昌能作飞白，也用此体入印，不算名家，在这里附带一提。

康有为《广艺舟双楫·余论篇》说：“本朝书有四家，皆集古大成以为楷。集分书之成者，伊汀州（秉绶）也。集隶书之成，邓顽伯（石如）也。集帖学之成，刘石庵（墉）也。集碑学之成，张廉卿（裕钊）也。”（康氏称小篆为秦分，称汉篆为汉分。又，他在书中几处极称邓石如篆书，而伊秉绶传世篆书不多，今说伊集分书之成，邓集隶书之成，想有误字）康氏推崇邓、伊两家，世无异议。但说刘墉集帖学之成，张裕钊集碑学之成，我们认为不够恰当。刘墉既不能与在朝的王铎相比，也不能与在野的梅调鼎并论。张裕钊至多只能与赵之谦比肩，也谈不到集成。

清代书法，虽然受“台阁体”的影响比前几代来得深，由于碑学的兴起，学者得以多方面吸取营养，加上社会正在向前发展，书法艺术也不能停止不前。总的说来，这二百六十八年中的书法艺术，还是经历屈曲道路向前发展，呈现着百花齐放的大局面。

图3-7　沙孟海即席挥毫

（三）《清代书法概说》

《清代书法概说》是沙孟海重要的书法断代史著述之一，是早年所作《近三百年的书学》一文的延续和发展，原刊于《中国美术全集·书法篆刻编》，沙孟海后来将其收入《中国书法史图录》作为附录。全文如下：

一、明季书风的持续

清初书法，承接晋唐以来一千多年帖学的传统，中叶以后还发现并吸收前代罕见或未见的商周时代甲骨文金文，汉晋南北朝部分碑刻和各时代墨书竹木简，光怪陆离，美不胜收。由于前代书家学习经验的积累，加上新发现参考资料的丰富，这一时代的书法作品多种多样，错综复杂，远远超过以往的任何一代。在我国书法史的长河里，可说波澜壮阔，很不平凡。以上是总的情况。

本章先谈谈清代初期情况。

自从明代晚期以来，书法界多数推崇董其昌，认为他是二王嫡派，淡墨柔翰，风行一时。董其昌在书法史上固然有他一定的地位，但此仿彼效，日子久了，会使人感到又甜又熟，产生一种厌倦心理，至少兴趣不高。有些作家便想跳出藩篱，另找出路。像董其昌同时略后的黄道周，即不专走二王旧路，直接参法钟繇、索靖。他的成就，果然度越昔贤，独步一时——说黄道周参法钟、索，我是根据沈曾植题黄道周书牍诗"笔精政尔参钟索"这句话。说黄道周不走二王旧路，是我早年谒见另一位老前辈，他亲口对我指出的。这两点意见，我五十年来一直认为评得最中肯，他人不曾道过。后来我又看到倪元璐之子倪会鼎跋家藏黄道周诗翰册，其中论黄书有云："今从最著者权衡，前为钟太傅，后为赵松雪，位置夫子角立其间，兄太傅而弟松雪，定不诬乎"。原迹未经发表。倪会鼎提钟太傅极是，但他引赵松雪，我不完全同意。

明清之交书法界人才辈出，这是过去未有的现象。黄道周而外，有倪元璐、王铎、傅山、朱耷，造诣最卓。其次有原济、程邃……他们的真行草书，非但为清代中后期所无，即使与明代书法极盛时期的

祝允明、文徵明一辈相比，亦不逊色。倪元璐于崇祯十七年即自尽，黄道周于顺治三年抗清就义，不算清代人。王铎后仕清朝，顺治九年卒，应算清代人。余人不入仕途，但他们生活时间大部分在清代。虽然是明遗民，论时代应属清代。这批人的作品，继承明季的书风，对传世二王旧体大有发展，或恣肆，或道练，或生辣，或古拙，风格各异，总之皆虎虎有生气，至今书法界还推崇备至。

二、馆阁体的束缚

科举时代的书法，一直有所谓"馆阁体"，或称"台阁体"，是指端正匀整的小楷，应用于考卷上。本来也是楷法的一种，有它一定的地位。清代前期情况尚好，中期以后，过分严格，各人写来千篇一律，没有个性，达到僵化的程度。他们学习的要求，不在高雅，只求匀整。所谓匀整，主要写得又乌、又光、又方（当时有乌方光三字诀），容易引起考官注目。我们今天还能在各博物馆看到清代"会试"、"殿试"的卷子，一眼望去，好如铅字一样，笔画结构，完全僵化。那不是讲究书法，简直是践踏书法，破坏书法。我曾请教一位老翰林。那位先生告知我，馆阁体到清代中期越来越苛求，由于道光时宰相曹振镛的挑剔，为着一个字半个字甚至只有一笔涉及破体、俗体，不管文章多么好，便把全卷黜斥了。这种开玩笑的做法，现在提起来简直使人不相信。

由于馆阁体束缚得厉害，当时不少知识分子辛辛苦苦从小学习折纸卷，天天练习馆阁体。这好比妇女缠小脚，缠过之后再要放松，也已经留下深刻的创痕。清代前期的著名书法家如姜宸英、张照、刘墉、梁同书、王文治……无一不从科举出身，受过馆阁体的"洗礼"。后来虽然也综览碑帖，力追大雅，但小脚创痕难以补救，落笔就是凡庸拘谨，再没有明末清初那一批人豪放拙朴的气息了。

三、篆隶书大丰收

大家都知道，清代学者研究小学、金石学最专门，成绩斐然，超越前代。小学主要研讨古代语言、文字、声韵、训诂，属于经学的

范畴，但同时带动了篆学。金石学主要征集研讨古代铜器碑版有铭刻的遗物，属于历史学的范畴，但同时亦带动各体书法。历来书法家有了小学与金石学的基础知识，视野大大开拓。特别是金石学，清代人能看到元明时代未曾看到，甚至连汉唐人未曾看到的古代书迹。举例来说，清代人新访得的部分汉晋南北朝碑刻，前代无人著录过。清代晚期新发现的大量文物如安阳商代甲骨、汉晋木简和各代写经，都是前人梦想不到的，不必说。最奇怪的如北齐《泰山金刚经》，刻在石经峪的溪床，每字大约一尺几寸见方。泰山从来是旅游胜地，如此大物，如此好字，却一直少人称道。昔黄庭坚说："大字无过《瘗鹤铭》，下有石崖颂中兴。"证明他也只看到《瘗鹤铭》与颜真卿的《大唐中兴颂》，不曾看到更大的《泰山金刚经》。古人眼光狭隘如此。

清代早期就有顾炎武写出《金石文字记》，王澍是第一手篆书家。等到嘉庆道光以后，小学家金石家大量涌现，著作繁富，由是影响到书法界百花齐放，丰富多彩。著名人物中，篆书家有钱坫、洪亮吉、孙星衍，隶书家有桂馥、伊秉绶、陈鸿寿、何绍基。兼善篆隶法的书家有邓石如、吴熙载、赵之谦、吴昌硕。最突出的是邓石如的篆书，以李斯、李阳冰为基础，参法后汉曹魏部分碑额及吴《天发神谶碑》笔意，自成一家面目。康有为说："完白山人之得力处，在以隶笔为篆"。又说："完白山人未出，天下以秦分（按即小篆）为不可作之书，自非好古之士鲜或能之。完白既出之后，三尺竖僮仅解操笔，皆能为篆。"（《广艺舟双楫·说分篇》）邓石如以后，学篆书者无不取法邓石如，号为"邓派"，直到如今。总之，清人篆隶，确实超越前代，这是书法上的大丰收。

亦有个别人涉猎金石文字，创为别裁新体，如扬州八怪中的金农，用扁笔刷字，后世称他是"漆书"。郑燮参杂隶楷，大小错落，自名"六分半书"。皆是唾弃世法，吸收金石气，各具面目，但不成主流。在这里附带一提。

四、北碑南帖说的影响

北碑南帖之说，创自阮元。阮元，嘉庆道光时人，曾著《南北

书派论》、《北碑南帖论》两文，轰动一时。他认为历代正书行草可分南北两派，南派由钟繇、卫瓘传给王羲之、王献之……智永、虞世南。北派由钟繇、卫瓘传给索靖、崔悦……欧阳询、褚遂良。他又说北派书家长于碑榜，南派书家长于启牍。阮元在当时学术界地位很高，他在上提倡，给予全国学者的影响极大。此说直到晚清康有为始批评其不全面。康的意见，"书可分派，南北不能分派。阮文达（元）之为是论，盖见南碑犹少，未能竟其源流，故妄以碑帖为界，强分南北也"。阮论又说："宋帖展转摹勒，不可究诘，汉帝、秦臣之迹，并由虚造，钟、王、郗、谢，岂能如今所存北朝诸碑皆是书丹原石哉？"此点康有为则完全同意，他说："纸寿不过千年，流及国朝，则不独六朝遗墨不可复睹，即唐人钩本，已等凤毛矣。故今日所传诸帖，无论何帖，大抵宋、明人重钩屡翻之本，名虽羲、献，面目全非，精神更不待论……流弊既盛，师帖者绝不见工，物极必反，天理固然。道光之后，碑学中兴，盖事势推迁，不能自已也。"今天看来，两人的话，有他对的一面，也有他不对的一面。"汉帝、秦臣之迹，并由虚造"，《阁帖》所收材料，间有伪迹，主持者王著学识不够，上了大当，这是事实。钟、王、郗、谢诸帖，钟帖辗转传摹，多少有些问题。王门各家以及郗鉴、谢安等帖，也不是件件都精确，也是事实。但北朝碑刻包括造像在内，其中书迹有好有坏，差别很多。何况原石书丹，经过刻工之手，未必处处能保持原样。北魏、北齐造像最多，一部分乱凿乱刻，大失真面，又一部分连写手也不佳（如《广武将军碑》、《郑长猷造像》），我们不能以为"凡古皆宝"。

旧时代学者对碑版刻手优劣一层大家都未注意及之。叶昌炽《语石》第六卷有几则谈刻字，略举体例，最称审实。如万文韶、邵建初、茅绍之等著名刻手，曾有语及，但对未署姓名的题刻则未及考虑。对刻手粗劣之品，更无一语提到。刻字工师，左手拿小凿，右手用小锤或小铁板击送，凿刀斜入斜掠，自然多起方角，只有好手才能刻成圆势。此中甘苦，光是拿笔杆的读书人是体会不到的。我们同时也拿过小刀刻印章，刻边跋，体验实际生活，动动脑筋，便有新的觉悟。一般说来，刻帖工师人选挑得严，技术比较好。刻碑工师地域太

广，人数太多，技术高低差距很大。若干著名的北碑，如《郑长猷造像》、《广武将军碑》、《贺屯植墓志》，南碑如《爨宝子碑》之类，字画粗拙，实缘刻手卑劣。甚至如《郑长猷造像》，落笔幼稚，且有漏刻，《贺屯植墓志》漏刻更多，但从来无人指其粗拙，康有为还把《郑长猷造像》列入"真书之鼻祖"。这不但是通人一蔽，简直是盲目迷信。

清代中晚期书法界刮起尊碑抑帖之风。一般错觉，凡是笔画方头方脑的字体，他们都认为是魏体、北派、有隶意、守古法……家喻户晓，习为固然。实际上多半出于刻手拙劣之故。请举唐《衮公颂》为例：包世臣《论书十二绝句》："《衮颂》只今留片石，犹无尘染笔端来。"自注，"唐石本之恪守古法者"。康有为说"唐碑中最有六朝姿度者莫如包文该《衮公颂》，体意质厚，然唐人不甚矜之"，皆不悟刻手关系。梁巘较有见地，他说："类魏碑，笔意颇古，其字画失度处缘刻手不精耳。"梁巘能看出刻手不精，但还认为"类魏碑，笔意颇古"，说明他还不能完全打破迷信。再举近年启功先生所见一种《兰亭》为例：启老"曾得到一种石刻《兰亭》的拓本，没有刻者款字，也无头尾题跋，从纸墨看，虽然不够很古，但也不像近几年所拓……值得注意的是每一笔画都作方形，与《爨碑》笔画相似。"法帖刻手一般较好，这本《兰亭》，显然是刻手的偏差。举以上两个例子，说明刻手优劣问题关系实在太大。劣手信刀切凿，不遵书迹，处处露方角，在一味崇古思想不解放的旧时代，对这些作品，大家盲目崇拜，谁也不动脑筋。

五、包世臣的钻研与迷惑

包世臣也是嘉庆道光年间一位著名学者。他所著《安吴四种》中，对漕运、文学与书法、刑名、农政各有论述。四种中第二曰《艺舟双楫》，上卷论文，下卷论书。论书一卷便是当时有名的书学专著。考订碑帖，评骘百家，给予书法界影响极大。包氏继承阮元《两论》，于书学钻研得更具体，对王羲之的史事与书迹都有审详的考论。首列《述书》三篇及《历下笔谈》，是其得意之作，前者专谈执

笔运笔之法，未免钻入牛角尖。后者条举扬碑抑帖的具体意见。清代中期以后书法界刮起碑风，阮元、包世臣两人倡导之力居多。

我说包世臣谈执笔运笔之法未免钻入牛角尖，最突出的事例莫如他迷信黄乙生"始艮终乾"之说。《述书上》说："乙亥夏，与阳湖黄乙生小仲同客扬州，小仲攻书较余更力，年亦较深，小仲谓余书解侧势而未得其要，余病小仲时出侧笔，小仲犹以未尽侧为憾。"又述小仲语："唐以前书皆始艮终乾，南宋以后书皆始巽终坤。"接着说："余初闻不知为何语，服念弥旬，差有所省。"另外，他在《历下笔谈》说："用笔之法，见于画之两端，而古人雄厚恣肆，今人断不可企及者，则在画之中截。盖两端出入操纵之故，尚有迹象可寻，其中截之所以丰而不怯、实而不空者，非骨势洞达不能倖致。更有以两端雄肆而弥使中截空怯者。试取古帖横直画蒙其两端，而玩其中截，则人人共见矣。"以上两段话粗看似是两件事，实质上第二段便是第一段的实例。

关于"始艮终乾"的涵义，黄、包两人既未详释，后人煞费猜测：（一）单讲线，（二）并讲面，（三）并讲立体，莫衷一是。沈曾植曾几次谈及，仍涉玄虚，未解决问题。今人启功先生的理解是："我们知道古代把'八卦'配合四方的说法是西北为乾，东北为艮，东南为巽，西南为坤。这里说'艮乾'，不言而喻是代表四角中的两个角，不等于说从东到西一条细线。譬如筑墙，如果仅仅筑一道北墙，便只说'从东到西'就够了，既然提出'艮乾'，那么必是指一个四方院的墙。这不难理解，黄氏是说，一个横画行笔要从左下角起，填满其他角落，归到右下角。这分明是要写出一种方笔画，但圆锥形的毛笔，不同于扁刷子，用它来写北碑中经过刀刻的方笔画，势必需要每个角落一一填到。这可以说明当时的书家是如何的爱好、追求古代刻石人和书丹人相结合的艺术效果。这种用笔方法的尝试，在包世臣的字迹中表现的还不够明显（黄乙生的字迹，我没见过），到了清末的陶濬宣、李瑞清等，可说是这种用笔方法的实行者。"启老的理解如此。

黄乙生是清代著名诗家黄景仁之子，他的书法，据说"自以为不

工，书成辄涂抹，以故传世甚少"。沈曾植、启功皆未见过，近年出版的《黄仲则书法篆刻》附带影印黄乙生一副对联，极为难得。由此可想见所谓始艮终乾是怎么一回事。我看他的书迹，有他自己风貌，可备一格。但他故弄玄虚，实在不足为训。我的浅见如此。

六、赵之谦的成就与彷徨

绝顶聪明的赵之谦，生活在咸丰同治年间，学问诗文不可一世，书画篆刻皆第一流。就书法说，篆隶书刚健婀娜，从邓石如出，而轻盈洒脱，翩翩欲飞，另有一种境界。草书少作，真行书初师颜真卿，后专攻北碑，功夫极深。沉着生动，破觚为圆，是其独特的本领。与他同时有李文田、陶濬宣等人皆学北碑，皆不逮赵之谦名隽浏亮。包世臣对书法理论曾有大篇巨著，讲得头头是道，震动一时，而创作实践，实在跟不上自己的理论。赵之谦对书法理论并无专著，只见他东鳞西爪，偶有涉笔。至于他挥毫落纸，各体兼工，实践功夫，远远胜过包世臣。赵之谦曾自刻一颗闲章，文曰"汉后隋前有此人"，自负得了不起。主要是自夸文章与书法。他为当时达官潘祖荫之父潘曾绶作《吴县潘公墓碣铭》，连撰连书连篆盖。文章规拟汉魏格调，可以压倒当时的桐城派古文家。楷法全是北朝碑版的风神，亦是独步一时。拓本流传，震动朝野。历来豪门贵族诔墓之文，撰书题篆，例请达官显要，分头担任。赵之谦以小小七品官，受潘家独特的知遇，一手包办，也是艺林一桩佳话。

旧时论书，都未注意到刀刻问题。对二千年来的碑版流传，大家认为"黑老虎"所展示的一丝一毫尽是当年书法家的原来体貌，深信不疑。本文第四章所引梁巘评唐《衮公颂》，居然提出"字画失度处缘刻手不精耳"，诚属难能可贵。赵之谦相信包世臣的话，半生寝馈于魏齐碑版，使尽气力，用柔毫去摹拟刀刻的石文，转锋抹角，总算淋漓尽致。尝见他题《杨大眼造像》说，"造像笔中有刀，古刻工且不可及如此"。他只认为刻工懂笔法，不知道一些碑版被刻工刻得走样。我早年听信康有为理论，学习《龙门二十品》，我觉得横画起笔较易，收笔就难，收笔写成平切，无论如何运笔都写不出来，开始

怀疑到刻工有问题。一九三二年看到高昌《画承夫妇砖志》，五行书丹已刻，三行书丹未刻，两相比较，恍然证实到我怀疑是对的。碑版的写手与刻手问题，今天书法界正需要切切实实做一番系统的比较研究工作——当然，刀味刀趣也应当讲究。譬如商周青铜器铭文是范铸的，我们用毛笔临写，也能自成一种风味，但这是另一问题。

赵之谦的时代既然还未提出碑版的写手刻手问题，他是写北碑的专家，带头使用毛笔摹习刀痕，千辛万苦，可想而知。与赵之谦同时一批写北碑的人，都不如赵之谦出色。赵之谦虽然少谈书法理论，但他三十二岁时著《章安杂说》有一条说："书家有最高境，古今二人耳。三岁稚子，能见天质，绩学大儒，必具神秀。故书以不学书、不能书者为最工。夏商鼎彝，秦汉碑碣，齐魏造像，瓦当砖记，未必皆高密、比干、李斯、蔡邕手笔，而古穆浑朴，不可磨灭，非能以临摹规仿为之，斯真第一乘妙义。"如此大唱高调，简直是狂人狂语。估计是他正在专心致志攻习书法，急求上进，遭遇到困难、矛盾、苦闷、彷徨，不能解决，自怨自艾，写入笔记。绍兴书法家多有好奇敏感之士。赵之谦、陶濬宣使用方笔写北碑，各有特色。陶濬宣的字体，更其板滞，在清末民初，风行于上海。当时上海出版的新书封面，大多写"陶体"。再后，绍兴还有一位李徐（后改姓名徐生翁），写"孩儿体"很出名。赵之谦的《章安杂说》近年始发表，李徐未必见过，或者见过赵之谦稿本，受其启发，也未可知。赵是理想，李是实践，真可说"英雄所见略同"。虽然如此，赵、李两人的主张，毕竟皆是孙过庭所讥的"易雕宫于穴处，反玉辂于椎轮"，我们不必讨论它。大凡刻苦钻研文学艺术的人，在学习过程中，常常会不约而同地遭遇到这样的苦闷、彷徨。涉想到此，连类及之。

七、康有为大言炎炎

康有为在学术上是今文派经学家，在政治上是戊戌变法改良主义派的领袖。余事讲究书艺。一八八八年三十一岁寓北京南海馆，开始演绎包世臣的《艺舟双楫》而草创《广艺舟双楫》二十七篇，次年年底返粤，整理旧稿讫。早期木版梓行，用篆书自署书名。后来坊间铅

字排印，版本极多，日本也有翻印。包氏称双楫，兼论文论书，康氏只论书，所以他后来改题书名曰《书镜》。包书早已行世，康氏踵而广之，弥纶古今，天空地阔，大言炎炎，在当时书法界曾起过发蒙振聩的作用，无怪此书不胫而走，风靡一时。全书要旨在提倡碑学，贬低帖学。只看他《尊碑》、《备魏》、《卑唐》等篇目，便可了解内容。清代帖学式微，确是事实。康氏访购大量碑版，纵览汉晋南北朝一系列的墨拓，想利用那批旧时代并不重视甚至无人赏识的资料，大力宣传，来挽救当时书法界的不景气现象，也是风会使然，有过相当大的贡献。由于他面临新事物，产生激情，矫枉过正，主张太过，结果说成凡碑皆好，碑皆是当时原迹，皆是第一手资料，帖多是重摹屡翻，能否保存作者真面，难以置信。这样一刀切，便成偏激之论，非公允之言。这本书一百年来毁誉参半，今天我们实事求是，应该肯定他领先宣传启迪之功，至于他提出的有些论点，当然有时代的局限性，具体问题应该作具体分析。

我十七八岁读到康氏此书，相信他的言论，曾经遵照《学叙篇》的启示："作书宜从大字始"、"寸字方笔之碑，以《龙门造像》为美，《丘穆陵亮夫人尉迟造像》体方笔厚，画平竖直，宜先学之。次之《杨大眼》，骨力峻拔，遍临诸品，终之《始平公》，极意峻宕。骨格成，形体定，得其势雄力厚，一生无靡弱之病。"《丘穆陵亮夫人尉迟造像》即《牛橛造像》，在各品中比较易学，但横画收笔，多是一刀切齐，毛笔就写不出来。其他各品也有些类似情形。前章说过，我曾怀疑到刻手问题。康氏的时代，当然想不到这些问题。

康有为本人墨迹，题榜大字，大气磅礴，最为绝诣。我特别欣赏他上海愚园路寓宅入门处横放着"游存庐"三大字木匾，白板墨书，不加钩刻，也不加髹漆，圆笔宽结，雍容挺拔。此是康老"肉笔"，气魄从《石门铭》、《泰山金刚经》出来，真可以雄视一世。魏齐碑版，方圆笔并用，方笔居多。康老专用圆笔，是否他一直未觉察到刻手问题呢？还是他有意识地避开石刻上的刀痕而遗貌取神独自运笔呢？由历史条件推之，我以为是属于前者，不是后者。

八、绚丽多姿的晚清书法

与赵之谦、康有为同时，大约六七十年之间，能书之家，人才辈出，各体具备，众星竞耀，异质同妍，形成晚清书法界一片绚丽的景象。其中亦有殚精探索，试为新体，或成功，或失败。凡有自己面目者，综合论列，得十余家：

（一）何绍基　阮元门生，写颜真卿，生动圆熟，自具风貌。兼临汉碑北魏碑，功夫亦甚深。他执笔用回腕法，世多效之。自云"书律本与射理同，贵在悬臂能圆空"。圆空二字，可说是他作书要诀。

（二）吴熙载　出邓石如、包世臣之门。篆隶书皆得邓石如嫡传，具体而微。数邓派人才，他是第一个，赵之谦年辈尚在其后。

（三）杨沂孙　篆书最有功夫，精熟洒脱，看似不着气力，于邓派之外自成一家。真行书亦朴拙拔俗。

（四）张裕钊　字廉卿，真书在唐人基础上参法北碑体势，一新耳目。康有为说："吾得其书，审其落墨运笔，中锋必折，外墨必连，转必提顿，以方为圆，落必含蓄，以圆为方，故为锐笔而实留，故为涨墨而实涩，乃大悟笔法。"又说："本朝书有四家……集碑学之成者张廉卿也。"康氏提倡碑学，乍见张作，大喜过望，不觉言之溢量。

（五）赵之谦　见前。

（六）翁同龢　同治、光绪两朝师傅，书学颜真卿，气度宽弘，名高一时。晚年所作有时参法北碑，亦具特色。

（七）李文田　从欧阳询出，略参北碑。他开始怀疑《兰亭帖》非王羲之书。

（八）吴大澂　致力金文研究，著《说文古籀补》、《字说》两书，并结合金文及《说文》所附古文籀文，写成《论语》、《孝经》，镂版行世，是近代写金文的先行者。

（九）梅调鼎　慈溪布衣，服习二王，极有功夫，但名望不大。手迹流传，有识之士皆认为清代二百几十年无此妙笔。

（十）吴昌硕　清末书画大家，负国际重望。篆书肆力于《石鼓文》，积数十年的功夫，早中晚期各有体势，与时推迁。中年以后结

法渐离原刻，六十左右确立自我面目，七八十岁更恣肆烂漫，神明变化，不可端倪。分隶真行，亦皆精力弥满，郁勃沉酣，寸缣尺素，无不自出新意。

（十一）陶濬宣　第六章已谈到，不重复。

（十二）沈曾植　清末著名学者，书法大家。他兼治碑帖之学，博览精研，造诣极高。早年书迹受包世臣、吴熙载的影响，有味于包氏"筋摇骨转"、"无一笔板刻纸上"之说，晚岁所作，多用方笔翻转，飞腾跌宕，有帖意，又碑法，有篆笔，有隶势，开古今书法未有之奇境。包世臣的主张，自己未能实现，数十年后由沈曾植起来把它发扬光大，亦书林佳话也。

（十三）顾印愚　四川人，写米字有新发展，但名望也不大。我曾见他集宋人诗句为楹联，写成一册，影印出版，名曰《宋锦赙题》，佳甚，非近代所有。

（十四）康有为　见前。

（十五）罗振玉　著名金石学家。他研究殷墟甲骨文，最早集甲骨文写楹联，别成一格。

（十六）李瑞清　晚清学者，平生对古文篆隶南北朝唐宋书迹，皆所通习。早年写黄庭坚行书，有功夫。晚岁在上海卖字，作各体

图3-8　1987年春，中日书法家在绍兴兰亭曲水流觞，吟诗作书，图为沙孟海书写自作诗场景

书，多用颤笔，望似假古董，为市民所喜，亦为识者所讥。

以上列举十六家，包括成功与未成功，简单加以说明。

晚清时代，金石学蓬勃发展，古代文物不断出土，这六七十年之间书法界呈现着众多不同体制和不同流派是必然的。

大家所知，还有梁启超、章炳麟、于右任、马一浮、释演音（即李息）等书法名家，各有专胜。他们主要活动在辛亥革命以后，本文从略。

（四）《古代书法执笔初探》

故宫博物院所藏三希堂旧物乾隆间宫廷画家金廷标《献之学书图》一轴，画的是王献之童年学书的故事——据说"子敬五六岁时学书，右军潜于后掣其笔，不脱。乃叹曰：'此儿当有大名。'"这段故事，历代相传，未听说有人怀疑过。但我们并不相信。因为执笔牢固与否，对书艺优劣关系不大，甚至可说没有关系。乾隆时代，内府新辟"三希堂"，保藏二王以下历代书迹名品。金廷标根据传说绘制此图，以为藻饰，本来是寻常事。故宫博物院杨新先生曾为我联系摄取金廷标此图照片，看到王献之端坐学书，凭的是高案。大家知道，晋代习俗还是"席地而坐"，金廷标画王献之凭着高案写字，显然与时代不合。至于王献之端坐学书，笔管垂直，那就更值得研究了。

写字执笔方式，古今不能尽同，主要随着坐具不同而移变。席地时代不可能有如今天竖脊端坐笔管垂直的姿势。我曾注意观察古代人物故事画中所绘写字执笔方式，如相传晋顾恺之《女史箴图》，末段绘一女人站立，执笔欲写，笔管便是斜的。此画虽非顾恺之真迹，但文物界多数认为是唐代高手根据顾恺之原作临摹下来的。其次如相传唐阎立本《北齐校书图》、宋李公麟《莲社图》、梁楷《黄庭换鹅图》……尽管都属相传之作，有些肯定是后人摹本，仍不失为研究古代执笔方式的重要宝贵资料。各图执笔，无疑也都是斜的。另外，启功先生提供我一件资料，日本中村不折旧藏、新疆吐鲁番发现的唐画残片，一人面对卷子，执笔欲书。王伯敏先生也为我转托段文杰先生摹取甘肃安西榆林

窟第廿五窟唐代壁画，一人在树下写经。以上各图，也无不是斜执笔管，从来未看到唐以前有笔管垂直如我们今天那样的。这许多例子，怕不是偶然的巧合吧？

关于执笔，历来谈书法的都认为是一个首要的问题，并且看成很烦难，很神秘。文籍记载："（钟繇）于韦诞坐中见蔡邕笔法，自捶膺尽青，因呕血。魏太祖以五灵丹活之。苦求邕法，不与。及诞死，繇阴令人发其墓而得之。"又有记载："晋太康中，有人于许下破钟繇墓，遂得《笔势论》。翼乃读之，依此法学，名遂大振。"这种故事，近于神话，但也是历代相传，成为书法界的佳话。唐朝人非常讲究笔法。孙过庭《书谱》中曾提到"执笔三手"，可知当时执笔有三种方式，但无名目，也无图样。后来韩方明著《授笔要说》，叙述"把笔有五种"，名称是执管、撋管、撮管、握管、搦管。虽无图样，却有简单名称。五种把笔法中，还没有提出"拨镫"的名称。再后林蕴有"拨镫四字法"，陆希声有"拨镫五字法"，五代李煜于五字之外又增加两字，称为"七字法"。以上诸说，算陆氏五字法对后世影响较大。清戈守智《书法通解》共列十二种执笔名称及图样，总结历代书家执笔经验，以供书法界参考，有它一定的用处。但诸书作者思想上似乎有一个共同存在的问题，那就是大家未想到各时代执笔方法是随着各时代生活用具的不同而移变。照他们说法，好像自从李斯、蔡邕、钟繇、王羲之以来，直到清代，各时代的生活用具都是一成不变的。所以有人记述传授笔法人名："蔡邕受于神人，传之崔瑗及女文姬，文姬传之钟繇，钟繇传之卫夫人，卫夫人传之王羲之，王羲之传之王献之……（张）旭传之李阳冰，阳冰传徐浩、颜真卿、邬彤、韦玩、崔邈。凡二十有三人。"又有人说："古之善书，鲜有得笔法者。唐陆希声得之，凡五字，揿、押、钩、抵、格……谓之拨镫法。希声常言：'昔二王皆传其法，自斯公以至阳冰咸得之。希声授沙门辩光。'"……此类传说不一而足。我们要问，这么长的历史时代，生活用具已多演变，高案高椅逐步应用了，坐的姿势自然有所不同。说人们写字执笔方式始终如一，有可能吗（日本现在还有斜执笔的，那是因为日本有些地方还保留席地低案的缘故）？

今天我们通用的执笔方法，可以说是积累历代祖先的经验适应高案高椅用来写中、小字的一种比较妥善的形式（题榜大字又作别论）。如果认为从古以来执笔方式就是这样，或者认为今天我们把钟、王等人执笔方法学到手就能解决书法上一切问题，就能成名立家，那是错误的，没有历史观点。

赵孟頫《兰亭十三跋》中说："结字因时相传，用笔千古不易。"后世奉为金科玉律。我认为赵孟頫的话似乎讲得太绝对了。所谓"用笔"，包括执笔与运笔。执笔方法已如上述。运笔变化更多，更不能说"千古不易"。

个人想法如此。自问平日对书法少研究，对历史知识也太差，未敢自信，写出来请并世学者专家审议指正。

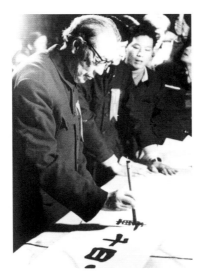

图3-9　沙孟海书写隶书"一日千载"

第四章 当代沙孟海研究成果述评

当代沙孟海研究最重要的成果当推《沙孟海全集》的编辑与出版。《沙孟海全集》于2010年9月由西泠印社出版社出版，凡7卷12册，分为《书法卷》3册、《篆刻卷》1册、《书学卷》1册、《印学卷》1册、《文稿卷》1册、《书信卷》1册、《日记卷》4册，虽时有考订不精、校对误失之弊，但搜罗宏富，很多资料是首次面世，特别是将沙孟海的日记《僧孚日录》、《兰沙馆日录》等公之于众，实属难得。

《书法卷》收录了沙孟海历年来代表性的书法作品300余件，从1922年端午日《节临清人篆书轴》，到1992年4月21日为杭州虎跑寺李叔同纪念馆撰书《密行惊才九言联》，时间跨度长达70年，作品体裁丰富多样，涵盖了沙孟海各个年龄段的作品，全面反映出其探索发展的历程和所取得的成就。作品来源以文博单位收藏为主，公开征集的私家藏品为辅。前者主要以沙孟海生前亲自书赠、捐赠的浙江省博物馆、沙孟海书学院、西泠印社、天一阁博物馆、桐乡君匋艺术院等单位为主，后者以沙孟海日记中有著录且有重点标识的作品为主。

《篆刻卷》从沙孟海传世的500余方印迹中精选而成。沙孟海传世印章虽半数以上创作于30岁以前，但个人面貌独具，造诣颇高。

《书学卷》分自述、论文、序跋、著作、讲话和书信、日记摘录6类，梳理出沙孟海书学思想演进的历程及其所关注的学术重点。

《印学卷》收入印学研究成果，除长篇专论外，对边款、序跋等短章小文亦一并收录。

《文稿卷》主要展现沙孟海多方面的学术造诣，收录书学、印学、日记、

书信诸卷已收之外的文学辞章和学术研究著述，分联语与诗词、考古与文物、中国古器物学、语言文字学、发言稿、行状碑记、回忆录及其他等类别，其中部分内容是根据未刊手稿整理。

《书信卷》精选各个时期具有代表意义的书信200多通，时间跨度超过70年，可见沙孟海平生交游之概况。

《日记卷》据存世的手稿影印出版，为世人提供了一套弥足珍贵的原始资料，借此既可明了沙孟海早年生活、问学情况，又可欣赏其小字书法的风采。

《沙孟海全集》各卷前面有朱关田执笔的《总序》和各分卷主编执笔的《导读》。各分卷《导读》中，方爱龙执笔的《书学卷导读》、戴家妙执笔的《篆刻卷导读》颇有学术水准，两篇导读对沙孟海在书学研究和篆刻创作上所取得的成就进行了富有学理性的细致梳理和深入剖析。

朱关田执笔的《总序》对沙孟海一生在艺术与学术、教育等方面所取得的卓越成就进行了概括和定位，并分析了沙孟海成功的缘由，所论可为对沙孟海综合评价的代表，节选数段如下：

> 沙孟海虽潜心学术、艺术，但近代学术的思想变迁和书写领域的碑帖交互，对他终究还是有影响的。中年时期，沙孟海身处多艰时局，为生计所困逼，一度于学术稍加疏远，但他在前辈遗老纷纷凋零的境况下，又得以与马一浮、沈尹默、张宗祥、顾颉刚等新辈名宿问学论艺，颇意书法篆刻史论研究与书法篆刻艺术创作，其更为明确。晚年的沙孟海，排除困难，在文物考古，尤其书法篆刻研究和创作、高校书法教学诸方面，取得了较大成就。八十岁以后，沙孟海躬逢国家改革开放之盛世，艺术之树，老枝新开，推扬国粹，倾心艺事，且完善自我，奖掖后进，业绩斐然，斯有目共睹，或以为有超迈前辈处。

> 回顾沙孟海一生艺文行藏，其转益多师，穷源竟流；与世推移，技道并进；谦退冲虚，不卑不亢；抗志希古，壮心不已，是他多方面尤其书法、篆刻之所以取得成就的根本原因，也是他留给后人最重要且丰富的精神财富……

> 沙孟海晚年以书坛领袖闻名海内外，但其一生成就实在是多方面的。当其本色，是书家，更是学者。书学、印学而外，古典辞章、文

字训诂、金石碑版、文物考古，无不精通。全集聚珍，自可释解。

　　沙孟海书法，诸体兼擅。早年习书，从篆书入手，下逮汉魏碑版、晋唐法帖，恣意规模，领略体势。中年以后，多作真、行、草书，钟繇、王羲之、王献之以外，于欧阳询、颜真卿、苏轼、黄庭坚、黄道周等用功较深，探综众长，融会贯通，行以己意。晚年书法，错综变化，益见精善，沉雄茂密，自成格局。尤喜作题榜大字，深为世人所推崇。

　　沙孟海篆刻，浑穆高古。初摹秦汉，谨严规矩。嗣后出入赵叔孺、吴昌硕之间，得"太阴"、"太阳"之助，又汲取赵之谦、邓石如、吴让之和浙派诸贤之长，加上旁涉古文字，大凡篆籀、陶铭包括古器物，加减乘除，去故纳新，终于为我所用，独出机抒。而其既篆又铭，亦印亦书，异质同调者，最为难得。印章边款出类拔萃，亦差可出人头地。

　　沙孟海的学术成就，是以扎实精进的文字训诂之学和文史兼备的辞章功夫为基调，加之不断关注考古新材料、学术新进展，围绕书学、印学两个中心点而展开，此尤难能可贵。早年有关书法篆刻的论述，已能关注艺术的时代演进与学术的系统化梳理，多有见地，如撰述于1928年的《近三百年的书学》和《印学概论》两文，均揭载于1930年上海《东方杂志》"中国美术号"，是中国现代率先问世的较有系统的书法、篆刻史论篇章，在学术界影响很大。中晚年的论著，更能利用考古新材料，注重考证与精审，以严谨的治学方法研究书法与篆刻，时见发明，道先人之不能道，成一家之言。

　　沙孟海作为学者、书法家，深谙"技"、"道"之理。技之在用，实为手段；道之在体，是为目的。一末一本，并进齐修，方能不堕虚空，不失之根本。沙孟海学问、艺术，固然平实敦厚，不蹈依傍，而实归之法古出新，今不乖时，又能用志不分，自胜为强。其雄秀独出，盖不虚誉也。

二
关于沙孟海生平
研究的资料

　　沙孟海四子沙匡世编写的《沙孟海年表》、次子沙茂世编撰的《沙孟海先生年谱》对沙孟海的生平行踪、作品及著述等进行了著录，特别是沙茂世编撰的《沙孟海先生年谱》是沙孟海的第一部年谱，资料较为详尽，是沙孟海研究不可或缺的参考资料。

　　《沙孟海翰墨生涯》、《翰墨春秋——沙孟海先生纪念集》等收录了大量文献，包括各时期的手稿、信札、生活照片、师友的酬和唱答以及各类回忆、纪念文章，使读者能全面了解沙孟海在近现代书坛的活动，对沙孟海如何成为现代书法大师有一个直观的认识。

　　另外，沙孟海口述、刘新执笔的《翰墨人生：书法大师沙孟海的前半生》、黄仁柯的《沙孟海兄弟风雨录》以传记体的形式对沙孟海前半生的经历作了综合描述。其他关于沙孟海生平研究的论文也有不少，或散见于报纸杂志中，或收录于关于沙孟海的专题研究文集中。宁波有关部门创办的"沙孟海书法网"（网址：http://www.shamh.cn）则以网络形式展示沙孟海的各类资料。

三
关于沙孟海的书法、
篆刻及学术研究
的成果

　　单篇沙孟海研究论文以陈振濂的《沙孟海研究》一文最为著名，该文被收入1989年6月出版的《沙孟海翰墨生涯》中，分"书法篆刻创作"、"学术研究"、"结论"三部分，是对沙孟海艺术生涯的"研究性评价"，对沙孟海的艺术生涯作出了全面而深刻的论述。文中很多论断成为后来的研究者引用、参考的重要资料。其他重要论文还有刘江的《百年树人——沙孟海书法教育思想初探》、祝遂之的《沙孟海艺事述略及其他》。刘江的《百年树人——沙孟海书法教育思想初探》分"立大志，勤奋虚心"、"重传统，择要而行"、"打基础，兼做学问"、"讲方法，力求辩证"、"要创新，水到渠成"五部分，对沙孟海的书法教育思想进行了系统的总结和阐释。祝遂之的《沙孟海艺事述略及其他》则综论沙孟海艺事各方面，重点对其为人和学术思想作了阐述。

　　对沙孟海的书法、篆刻、学术进行研究的代表性成果集中的展现主要是几次沙孟海专题研讨会的论文集，如《'97沙孟海书学研讨会文集》、《"沙孟海论坛"暨中国书法史学国际学术研讨会论文集》。浙江书法家协会还专门成立了"沙孟海研究会"，定期出版会刊《沙孟海研究》。

　　《'97沙孟海书学研讨会文集》由杭州大学出版社于1997年9月出版。文集收录的文章中与沙孟海研究有关的论文有34篇，其中既有亲友和学生的怀念文章，也有不少颇有理论见地的学术论文，如梅墨生的《沙孟海书法的"受"与"识"——沙孟海书论与书作关系试探》、马啸的《雅俗共赏的来源——沙孟海书风的一种形式分析》、王宏理的《沙孟海的写手刻手论》等。

　　梅墨生在《沙孟海书法的"受"与"识"——沙孟海书论与书作关系试

探》中认为，对于传统意义的古典书法和未来意义的现代书法两种创作风格来说，沙孟海是一个转折型的人物，历史地看，在承接传递清末民初以来的碑派传统上，沙孟海是传其余绪的重镇，但他已是碑派旨趣与帖派旨趣相顾恋的人物。论文从沙孟海书论与书法创作的关系的视角，分"早年书法与书论"、"师碑与法帖"、"其他方面的视角"展开论述，颇有精见。马啸的《雅俗共赏的来源——沙孟海书风的一种形式分析》通过形式分析的方式，分"水平与垂直"，"点、线、面"，"长与宽、曲与直"三部分，探讨沙孟海的书风是如何适合普通读者欣赏口味的，认为沙孟海之所以在生前就获得极高的声誉，既有人格因素的作用，也有社会舆论的辅佐，但最主要的还是其作品与周围广大的欣赏者在审美趣味上有一种默契。王宏理《沙孟海的写手刻手论》围绕古人书丹于石，而书手刻手非同一人的观点，更进一步地阐释了沙孟海不断补充完善写手刻手论的意义，启发我们要以新的思维、新的研究方法去探讨研究书法史的问题，为学界又提供了一种研究思路。

《"沙孟海论坛"暨中国书法史学国际学术研讨会论文集》由浙江古籍出版社于2010年9月出版，收录海内外学者的沙孟海研究论文38篇，分为综述、书学书艺、印学印艺、生平交游四个单元，整体学术水平较高。其中陈振濂的《近百年"榜书巨制"书法创作的发展》、朱关田的《沙孟海遇缶翁始末》、祝帅的《中国书法史学史上的沙孟海》、王伟林的《沙孟海书法、书论研读札记》、卢乐群的《沙孟海的书法和碑学》、王自力的《沙孟海视野中的黄道周书法》等篇较为突出。

陈振濂的《近百年"榜书巨制"书法创作的发展》从历史演进的视角，认为从陆维钊、沙孟海到当今一代，几代人之间已经树立起了三种不同的类型，陆维钊、沙孟海是"榜书巨制"书法的卓越实践者，使"榜书巨制"作为一种创作形态走向了一个时代的高峰，其特点是不再仅仅限于古代传统的横式匾额范围，而是有着更多的创造发挥。朱关田的《沙孟海遇缶翁始末》详细考证了沙孟海早年在上海与吴昌硕的交往细节及拜吴昌硕为师的始末，梳理细致，颇有新见。祝帅的《中国书法史学史上的沙孟海》指出沙孟海的书法史研究并非仅仅停留在就事论事的普及阶段，还对书法史研究中的许多带有方法论意味的命题进行了深入的思考和实践中的尝试，但相对于书法创作，其史论研究的"学名"往往为"书名"所掩。该文对沙孟海在新中国成立前、新中国成

立后至"文化大革命"前夕、新时期以来三个不同的历史阶段在学术研究方面
所取得的成就作了梳理，从整个20世纪中国现代书法学术史上为沙孟海个人成
就做出历史的观照。王伟林的《沙孟海书法、书论研读札记》以札记的形式记
录了研读沙孟海书法、书论时的思考，重点围绕《与刘江书》在高等书法教育
领域的价值，沙孟海楷书创作的启示，同门师兄兼合作者、刻碑高手周谷梅的
生平，"写手刻手论"的学术贡献等内容进行叙述。卢乐群的《沙孟海的书法
和碑学》认为沙孟海生活在中国书法史中碑学从鼎盛到低沉，又从低沉重归碑
学之盛的三段式变化的特殊时代，他于碑学复兴有推助之功，又不排斥帖学，
取两者之长，以帖去济碑之生，以碑来补帖之微。该文具体总结了沙孟海书法
的五大特色，即气势特大、笔力坚苍、极尽团结开张、独善黑白之方、高古浑
穆，所论有独到处。王自力的《沙孟海视野中的黄道周书法》运用新资料，通
过对《僧孚日录》等的梳理，阐述了沙孟海自1920年秋以后学习黄道周书法的
原由经过，进而借助书迹资料考索了他早年临习黄道周书法的范本的基本情况
以及中年至暮年的临写情形，揭示出沙孟海心仪黄道周书法思想的来龙去脉。

　　除上述成果外，研究沙孟海的著述尚有马啸的《沙孟海书法艺术解析》等
单本著作。其他报刊也刊载有部分研究沙孟海的论文，其中徐青的《沙孟海书
学思想与二十世纪前叶中国新学术》、曹建的《沈尹默与沙孟海书法研究方法
的区别》、姜寿田的《沙孟海、祝嘉书法史学比较研究》等较为重要。徐青的
《沙孟海书学思想与二十世纪前叶中国新学术》，提出了沙孟海书学思想的形
成与20世纪前叶中国的新学术息息相关，他以特有的学术敏感度，主动将生物
学、考古学、遗传学等学科纳入自己的学术、艺术视野，从而使其在对书法的
观念认识和研究方法上取得重要突破。曹建的《沈尹默与沙孟海书法研究方法
的区别》以沙孟海的转益多师、穷源竟流与沈尹默的囿于二王为立论基础，对
沙、沈二人的书法研究方法进行了比较研究。文章认为，沙孟海研究的深度、
广度都强于沈尹默，沙孟海的研究更具有客观性与深度挖掘、广度拓展的可操
作性。姜寿田的《沙孟海、祝嘉书法史学比较研究》，通过对沙孟海和祝嘉在
书法史学方面的比较，指出了二者治史方法的不同，二人皆为书学发展史上的
重镇，他们的史学努力推动了现代书法史学发展的进程，并为现代史学在本体
论和体系建构方面奠定了基础。

参考文献

1. 陈振濂主编. 沙孟海翰墨生涯. 澳门：艺林出版社，1989

2. 沙更世，沙茂世主编. 二十世纪书法经典·沙孟海卷［M］. 广州：广东教育出版社；石家庄：河北教育出版社，1996

3. 沙茂世，吴龙友编. 沙孟海遗墨. 杭州：西泠印社出版社，2004

4. 沙孟海. 沙孟海先生日记写本两种. 杭州：西泠印社出版社，2005

5. 沙孟海口述，刘新执笔. 翰墨人生：书法大师沙孟海的前半生［M］. 杭州：浙江文艺出版社，1994

6. 沙匡世编撰. 沙孟海年表. 杭州：西泠印社出版社，2000

7. 沙韦之等主编. 若榴花屋师友札存. 杭州：西泠印社出版社，2002

8. 沙茂世编撰. 沙孟海先生年谱. 杭州：西泠印社出版社，2010

9. 鄞县政协文史资料委员会，沙孟海书学院编. 翰墨春秋——沙孟海先生纪念集. 杭州：西泠印社出版社，1995

10. 朱关田总编. 沙孟海全集. 杭州：西泠印社出版社，2010

11. 朱关田选编. 沙孟海论艺. 上海：上海书画出版社，2010

12. 李立中主编. 沙孟海书学院珍藏：沙孟海书法作品集. 杭州：西泠印社出版社，2010

13. 浙江省博物馆编. ’97沙孟海书学研讨会文集. 杭州：杭州大学出版社，1997

14. 浙江省书法家协会编. “沙孟海论坛”暨中国书法史学国际学术研讨会论文集. 杭州：浙江古籍出版社，2010

15. 黄仁柯. 沙孟海兄弟风雨录. 上海：上海文艺出版社，2005

16. 马啸. 沙孟海书法艺术解析. 南京：江苏美术出版社，2001

17. 沙孟海. 沙孟海论书丛稿. 上海：上海书画出版社，1987

18. 沙孟海编著. 中国书法史图录. 第一卷. 上海：上海人民美术出版社，1991

19. 沙孟海. 沙孟海论书文集. 上海：上海书画出版社，1997

20. 沙孟海. 沙孟海书法集. 上海：上海书画出版社，1987

21. 沙孟海. 沙孟海真行草书集. 上海：上海书画出版社，1994

图书在版编目（CIP）数据

中国现代书法大家·沙孟海卷 / 方波著.—北京：北京师范大学出版社，2015.3（2023.6重印）

ISBN 978-7-303-14923-0

Ⅰ.①中⋯　Ⅱ.①方⋯　Ⅲ.①汉字—书法—作品集—中国－现代　Ⅳ.①J292.28

中国版本图书馆CIP数据核字（2014）第078225号

图书意见反馈：gaozhifk@bnupg.com　　010-58805079
营　销　中　心　电　话　　　010-58807651
北师大出版社高等教育分社微信公众号　　新外大街拾玖号

ZHONGGUO XIANDAI SHUFA DAJIA SHAMENGHAI JUAN

出版发行：北京师范大学出版社 www.bnup.com
　　　　　北京市西城区新街口外大街12-3号
　　　　　邮政编码：100088
印　　刷：北京盛通印刷股份有限公司
经　　销：全国新华书店
开　　本：710 mm × 1000 mm　1/16
印　　张：17.5
字　　数：340千字
版　　次：2015年1月第1版
印　　次：2023年6月第2次印刷
定　　价：88.00元

策划编辑：卫　兵　王　强　　　责任编辑：王　强
美术编辑：李向昕　　　　　　　装帧设计：王齐云
责任校对：李　菡　　　　　　　责任印制：马　洁